루벤스는
안토니오 코레아를
그리지 않았다

루벤스는
안토니오 코레아를
그리지 않았다

고전 미술의
숨은 비밀 또는 새로운 사실

노성두 지음

삶은책

들어가며

오래전 은사님 말씀이 생각난다.

"미술사는… 퍼즐 맞추기하고 비슷해."

퍼즐을 구입하면 먼저 내용물을 흩는다. 색이나 선 그리고 형태를 기준으로 낱개의 퍼즐들을 한 무더기씩 분류해서 쌓아두고, 가장자리부터 시작해서 여백을 메꾸다보면 그림이 완성된다.

완성된 퍼즐은 액자에 끼워서 벽에 걸기도 하고, 다시 허물어서 상자에 모셔두기도 한다.

미술의 역사의 흔적을 재구성하는 일은 이보다 까다로워서, 퍼즐 박스의 절반이 사라지고 없거나, 500조각 퍼즐 가운데 여남은 개 정도가 남아 있거나, 껍데기는 있는데 내용물이 통째로 사라지고 없는 일도 예사다. 반대의 경우도 있다.

미술의 역사를 퍼즐에 비교하자면, 미술사의 퍼즐에는 완벽한 상자가 없다는 게 특징이다. 그나마 몇 알 남아 있는 것조차 덧칠이 되어 있거나, 곰팡이가 심하게 슬었거나, 가짜가 두서없이 섞여 있게 마련이다. 그나마 박스 내용물이 온전히 보관되어 있는 것도 아니고, 수천, 수만 개의

박스가 제멋대로 엉뚱하게 굴러다니는데, 퍼즐 알갱이들도 다양한 유통 경로를 통해서 출처불명 뒤범벅이 된 상태가 태반이다.

미술사의 첫 걸음이 원재료를 시대, 지역, 작가, 장르, 주제, 기법 등에 따라 분류하고, 퍼즐을 맞추어 원상태의 그림을 재구성하는 것이라면, 실물작품을 비교하고 문헌을 뒤져서 작업에 얽힌 역사와 사연을 재구성하는 것이 그 다음 순서다.

〈베네치아의 청동 말〉은 이런 점에서 미술사의 드문 축복이고 행운이다. 고대 조각 가운데 청동 원작이 대부분 그리스도교 시대를 거치면서 청동 문짝이나 종, 향로, 촛대, 거울, 십자가, 무덤조형물, 대포 등 병장기로 재활용되기 위해 불가마 신세가 되었다는 사실을 상기하면, 고대 그리스의 원작이 2500년 동안 살아남았다는 것만으로도 기적에 가깝다. 그 다음에 유사한 사례를 찾아서 비교하고, 청동 말을 제작한 작가와 주문자 그리고 원작의 전시 환경을 확인하는 작업이 뒤따른다. 유사 사례는 고대의 도기 그림이나 부조 모자이크, 소조 등이다. 망실된 퍼즐은 어쩔 수 없고, 일단 탁자 위에 쌓여 있는 모든 퍼즐을 주워다가 하나씩 붙여보는 과

정이다.

　〈베네치아의 청동 말〉은 엔리코 단돌로가 제4차 십자군 원정 때 콘스탄티노플을 점령하고 탈취해서 모국 베네치아로 빼돌린 전쟁약탈물이다. 이로써 1204년 현재 콘스탄티노플에 존재했던 네 마리 청동 말에 대한 기록으로 문헌의 조사범위가 좁혀진다. 이 경우는 동시대의 연대기 등 관련 자료가 너무나도 풍부해서 즐거운 비명을 지르지 않을 수 없다. 하지만 작품이 처음부터 콘스탄티노플에서 제작되었을 가능성은 희박하다. 양식 사적으로 기원전 4세기까지 거슬러 올라가기 때문. 그렇다면 콘스탄티누스의 콘스탄티노플 천도에 맞추어서 또는 그 이전 셉티미우스 세베루스 또는 그 이후에 그리스의 본토나 도서 어딘가에서 떼어서 가지고 왔다고 보는 게 타당하다. '새로운 로마'를 본때 있게 장식하기 위해 옛 로마 제국 전역에서 미술품들을 닥치는 대로 긁어오던 시대가 아니었던가.

　서기 400년경에 활동한 교부 성 히에로니무스는 이렇게 말했다.

　"콘스탄티노플이 화려해질수록 다른 모든 도시들이 황폐해졌다."

prologue

퍼즐 맞추기는 여기서 멈춘다. 그림을 완성하기에 비교자료와 문헌 기록들이 너무 부실한 탓이다. 고대 관련기록의 신뢰성도 문제가 된다. 물론 상상력을 발휘해서 수천 년 전 구슬을 꿸 수는 있다. 그러면 하나의 주장이 될 것이다. 그렇지만 안개가 걷힐 때까지 기다리면서 새로운 해석 가능성을 열어두는 것도 하나의 방법이다. 나는 후자를 택했다. 잘못 끼운 단추를 다음 연구자에게 넘기지 않기 위해서.

이 책에 실린 글은 독서신문 〈책과삶〉에 연재한 것을 정리한 것이다. 오랫동안 글을 쓰지 못했다. 글을 다시 쓸 수 있게 용기를 북돋아준 〈책과삶〉 조성일 편집주간과 책을 내준 삶은책 이완 대표, 그리고 편집팀에 진심으로 감사드린다.

"사랑하는 아들 태휘에게…."

2017년 11월
노성두

차 례

Part
1

: 고전의 탄생 :

고대 조각, 건축, 회화

음악을 사랑했던
마르시아스

"

아테나가 사슴 뼈로 만든 피리를
들고 신들의 연회자리에서 연주
했는데, 두 뺨이 찐빵처럼 부풀어
오른 것을 헤라와 아프로디테가
보고 놀려먹었다고 한다.

독일철학자 니체는 "음악 없는 삶은 글러먹은 것"(Ohne Musik wäre das Leben ein Irrtum.)이라고 단정한다. 모차르트의 〈마술피리〉에서 파파게노와 파파게나가 만났을 때, 반가운 마음이 목에 걸려 말은 못하고 그저 '파-파-파-파' 하는 대목은 보기만 해도 애절한 행복감을 준다. 음악도 갈피가 많아서 밝은 음악이 있는가 하면, 무거운 음악도 있다. 만약 장중한 장송곡이 없었다면 죽음의 엄숙한 의례는 얼마나 을씨년스러울까.

악기 가운데 피리는 누가 발명했을까? 그리스 신화에서는 아테나 여신이 플루트를 발명했다고 말한다. 서기 2세기 위-히기누스의 기록을 보면, 아테나가 사슴 뼈로 만든 피리를 들고 신들의 연회자리에서 연주했는데, 두 뺨이 찐빵처럼 부풀어 오른 것을 헤라와 아프로디테가 보고 놀려먹었다고 한다. 아테나 여신은 자신의 발명품에 그만 정나미가 떨어져서 냅다 팽개쳤는데, 여신이 내다버린 피리를 반인반수의 괴물 마르시아스가 발견한다.

마르시아스는 사티로스의 이름이다. 사티로스는 염소 다리에 염소 귀 그리고 털북숭이 허벅지와 굽 달린 발을 가지고 으슥한 동굴과 산들을 쏘다니며 아리따운 요정 꽁무니를 쫓아다니는 욕정 덩어리 목신이다.

마르시아스는 기다란 막대기처럼 생긴 피리가 어디에 쓰는 물건인지 몰랐다. 하지만 여신의 숨결이 남아 있는 피리를 쥐고 여신의 입술이 스쳤던 주둥이를 물자 마르시아스는 곧바로 예술적 영감에 사로잡힌다. 그때부터 피리는 그의 입에서 떨어질 줄 몰랐고, 부단한 연습 끝에 궁극의

기예에 도달한 마르시아스는 자신이 원래 비천한 태생이라는 사실을 잊고 음악의 신 아폴론에게 도전장을 내민다.

인간도 아닌 반인반수로부터 도전장을 받은 아폴론은 음악의 신이기도 하다. 모욕감에 사로잡힌 아폴론은 당장 시합에 응한다. 현금을 연주하는 아폴론과 마르시아스의 피리 부는 실력은 그야말로 백중지세. 아폴론은 연주 중에 악기를 뒤집으며 마르시아스에게도 따라 해보라고 요구한다. 하지만 현악기인 키타라와는 달리 피리는 뒤로 물면 소리가 나지 않는다. 결국 마르시아스의 패배. 이때 프리기아 왕 미다스가 심판을 보면서 마르시아스의 손을 들어주었다가 아폴론에게 밉보여서 당나귀 귀를 달게 된 이야기도 위-히기누스의 기록이다.

아폴론과 마르시아스의 대결을 도리스 종족의 현악기와 프리기아의 키벨레 제의에 사용했던 관악기 사이의 문화 충돌로 보기도 한다. 그런데 음악을 핑계로 신성의 완전함과 영원성에 도전했던 마르시아스는 아폴론과의 음악경연에 패배한 대가를 톡톡히 치른다. 박피형을 당하게 된 것이다. 살껍질을 벗겨서 죽이는 처형방식은 유럽에서는 입증된 바가 없지만, 오리엔트 쪽에는 꽤 성행했던 모양이어서 풍부한 자료가 남아 있다. 가령, 1571년 10월 유럽 최후의 갤리선 전투로 불리는 레판토 해전이 불붙기 직전, 같은 해 8월 키프로스 파마구스타에 성문을 닫아걸고 농성을 이끌던 베네치아 장수 브라가디노가 투르크 지휘관 무스타파 파샤에 의해 머리만 빼고 산 채로 껍질이 벗겨져 바닷물에 빠트려졌다는 사례도 있다.

아마 박피형은 동방에서 유래한 전통으로 보아야 할 것 같다.

처형을 앞둔 마르시아스는 나무에 매달린다. 훗날 그리스도교 시대의 도상에서 십자가 나무에 매달린 그리스도의 유형이 마르시아스 처형에서 유래했다는 주장도 학계에서 제기되었다.

음악을 사랑했던 마르시아스. 숨이 끊어지기 전 마지막 그의 귀에 들린 음악이 숫돌에 칼 가는 소리였다니 아폴론의 처사가 참으로 잔인하다. 숫돌에 칼을 벼리면서 마르시아스의 살껍질이 얼추 포도주 자루 하나 분량쯤 나오겠지 눈대중으로 가늠하며 눈알을 번득이는 형리의 모습은 서기 3세기 필로스트라투스 2세가 실감나게 기록하고 있다.

한편 오비디우스는 《변신 이야기》에서 처형의 경과에 대해서 외과 의사처럼 정교한 관찰을 기록한다. 찢어지는 비명과 함께 도랑처럼 피를 쏟으며 몸뚱이 자체가 '하나의 상처'로 변한 마르시아스는 신경 다발이 고스란히 드러났고, 핏줄이 벌떡거리고 내장이 꿈틀거리는가 하면 가슴의 근섬유가 몇 가닥인지 셀 수 있었다고 한다.

'피리 부는 사나이' 마르시아스의 주제는 고대 화가와 조각가들이 즐겨 다루었던 것 같다. 파우사니아스의 《그리스 여행기》를 보면 델피에서 화가 폴리그노토스가 그린 그림 〈피리를 부는 마르시아스와 소년 올림포스〉, 시키온의 아폴론 신전 안에 전시된 조각 〈마르시아스의 처형〉, 아테네 아크로폴리스에 자기가 버린 피리를 주워드는 것을 본 아테나 여신이 마르시아스를 후려치는 조각 등이 언급되어 있다.

　또 로마 시대에도 같은 주제의 모각들이 무수히 제작되었다. 루브르 박물관에 있는 〈마르시아스 석관〉도 그 하나인데, 석관의 부조면 왼쪽에는 아테나 여신이 지켜보는 가운데 아폴론과 마르시아스가 경연을 펼치고, 오른쪽에는 소나무에 매달린 마르시아스가 숫돌에 칼날 갈리는 소리를 들으며 귀를 쫑긋대는 모습이 보인다. (그림 1)

　미술에서 마르시아스의 팔자가 편 것은 근대 이후의 일이다. 르네상스와 바로크 시대에 특히 마르시아스는 예술의 순교자로 당당히 이름을 올리게 된다. 보잘 것 없는 신분에도 불구하고 예술의 신성한 경지에 도달하고, 심지어 신과 겨루었다가 죽임을 당한 마르시아스의 기구한 인생역정이 근대 예술가들에게 동병상련의 깊은 공감을 일으킨 것으로 보인다.

　마르시아스의 처형 주제를 다룬 작품 중 가장 독특한 사례는 화가 라파엘로가 로마 바티칸에 그린 천정벽화(그림 2)이다. 교황 율리우스 2세의 명령으로 시작된 바티칸 '라파엘로의 방' 장식 프로그램은 교황 레오 10세 재위기까지 끌게 되는데, 이 가운데 가장 먼저 시작한 '서명의 방'은 1509~12년 사이에 마무리되었다. 서명의 방으로 불리는 교황 성하의 집무실은 벽화와 천정화로 채워져 있다. 우리에게 잘 알려진 〈아테네 학당〉, 〈성체 논의〉, 〈파르나수스〉 등이 벽면에 프레스코로 그려져 있고, 고개를 젖히고 위를 올려다보면 천정에서 눈부신 황금 모자이크들이 와글댄다. 천정 모자이크 그림은 아담과 하와, 솔로몬의 심판, 제1원인 등 종교적인 주제들인데, 그 가운데 마르시아스의 처형 장면이 덩그러니 끼어 있다. (그림 3)

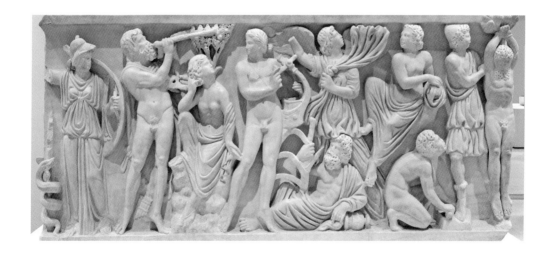

〈마르시아스 석관〉　그림 1
작가 미상, 서기 290~300년, 1.05×2.20×98cm, 토스카나 키아로네 강변에서 발굴,
파리 루브르박물관

그림 2　라파엘로〈서명의 방〉천정벽화 로마 바티칸

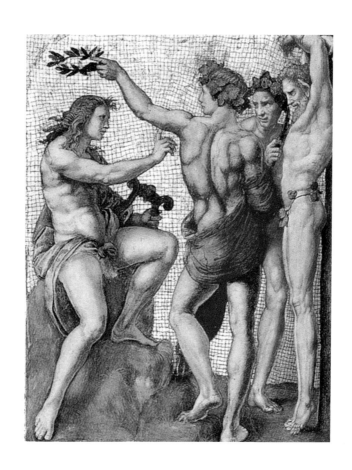

라파엘로 〈마르시아스의 처형〉 그림 3
1509~11년, 바티칸 서명의 방 천정 벽화, 로마

뭔가 이상한 생각이 든다. 천정 모자이크는 모두 성서 주제인데, 종교와는 상관없는 이교 주제인 마르시아스의 처형이 개밥의 도토리처럼 끼어 있는 것이다. 고대 신화에 등장하는 마르시아스의 피비린내 나는 처형 장면이 왜 그리스도교의 메카인 로마의 바티칸에서, 그것도 교황 집무실의 머리꼭대기에 올라붙어 있는 걸까? 이곳은 지상에서 가장 신성한 장소다. 여기에 이런 도발적인 그림을 붙이다니, 스물여섯 살 애송이 화가 라파엘로는 무슨 속셈이었까? 교황 율리우스 2세의 심기를 거스르기로 다부지게 작정한 걸까?

바티칸의 마르시아스를 이해하기 위해 우리는 단테의《신곡》을 펼쳐야 한다. 시인 단테는《신곡》의 천국편 제1장에서 뮤즈의 왕 아폴론을 소리쳐 부른다. 아폴론을 소환하여 말을 걸면서 일찍이 자기한테 월계관을 약속한 바 있는데, 이제 옛 약속을 이행할 때가 왔다는 것이다. 단테의 이 대목도 납득이 잘 안 간다. 지옥, 연옥을 거쳐서 천신만고 끝에 천국까지 입성했으면 천사나 성모님께 도움을 요청해야 마땅할 것 같은데 뜬금없이 아폴론을 찾다니 단테도 제정신이 아닌 것 같다. 일찍이 호메로스가 뮤즈에게 청하여 아킬레우스의 분노를 노래하라고 간청했다는데, 기왕이면 뮤즈보다 아폴론을 직접 호출하는 것이 낫다고 본 걸까? 일단 고대의 샘에서 시의 영감을 길어 올리려는 단테의 선택이라고 생각하면 이해가 쉬울 것 같다. 내용은 이렇다.

"아폴론이여, 내 가슴에 들어오라. 그리고 숨 쉬라.

마르시아스를 그 몸뚱이의 질(vagina)에서

끌어내신 그때와 마찬가지로."(천국 1권 19-21: 노성두 옮김)

단테는 우선 아폴론에게 자신의 가슴으로 들어와서 숨을 쉬라고 요청한다. 여기서 심장은 생명과 영혼의 거처다. 아폴론이 단테의 심장을 차지하고 들어앉아서 호흡을 하면, 아폴론의 숨결이 단테의 날숨에 묻어서 시인의 목구멍을 통해 바깥으로 방울져 떨어지게 된다. 시인의 입술이 천국을 노래할 때 아폴론의 입김을 빌리는 것이 단테의 의도였던 모양이다. 그리고 바로 다음 구절에 마르시아스가 언급된다. 아폴론이 일찍이 마르시아스의 살껍질을 벗겨서 처형한 일을 일깨운 것이다. 아폴론이 언젠가 마르시아스를 처형했을 때 그랬던 것처럼 이제 아폴론이 시인의 가슴 속에 들어와서 숨을 쉬라는 의미다. 그렇다면 과연 참혹한 처형과 시의 영감 사이에 무슨 메타포의 사슬이 엮여있는 걸까?

단테의 해석은 이렇게 읽힌다. 아폴론이 마르시아스의 살껍질을 벗긴 것은 신성모독에 대한 복수가 아니라, 그의 동물적 육신의 산도(産道)를 통해서 예술의 정수를 탄생시킨 행위이다. 그러므로 아폴론은 잔혹한 처형자가 아니라 예술의 산파이며, 이로써 동물적 속성을 벗어던진 마르시아스는 순수한 예술가로서 새 생명을 얻게 되었다는 것이다. 마르시아스의 비극을 처형으로 보지 않고 새로운 탄생으로 해석한 것은 시인 단테가

그림 4 〈마르시아스의 처형〉
　　　작가 미상, 기원전 200~190년, 뮌헨 고전조각관

처음이다. 단테의 시적인 해석은 음악의 신 아폴론이 음악을 사랑했던 마르시아스의 목숨을 앗아갈 리가 없다는 확신에서 나왔다.

단테는 처형 행위를 출산에 빗대면서 '바기나'(바지나)라는 말을 사용한다. 바기나는 라틴어로 '칼집'이란 뜻이다. 바기나가 여성의 '질'을 가리키는 전문용어로 공식화된 된 것은 페라라의 해부학 교수 가브리엘로 팔로피오가 1561년 쓴 《해부구조관찰》부터다. 팔로피오는 단테로부터 영감을 얻었을 것이다.

인문주의 교황 율리우스 2세 성하께서는 성무가 한가한 오후 시간에, 그로부터 2000년 전 사티로스로 일컬었던 못난이 철학자 소크라테스와, 200년 전 시인 단테의 상상 속에 펼쳐진 또 다른 천국의 풍경을 떠올리며, 라파엘로가 그린 집무실 천정 벽화를 음미하지 않았을까?

산마르코의
청동 말

"

청동말은 코린토스에서 로마로,
로마에서 콘스탄티노플로, 콘스탄
티노플에서 베네치아로, 베네치아
에서 프랑스로 옮겨졌다. 마침내
자유로운 국가에 도착한 것이다.

파리의 카루셀 개선문. 루브르 박물관의 유리 피라미드와 정면으로 마주보는 카루셀 개선문 위쪽에는 사두전차가 올라가 있다.(그림 1) 말 네 마리가 끈다고 해서 '사두전차'라고 부른다. 평화의 여신이 올라탄 전차 양쪽으로 승리의 여신 둘이 호위에 나섰다. 전차를 끄는 네 마리의 늠름한 청동 말은 프랑스에서 만든 것이 아니고 모두 다른 곳에서 가져온 것들이다. 기록을 보면 베네치아에 있던 것을 1798년 나폴레옹 군대가 가져왔다고 되어 있다. 하지만 처음부터 베네치아산은 아니었다.

정복자 나폴레옹은 베네치아 청동 말을 떼어오면서 이렇게 외쳤다.

"청동 말은 코린토스에서 로마로, 로마에서 콘스탄티노플로, 콘스탄티노플에서 베네치아로, 베네치아에서 프랑스로 옮겨졌다. 마침내 자유로운 국가에 도착한 것이다."

유럽과 오리엔트의 도시와 국가와 제국의 이름을 아랫배에 힘을 주고 또박또박 나열하며 자신의 승리 의식에 마침표를 찍어줄 유서 깊은 전리품을 가리키는 나폴레옹의 목소리가 들리는 것 같다. 적어도 나폴레옹은 자신의 군대가 노획한 청동 말들이 고대 그리스 장인의 솜씨로 빚어졌다는 사실을 조금도 의심하지 않았다. 하지만 코르시카 출신 황제의 자랑스러운 외침의 메아리가 잦아들고 뒤이어 워털루 전쟁에서 참패하면서 역사는 크게 들썩인다. 개선문 위에 올라가 있던 청동 말의 운명도 마찬

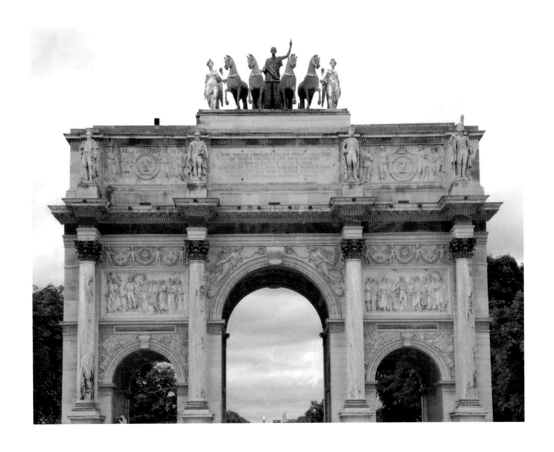

그림 1 〈카루셀 개선문〉 샤를 페르시에 외
1807~09년, 높이 19m 너비 23m 깊이 7.3m, 파리 튈러리 공원

가지였다. 결국 청동 말 네 필은 1815년 다시 베네치아로 돌아가고 지금은 복제품이 카루셀 개선문의 정수리 자리를 차지하고 있다. 복제품이라서 그런지 똑같이 생긴 청동 말인데도 덜 늠름한 것 같다.

이제 베네치아로 자리를 옮겨보자. 요즘 관광객들은 이탈리아 초고속열차 프레치아비앙카를 타고 베네치아 산타루치아 역까지 들어가서 배버스 바포레토로 갈아타고 베네치아 역사 도심으로 곧장 들어가지만, 예전에는 석호 도시로 가려면 아드리아 해 쪽에서 리도를 가로질러 북동쪽에서 진입하는 게 유일한 접근로였다. 그 다음에 남서쪽으로 선수를 돌려 산마르코 몰로가 가까워지면, 바다 한복판 어렴풋한 신기루 속에서 세레니시마의 광휘를 왕관으로 두른 '여왕 베네치아'의 황금빛 자태가 성벽도 걸치지 않은 빛나는 알몸을 드러냈다.

원래 생선과 소금 따위를 팔아서 근근이 먹고 살던 조그마한 어촌 부락에 불과하던 것이 아드리아 해의 여왕으로, 그리고 페트라르카의 말마따나 '별천지'(mundus alter)로 변신하기까지는 지브롤터에서 흑해에 이르기까지 지중해의 해상영토를 일구며 교차무역으로 벌어들인 막대한 수익이 뒷받침이 되었다고 한다. 무엇보다 1204년 제4차 십자군 원정 때 도시가 크게 도약할 수 있는 기틀을 장만했다는데, 산마르코의 로지아에 올라가 있는 청동 말이 그 증거이다.(그림 1)

제4차 십자군 원정이라면 베네치아의 국가원수 격인 통령 엔리코 단돌로가 주역이다. 애당초 베네치아는 선박수송 편을 제공하기로 했는데,

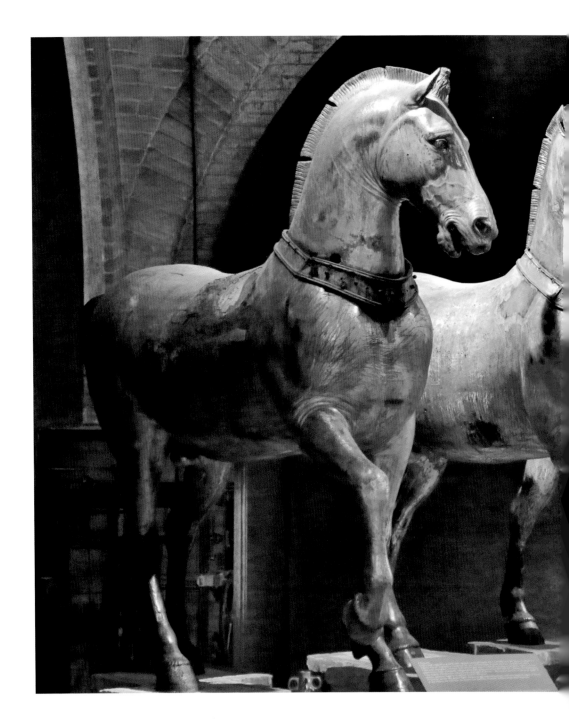

그림 2　리시포스 〈산마르코의 청동 말〉
기원전 4세기(?), 높이 238cm 길이 252cm 무게 각 850~900kg, 베네치아 산마르코 갤러리

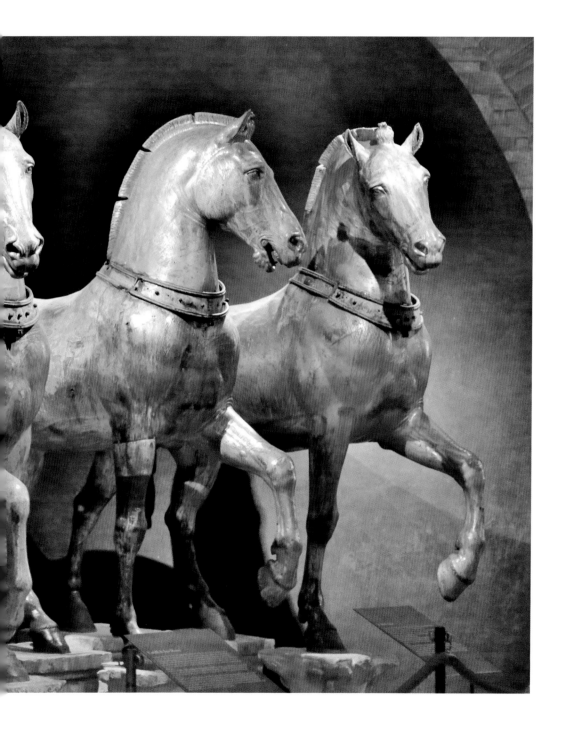

십자군 규모와 예산이 부실한 것을 알아차린 단돌로는 이집트로 가려던 십자군을 회유해서 헝가리의 자라를 공격하게 하여 알토란 무역거점을 확보한 다음, 이번에는 예루살렘 대신 콘스탄티노플로 목적지를 바꾼다. 예루살렘을 털어보았자 먼지만 풀풀 나고 실속은 없는데, 본전이나 건지려면 아무래도 부잣집이 낫다는 논리였다. 역대 원정 가운데 십자군 이름조차 갖다 붙이기 애매한 전쟁이었지만, 대차대조표는 꽤 짭짤했다.

콘스탄티노플 공성 작전에서 단돌로는 구십 가까운 노령에다 눈까지 멀었는데도 빗발치는 화살에도 몸을 사리지 않고 가장 앞서 달려나가 깃발을 꽂았다고 한다. 보이는 게 없으니 용감할 수밖에 없었을 것이다. 단돌로는 비잔틴 제국을 유린하고 왕조를 폐한 다음 라틴 제국을 세우고 정복지 영토의 3/8을 베네치아의 몫으로 챙겼는데, 가장 먼저 산마르코의 청동 말과 전리품을 바리바리 싸서 본국으로 이송했다.

현재 산마르코 성당의 2층 북쪽 갤러리 안에 전시된 청동 말은 목에 띠를 매고 있다.(그림 2) 콘스탄티노플에서 올 때 배송 편의를 위해 목을 잘랐다가 나중에 다시 때워 붙인 흔적을 감추려고 두른 것이다. 최근에 청동 말의 구성성분을 분석하니, 구리가 97% 가량, 그리고 납과 주석이 1%씩에다 기타 불순물이 포함된 것으로 확인되었다. 청동 말보다 구리 말에 가까운 셈이다. 참고로 구리의 용융온도는 1084.62℃로 청동보다 100도쯤 높아서 제작이 더 까다롭다. 겉의 금박은 금분과 수은을 중량비 20:80으로 녹여서 뻣뻣한 붓으로 고루 바른 뒤 달군 숯을 붙여서 수은을 날려

보내는 이른바 수은아말감기법으로 두세 차례 도포했을 것이다. 도포 후 광쇠작업을 마치면 금박에 윤기가 살아나고 잘 떨어지지 않게 된다.

베네치아의 네 마리 말은 모두 한쪽 앞발을 들고 있다. 군마라기보다 사두마차를 끌고 경기의 출발을 앞둔 경기마의 모습이다. 그런데 단돌로는 청동 말을 콘스탄티노플 어디에서 가지고 왔을까?

고고학자들은 전차 경주장 히포드롬의 입구 아치 위에 서 있던 청동 말이라고 추정하지만 다른 가능성도 있다. 서기 8세기 연대기 작가가 남긴 《역사노트개요》(Parastaseis Syntomoi Chronikai)에는 그 당시 콘스탄티노플 시내에 네 마리로 짝을 이룬 청동 말 조형물이 적어도 세 군데 서 있었다고 적혀 있다. 첫째는 네올라이아에 있는 금빛 청동말(제V권), 둘째는 밀리온에 있는 두 입상 사이에서 거칠게 돌진하는 네 마리 말의 조각상(제XXXVIII권) 그리고 셋째가 히포드롬의 금을 바른 네 마리 청동 말인데, 연대기 작가는 마지막 것이 비잔틴 황제 테오도시우스 2세(408~450년)가 키오스 섬에서 가지고 온 것이라고 부언하고 있다. 만약 키오스 섬에서 왔다면 리시포스의 원작일 가능성이 있다. 기원전 4세기 알렉산더 대왕의 전속 조각가로 활동하며 1500여 점의 청동 조각을 남긴 리시포스는 대왕의 애마 부케팔로스도 청동으로 구운 헬레니즘 조각의 대표적인 거장이다.

콘스탄티노플 히포드롬의 입구 아치 꼭대기에 서 있던 청동 말에 대해서는 제4차 십자군 원정 당시 생존해 있던 비잔틴 역사가 니케타스 코니아테스가 그의 《연대기》에서 조금 더 자세한 내용을 소개하고 있다.

"히포드롬은 객석을 마주보고 장대한 탑이 솟아 있었다. 탑 아래에는 레이스 구간으로 난 출발지점의 아치들이 줄지어 배열했고, 탑의 위에는 금을 입힌 청동 말 네 마리가 서 있었다. 말들은 마지막 레이스를 달릴 때처럼 목을 갸웃하니 돌리고 서로 눈을 맞추는 모습이었다."(연대기 CXIX)

현재 베네치아 산마르코의 청동 말은 두 마리씩 짝을 이루어 고개를 돌리고 눈을 맞추는 모습으로 전시되어 있다. '서로 눈을 맞추는 모습'이라고 설명한 니케타스 코니아테스의 《연대기》 기록에 따라 충실하게 복원한 것이다. 앞서 나폴레옹의 카루셀 개선문이나 비슷한 시기에 제작된 베를린 브란덴부르크 개선문의 청동 말들은 네 마리가 서로 눈을 맞추지 않는다. 그 대신 바깥을 향해 드넓게 펼쳐나가는 모습이다. 이런 모습은 군마의 기개와 역동성으로 보자면 전쟁영웅의 기념비에 제격이다. 하지만 군마가 아니라 경주마라고 보면 행동양태가 사뭇 달랐을 것이다. 만약 청동 말의 제작자가 리시포스가 맞다면, 기원전 4세기의 거장은 경주를 앞두고 출발선에 도열한 경주마들의 심리상태를 관찰하고, 또 말들끼리 나누는 내면의 섬세한 교감을 읽고 표현하는데 성공했다고 볼 수 있다.

십자군이 콘스탄티노플의 히포드롬을 약탈할 때 전차 경주장의 중앙 분리대인 스피나에는 로마 제국이 전 세계에서 끌어온 온갖 보물들이 즐비하게 늘어서 있었다고 한다. 스피나의 대표 장식으로 거대한 제우스 신상 그리고 손가락 하나가 어른 몸통만 한 헤라클레스가 둘이나 있었고 또

CIRCI sive HIPPODROMI CONSTANTINOPOLITANI

〈콘스탄티노플 히포드롬 전경〉 그림 3

작가 미상, 1650년경, 동판화

그림 4 〈말 모자이크〉
작가 미상, 1300년경, 포르타 산탈리피오, 베네치아 산 마르코

델피에서 훔쳐온 삼발이에 앉아 있는 아폴론의 황금신상도 서 있었던 모양이다. 스피나 조형물 가운데 테오도시우스 오벨리스크와 델피의 청동 뱀 기둥은 후대의 약탈을 면하고 아직도 같은 자리에 서 있다.

　베네치아 산마르코로 되돌아와서 청동 말을 다시 살펴보자. 청동 말들은 앞에서 보면 멀쩡한데, 옆에서 살펴보면 앞다리가 길고 몸통이 지나치게 짧아서 비례가 뭉친 것 같다. 그렇다면 처음부터 높은 곳에 전시되

어 밑에서 말들을 올려다 볼 요량으로 제작되었다고 보는 게 합리적이다. 히포드롬 설을 뒷받침하는 근거다.

그런데 니케타스 코니아테스의 증언대로 청동 말이 히포드롬에 서 있었다고 쳐도, 이것을 곧바로 리시포스의 원작이라고 단정하기는 곤란하다. 카시우스 디오의 기록을 보면 서기 196년 셉티미우스 세베루스 황제가 비잔틴을 공격했을 때 청동 말에 대한 이야기가 짧게 언급된다.

그때 비잔틴 사람들은 외부 지원으로부터 고립되어 성벽 안에서 사투를 벌였는데, 남녀노소 없이 저항을 멈추지 않았고, 심지어 "집을 허물어 전함을 복구하고, 아녀자들의 머리카락을 잘라서 밧줄을 꼬았으며, 적군이 성벽에 기어오르면 극장에서 뜯어낸 돌을 투척하고, 막판에는 청동 말이나 다른 청동 조각을 들어내어 성벽 아래로 집어던지며 필사적으로 대항했다."는 것이다. (역사. 75, 12, 4)

또 그로부터 한 세기 뒤 콘스탄티노플 천도가 이루어지면서 콘스탄티누스가 그리스 델피의 아폴론 성역에 서 있던 청동 말을 옮겨 왔다는 기록도 보인다. 그러니 베네치아의 청동 말이 애당초 코린토스에서 옮겨졌다는 나폴레옹의 발언은 분명한 근거가 없는 주장인 셈이다.

청동 말이 언제 어디서 제작되어 어디로 갔는지 기원과 유래를 밝히는 일은 아직도 오리무중이다. 기원전 13세기 함무라비 비문 약탈부터 로마 정복 시대와 나폴레옹을 거쳐 제2차 세계대전 중 오스트리아 린츠에 총통박물관을 구상했던 히틀러에 이르기까지 예술품 약탈의 역사는 참으

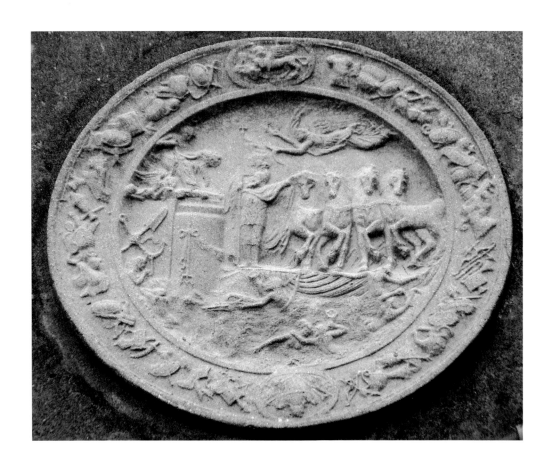

그림 5 〈산 마르코의 청동말 부조〉
　　　　작가 미상, 칼레 델 산 치미테로, 베네치아

로 기구하고도 비극적이다. 누가 진짜 주인인지 소유권 주장 논의 자체가 무색한 경우가 대부분이다.

　한편, 청동 말을 훔쳐내서 베네치아로 가지고 온 엔리코 단돌로는 어떻게 되었을까? 그는 평화롭게 침대에서 죽었다. 하지만 사후 250년쯤 지나 1453년 메흐메드 2세가 콘스탄티노플을 접수하면서 그의 무덤은 파헤쳐지고 뼈는 흩어져서 들개의 먹이로 던져졌다고 한다. 현재 이스탄불 성 소피아 2층에 있는 단돌로의 무덤은 속에는 아무 것도 없이 상징적으로 조성한 것이다. 그러나 청동 말은 베네치아의 녹슬지 않는 상징으로 남았다. 인생은 짧고 예술은 길다더니, 그리 틀린 말은 아닌 것 같다.

에스퀼리노의
비너스

"

비례가 뭉쳤다고 할까, 나름대
로 몸을 비틀어 교태를 쥐어짜고
는 있지만 통짜 허리에 두툼한 허
벅지, 웅덩이처럼 깊은 배꼽 하며
딴 데서 떼어다 붙여놓은 것 같은
생뚱맞은 젖가슴은 사랑의 여신
비너스에게 용납될 수 없는 것이
었다.

1874년 로마의 에스퀼리노 언덕, 그러니까 현 단테 광장에서 미끈한 대리석이 하나 발굴되었다. 키는 155cm. 몸무게는 대략 150kg. 현재 로마 카피톨리노 박물관에 전시된 일명 〈에스퀼리노의 비너스〉였다.(그림 1) 비너스는 두 팔이 떨어져 나간 모습으로 머리두건과 샌들을 빼고는 완전 알몸인 상태였는데, 고고학자들은 첫 눈에 실망하고 말았다. 머리부터 발끝까지 영 아니올시다였기 때문이었다. 비례가 뭉쳤다고 할까, 나름대로 몸을 비틀어 교태를 쥐어짜고는 있지만 통짜 허리에 두툼한 허벅지, 웅덩이처럼 깊은 배꼽 하며 딴 데서 떼어다 붙여놓은 것 같은 생뚱맞은 젖가슴은 사랑의 여신 비너스에게 용납될 수 없는 것이었다. 봄봄의 점순이처럼 "미처 자라야지…"라는 탄식이 고고학자들의 입에서 흘러나왔다고 해도 이상할 것이 없었다. 그런데 팔 떨어진 이 대리석상이 최근 연구에서 사실은 '반전 있는 여자'라는 사실이 밝혀졌다. 사연은 이랬다.

그리스의 미적 기준과 거리가 있는 에스퀼리노의 '못난이' 비너스가 카이사르의 애인 클레오파트라를 모델로 만들어졌다는 것이다. 카이사르가 자기 딸 율리아와 결혼시킨 연상의 사위 폼페이우스와 갈라선 다음, 파르살로스 전투에서 그를 물리치고 원로원에 의해 종신 독재관에 임명된 뒤 곧장 이집트로 가서 클레오파트라를 접수한 것은 잘 알려진 역사적 사실이다. 폼페이우스는 꽁지 빠지게 달아났다가 알렉산드리아에서 옛 부하한테 살해당해서 수급과 반지가 카이사르에게 전해진다. 클레오파트라는 동생 프톨레마이오스 13세와 이집트를 공동통치 하다가 밀려나서

절치부심 하던 중에 카이사르에게 붙어서 옛 왕국을 되찾았다고 한다.

앞뒤 생략하고 본론으로 들어가서, 쉰두 살 대머리 유부남 카이사르에게 대령한 양탄자가 둘둘 풀리더니 그 안에서 알몸의 처녀 클레오파트라가 튀어나왔고, 당장 '허물없는' 사이로 발전한 둘은 아기를 만든다. 클레오파트라 7세가 기원전 69년생 돼지띠니까, 그때가 스물한 살, 암팡지게 터져 나오는 동백꽃망울처럼 싱싱한 청춘이었을 것이다. 아기 이름은 축소판 카이사르라는 뜻으로 카이사리온, 엄마가 붙여준 정식 이름은 프톨레마이오스 카이사르였다고 한다. 역사는 역사학자들에게 맡기고 다시 대리석으로 돌아가자.

독일 고고학자 안드레에는 고대 이집트 주화의 초상부조와 바티칸, 베를린의 대리석 두상 등을 비교하면서 지금까지 베일에 싸여 있던 클레오파트라의 실제 얼굴을 신뢰할 수 있는 수준으로 복원하는데 성공한다. 무표정한 투탕카멘의 황금마스크처럼 이상화된 이집트 파라오 초상 연구와는 별도로 로마식 사실주의적 초상에 근거한 클레오파트라의 실제 모습은 코가 굽고 휜 데다, 알려진 것처럼 절세 미모도 아니었던 것으로 밝혀졌다. "사내라면 누구라도 클레오파트라와 하룻밤을 위해 목숨을 건다."고 했던 아우렐리우스 빅토르의 증언도 알고 보니 거품이었던 것이다. 일단 에스퀼리노의 비너스의 모델이 클레오파트라라는 사실이 밝혀지면서 새로운 증거들이 잇달아 나오기 시작했다.

〈에스퀼리노의 비너스〉는 목욕을 준비 중이다. 옆에 기댄 조형물을

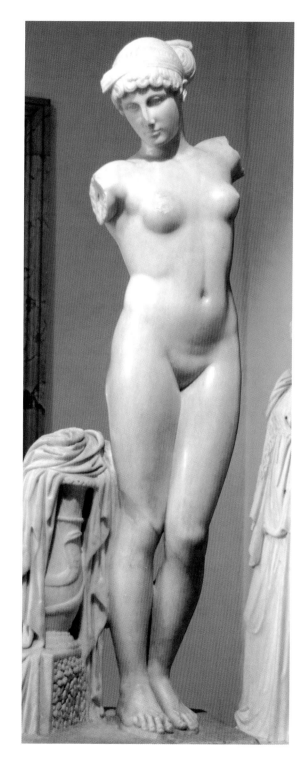

그림 1

〈에스퀼리노의 비너스〉

155cm, 기원전 1세기 중반의
원작을 기원후 1세기 중반에 모
각, 로마 카피톨리노 박물관

보면 이집트식 발러스터(baluster) 항아리 위에 옷을 걸쳐두었고, 그 아래 네모난 상자는 옆으로 세워져 있어서 그 안에 채워둔 장미꽃들이 아래로 쏟아지게 생겼다. 자세히 보면 항아리에는 코브라가 한 마리 머리를 꼿꼿이 세우고 있는데, 해석의 첫 실마리가 바로 코브라였다.(그림 2) 코브라는 고대 그리스나 로마의 조형 소재가 아니다. 코브라가 아니라 그냥 뱀이라면 의술의 신 아스클레피오스나 그의 딸 히기에이아(건강, 보건의 여신)로 읽을 수 있겠지만, 뱀 가운데 코브라가 비너스와 함께 등장하는 사례는 실물고고학에서도 사례가 전무하다. 고고학자 안드레에는 이집트 파라오의 왕관에 머리를 세우고 등장하는 코브라 우라에우스(oὐραῖος/Iaret)와의 연관성을 추적한다. 우라에우스는 말하자면 원래 나일 강 삼각주의 여신 우제트의 상징이었다가 점차 의미가 확장되어 파라오의 왕관을 장식하게 되는데, '스스로 세우는 자'라는 의미를 가진 코브라 우라에우스는 여기서 파라오의 절대 권력을 시각적으로 형상화한다.

한편, 장미꽃은 비너스를 상징하지만, 여기서는 이집트의 사랑의 여신 이시스의 꽃이기도 하다.

그렇다면, 누가 왜 〈에스퀼리노의 비너스〉를 주문하고 제작했을까? 클레오파트라는 기원전 46~44년에 로마로 건너와 테베레 강 건너편 카이사르 빌라에 거주하면서 공공연한 밀애를 즐겼다고 한다. 카이사르는 밤에 잠은 부인과 자고, 낮에는 강 건너 애인과 시시덕거리느라 하루 두 번씩 강을 건너야 했다. 일찍이 루비콘 강까지 건넌 전력이 있으니 카이

〈에스퀼리노의 비너스〉의 부분그림 그림 2

그림 3

⟨베누스 게네트릭스⟩

97.7cm, 기원전 410년경 칼
리마코스의 원작을 서기 2세기
에 모각, LA 게티 빌라

사르는 어지간한 강은 눈 감고도 건넜을 것이다.

아피아누스의 기록에 따르면 대리석상을 주문한 건 다름 아닌 카이사르였다고 한다. 젊은 애인의 얼굴을 한 비너스 석상은 금을 발라서 무척 번쩍거렸다는데, 카이사르는 한 술 더 떠서 율리우스 가문의 가족 성소인 비너스 신전에다 이 대리석상을 전시해서 클레오파트라를 가족의 일원으로 인정하는 제스처를 과시한다. 율리우스 공회장에 현재 기둥 세 개만 남아 있는 비너스 신전은 테살리아 파르살로스 전투에서 폼페이우스와 결전을 벌이기 전날 밤에 "만약 승리하면 신전을 지어 바치겠나이다."라고 서원을 했고, 이 신전 안에는 조각가 아르케실라오스의 솜씨로 완성된 '가문의 어머니 비너스' 〈베누스 게네트릭스〉가 떡하니 전시되어 있었다고 한다.(그림 3) 그런데 거기에 짝을 맞추어 클레오파트라-비너스를 세웠다는 것이다.

수에토니우스가 쓴 《로마황제열전》을 보면 카이사르는 원로원에 압력을 넣어서 예외적인 일부다처제 허용 법안을 준비시켰다고 한다. 재산 분할 및 이혼 위자료도 아끼고 이집트 프톨레마이오스의 보물도 차지하려는 속셈이었을 것이다.

〈에스퀼리노의 비너스〉는 겉보기에 나이가 이십대 초로 보인다. 카이사르와 정분이 났던 클레오파트라 7세의 조각상의 제작 시점상 나이와 일치한다. 고고학자 안드레에는 나아가서 비너스의 아랫배에 가로로 길게 새겨진 주름살에 주목한다. 다름 아닌 임신선이 패어 있다는 것이다. 두

툼한 허벅지와 부은 몸매 그리고 임신선의 소재는 그리스-로마 도상에서 유례를 찾기 어렵지만, 이집트의 파라오 도상에서는 기원전 2500년경 고왕조의 파라오 미케리노스(Mykerinos)의 배불뚝이 아내까지 올라가는 오랜 전통을 확인할 수 있다. 파라오의 후사를 잉태했다는 축복과 찬미의 의미로 아랫배를 부풀린 젊은 임신부의 도상이 드물지 않았던 것이다. 아울러 〈에스퀼리노의 비너스〉에서 웅덩이처럼 강조된 여신의 배꼽도 이집트 도상전통에서 나왔다.

기원전 44년 3월 15일, 로마의 폼페이우스 극장에서 카이사르가 23차례 칼을 맞고 사망한 다음, 클레오파트라는 로마를 떠나 귀향을 결심한다. 사망 이틀 뒤 공개된 카이사르의 유언장에 자신과 아들의 이름이 올라가 있지 않다는 사실이 그녀의 발걸음을 무겁게 했을 것이다. 8년 뒤, 마르쿠스 안토니우스와 정분이 나서 아들 딸 쌍둥이와 동생을 하나 더 낳고, 또 악티움 해전의 승리자 옥타비아누스까지 후리려다 실패한 이야기는 까까머리 중학교 시절에 다 배웠던 내용이다.

에스퀼리노의 비너스의 볼록한 뱃속에 들어 있던 카이사리온은 어떻게 되었을까? 카이사르의 유언장에 양자로 지목된 옥타비아누스가 악티움 해전의 승리 후 알렉산드리아에 가서 클레오파트라의 품에서 빼앗아 죽인다. 카이사르의 후계가 두 사람이 될 수는 없으니 당연한 일이었다.

금을 입혔다는 〈에스퀼리노의 비너스〉 원작은 사라졌고, 현재의 대리석 작품은 클라우디우스 황제 재위기에 그의 궁성에 세워졌던 복제품으

로 추정된다. 카이사르는 클레오파트라를 모델로 해서 만든 금빛 여신상
을 감상하면서 "그러니까 이게 파리스와 아도니스와 앙키세스가 보았던
비너스의 알몸이란 말이지… 그런데 아뿔싸, 비너스는 우리 율리우스 가
문의 어머니이기도 하잖아!"라고 하면서 훌렁 벗겨진 제 이마를 치지 않
았을까.

안티노우스,
나일 강의 붉은 연꽃

"
굵게 타래진 곱슬머리, 짙은 일자
눈썹, 이마까지 곧게 뻗은 콧대,
육감적인 입술과 멜랑콜리한 눈
빛 그리고 소년 특유의 통통한 볼
은 의심의 여지없이 안티노우스였
다. 그런데 왜 안티노우스가 아폴
론 신전 옆에서 나타난 걸까?

1893년 7월 1일, 시커먼 사이프러스의 그림자가 드리운 델피의 아폴론 신전 인근. 이곳을 발굴하던 인부들의 삽에 날카로운 금속음이 퉁겼다. 돌 잔해와 흙더미를 걷어내자 비스듬히 누운 누런 대리석이 모습을 드러냈다. 아테네 프랑스 고고학 연구팀을 이끌던 테오필 오몰 박사의 입에서 신음 같은 탄성이 흘러나왔다.

"안티노우스!"

파로스 대리석으로 제작한 석상의 두 팔 일부는 떨어져 나갔지만 기단부에서 머리끝까지 거의 완벽하게 보존된 〈델피의 안티노우스〉(그림 1)는 이른바 발굴의 황금시대로 일컫는 19세기의 끝자락을 장식한 고고학계의 기적이었다.

굵게 타래진 곱슬머리, 짙은 일자 눈썹, 이마까지 곧게 뻗은 콧대, 육감적인 입술과 멜랑콜리한 눈빛 그리고 소년 특유의 통통한 볼은 의심의 여지없이 안티노우스였다. 그런데 왜 안티노우스가 아폴론 신전 옆에서 나타난 걸까? 게다가 〈델피의 안티노우스〉는 로마 테베레 강에서 건져 올린 그리스 조각가 피디아스의 〈테베레의 아폴론〉(그림 2)과 팔 다리 몸통 머리의 형태와 자세가 쌍둥이처럼 일치해서 고고학계의 궁금증은 더욱 커졌다. 두 작품 모두 떨어져나간 왼손에는 월계관이나 리라를 들고 있었을 것이다.

안티노우스는 하드리아누스 황제의 연인으로 알려져 있다. 10년 방랑 끝에 이타케로 귀환한 오디세우스와 강궁에 활줄 매기기 시합을 해서

그림 1

〈델피의 안티노우스〉

작가 미상, 1.84m, 서기 2세기초,
델피 고고학박물관

그림 2
피디아스의 원작 〈테베레의 아폴론〉의 복제
2.22m, 서기 2세기초, 로마 팔라초 마시모 알레 테르메

패배한 안티노오스와 이름을 혼동할 수 있는데, 한쪽은 로마 황제의 사랑을 독점했던 소년이고, 다른 쪽은 남의 아내인 페넬로페를 호시탐탐 노리다가 오디세우스가 쏜 화살에 목숨을 잃은 불한당이다.

안티노우스는 서기 110년경에 비티니아의 평범한 그리스 집안에서 태어났다고 한다. 그런데 121~124년경 속주를 순방 중이던 하드리아누스 황제의 눈에 띄어 평생을 그와 동행했고, 스물 남짓에 나일 강에 빠져 죽자 곧 신으로 추앙받게 된다.

서기 2세기의 여행가 파우사니아스의 기록에 따르면, 하드리아누스는 안티노우스가 빠져죽은 나일 강 건너편에 그의 이름을 딴 안티노우폴리스를 세웠는데, 이는 로마가 이집트에 건립한 유일한 도시로 알려져 있다. 새로운 도시에 오벨리스크를 세우고 상형문자로 안티노우스의 '이른 죽음'(Mors immatura)을 기렸음은 물론이다. 하드리아누스가 쓴 회상록이 사라지고 유물들도 자취가 남아 있지 않아서 구체적으로 무슨 내용을 새겼는지 알 길이 없다.

황제는 또 이집트 프톨레마이오스 왕가의 혈통이 아닌데도 안티노우스의 초상을 주화로 찍어서 공식 유통시키는가 하면, 밤하늘 제우스를 상징하는 독수리좌 바로 아래 안티노우스의 별자리를 지정하기도 했다.

이쯤 되면 사랑이 제아무리 사무쳤다 해도 부자연스럽다. 황제는 왜 얼토당토않은 억지를 부렸을까?

상실은 대개 추억에 대한 집착을 통해 허무를 상쇄하려는 경향을 보

이게 마련이다. 하드리아누스 황제는 연인을 기려서 이집트 안티노우폴리스와 연인의 고향 비티니아의 클리아디오폴리스, 라누비아와 티부르(티볼리) 등 로마 제국의 여러 도시에 안티노우스 신전을 세우게 하고, 안티노에이아 제전을 창설하여 스포츠와 음악 경연을 벌였고 나아가 종교제전도 신설했다. 안티노에이아 제전은 다른 판헬레나 제전들처럼 4년 터울이 아니고 매해 개최되었다. 안티노우스가 신으로 숭배되었다는 사실은 디오니소스나 오시리스의 모습으로 제작된 무수한 그의 신상이 증언하고 있다. 그러니까 〈델피의 안티노우스〉는 파르나소스의 성지 델피의 아폴론과 동일시된 신격 안티노우스인 셈이다.

　하드리아누스는 원래 냉철하고 지적인 성격으로 알려져 있다. 10살부터 로마의 키케로 학원에서 귀족 자제를 위한 정통 엘리트교육을 받았고, 그리스의 선진 문화에 흠뻑 취했던 교양군주이기도 했다. 선대 트라야누스 황제를 도와 제2차 다키아 원정에서 혁혁한 공을 세웠고, 황제 재임 시에 방만한 군대직제를 개편하는가 하면 제국의 경계를 위협하는 외부의 반란을 가차 없이 응징하곤 했다. 또 틈날 때마다 브리타니아에서 예루살렘, 소아시아 내륙에서 아프리카에 이르는 방대한 속주를 순방하며 현장의 문제를 직접 챙기는 현실감이 돋보였던 황제였다. 그러나 후대의 역사가들은 오현제 가운데 한 명인 하드리아누스를 우스갯거리로 만들기를 주저하지 않았다. 그 이유는 안티노우스와의 연인관계, 단 한 건의 스캔들 때문이었다.

하드리아누스 황제는 안티노우스가 나일 강 중부 헤르모폴리스 근처에서 익사했다는 전갈을 듣자 궁정관료들의 시선을 아랑곳하지 않고 아녀자처럼 소리 내어 통곡했고, 그 소문은 발 빠르게 퍼졌다. 군인황제 전통에 젖어 있던 로마 시대의 상식으로는 소년의 익사 사건보다는 황제답지 못한 하드리아누스의 처신이 역사가들의 먹잇감이 되었던 것이다. 이백여 년이 지난 뒤, 동성관계의 연인을 인정하지 않는 그리스도교의 관점이 개입되면서 동성 애인을 탐닉했던 하드리아누스에 대한 평가는 더욱 신랄해질 수밖에 없었다.

안티노우스의 익사 사고 현장에는 그의 부친과 친구들이 있었다. 그러나 단순한 익사 사건인지 또는 자살인지에 대해서는 미스터리로 남아 있다. 역사가 카시우스 디오는 자살로 본다. 오랜 가뭄 끝에 헤르모폴리스의 오시리스에게 바치는 기우제에 참여했던 안티노우스가 나일 강의 악어에 먹힘으로써 스스로 희생제물을 자처했다는 것이다. 또는 안티노우스가 소년기의 시간을 더 이상 붙잡을 수 없다는 절망감에서 황제의 사랑이 식기 전에 충동적으로 몸을 던졌다고 보는 주장도 있다. 이것 역시 자살설에 가깝다.

황제가 안티노우스에게 베풀었던 각별한 호의는 여러 일화를 통해서 전해진다. 가령, 식인사자가 출몰한다는 소식에 하드리아누스가 연인 안티노우스를 동행하고 사냥에 나선 일이 있었다. 안티노우스가 겁 없이 나섰다가 오히려 사자로부터 공격을 당했는데, 절체절명의 순간 하드리아

〈하드리아누스 황제〉 그림 3
작가 미상, 서기 2세기 초, 티볼리 발굴, 런던 영국박물관

누스가 창으로 사자를 제압해서 그의 목숨을 구한 일이 있었다.

아테나이오스의 책《식자들의 식탁》에 따르면, 시인 판크라테스가 붉은 연꽃을 들고 연회장에 들어오더니 이 꽃을 앞으로 '안티노우스의 연꽃'이라고 불러야 한다며 떠벌였다고 한다. 안티노우스의 목숨을 앗아갈 뻔했던 사자의 피에서 붉은 연꽃이 피어났다는 설명이었다. 그 말이 흡족했던 하드리아누스는 기쁨에 겨워 시인에게 무사이온의 한 자리를 약속했다고 한다. 판크라테스는 약삭빠른 아첨 한 마디 덕분에 호메로스, 헤시오도스, 아르킬로코스, 사포와 더불어 신성한 뮤즈들의 시중을 받으며 헬리콘 산에 오르게 된 것이다.

안티노우스의 성격, 목소리, 구체적인 용모에 대해서는 동시대의 기록이 전혀 없다. 사후의 신격화 과정에서 제작된 입상이나 두상을 통해 짐작할 뿐이다. 다행히 어지간한 로마 황제보다 안티노우스의 두상이 헤아리기 어려울 정도로 많이 남아 있어서 그의 꽃미남 외모를 추측하는 데는 별 어려움이 없다. 하드리아누스만 하더라도 황후 비비아 사비나보다 안티노우스와 짝을 이룬 두상을 더 많이 남겼으니 로마제국사를 통틀어서 비슷한 사례를 찾기 힘들 정도다.

역사가들은 하드리아누스와 안티노우스의 관계를 파이데라스티아(παιδεραστία)의 관점으로 보기도 한다. '파이스'는 소년, '에라스테스'는 연인이니까, 어린 소년을 애인 삼는 고대 그리스의 풍속을 가리키는 말이다. 파이데라스티아는 그리스도교에 의해 동성의 미성년자를 탐하는 얼빠진

어른들의 빗나간 욕망으로 낙인찍혀서 오늘날까지도 부정적 의미로 통용되지만, 원래는 성인 남성이 마음 맞는 소년의 멘토 역할을 담당하며 교육과 삶의 전반적인 문제에 대해 조언과 도움을 제공하는 긍정적인 관계를 가리키는 말이었다. 실제로 그리스 애호가였던 하드리아누스는 십대 초반의 나이였던 안티노우스에게 로마에서 가장 뛰어난 교사들을 붙여주었다고 한다.

고대 로마의 동성애라고 하면 율리우스 카이사르와 비티니아의 왕 니코메데스의 일화가 유명하다. 수에토니우스에 따르면 '왕비의 경쟁자'라고 불렸다니 얼추 짐작이 간다.

로마의 첫 황제 아우구스투스도 개선식 때, 그가 어릴 적에 율리우스 카이사르에게 보들보들한 엉덩이를 대준 덕을 본다며 군중들이 개선장군을 놀려먹은 이야기가 《로마황제열전》에 기록되어 있다. 천하에 몹쓸 폭군 이미지에서 최근 슬기로운 문화군주로 새롭게 자리매김 되고 있는 네로 황제는 옥타비아, 포파이아 사비나, 스타틸리아 메살리나 등 여자들에게 세 차례 장가를 갔다가 결국 67년에 미소년 스포루스의 불알을 제거하고 그를 반려로 삼은 이력이 있다.

또 그보다 300년 앞서 마케도니아의 알렉산더 대왕도 친구 헤파이스티온과 딱히 우정이라고만 규정할 수 없는 애매한 관계를 즐긴 것으로 알려져 있다. 알렉산더 대왕의 색다른 취향에 대해서는 유스티누스, 루푸스, 디오게네스, 아테나이오스가 한 입으로 증언하고 있으니 신빙성을 인

그림 4 〈안티노우스-오시리스〉
작가 미상, 티볼리 하드리아누스 별장 출토, 바티칸박물관, 로마

정할 수밖에 없다.

　하드리아누스는 눈을 조금 더 높여서 영웅 신화의 주인공이나 바람둥이 신들을 자신의 롤모델로 삼고 싶었을지도 모른다. 말하자면 필라스를 애탐한 헤라클레스, 미소년 히아킨토스와 키파리소스에게 눈독을 들인 아폴론, 또는 '인간 가운데 가장 아름다운' 소년 가니메데스를 납치한 제우스를 흉내 내면서 황제의 신격을 확인하고 싶었던 게 아니었을까? 안티노우스에게 밤하늘 독수리자리 바로 아래 별자리까지 정해준 것을 보면 틀림없이 그랬던 것 같다.

여상주
카리아티다

"

신성한 돌산의 남쪽에 파르테논이 서 있고, 맞은편 돌산 북쪽에는 에레크테이온이 서 있다. 에레크테이온은 아티카의 전설적인 시조 에리크토니오스를 기린 신당인데, 그의 탄생에 관해 야릇한 사연이 전해온다.

아테네 아크로폴리스. 해발 156m의 돌산에 오르면 처녀신 아테나를 기리는 파르테논 신전이 우리를 반긴다. 독일 낭만파 시인 횔덜린이 《휘페리온》에서 처녀신 아테나의 젖가슴 위에 솟은 수줍은 젖꼭지라고 노래했던 신전이다.

횔덜린은 아침 해가 붉은 이유를 이렇게 설명한다. 돌산을 처녀신 아테나의 젖가슴으로 보고, 그 위에 파르테논이 단단하게 영근 젖꼭지처럼 서 있으니, 아침해가 그만 부끄러워져서 얼굴이 빨개졌다는 것이다. 시인은 이처럼 뚱딴지같은 상상으로 우리를 당황하게 한다.

신성한 돌산의 남쪽에 파르테논이 서 있고, 맞은편 돌산 북쪽에는 에레크테이온이 서 있다. 에레크테이온은 아티카의 전설적인 시조 에리크토니오스를 기린 신당인데, 그의 탄생에 관해 야릇한 사연이 전해온다.

사건의 발단은 대장장이 신 헤파이스토스. 그의 눈에 처녀신 아테나가 띄었다. 평소 대장간에서 쇠망치를 휘두르던 헤파이스토스는 그날따라 다른 것을 휘두르며 여신에게 다짜고짜 달려들었는데, 황급히 달아나는 아테나의 경황없는 옷자락 사이로 살빛이 희뜩거리자 헤파이스토스가 그만 정신줄을 놓고 여신의 허벅지에 무언가를 왈칵 쏟고 만다. 아테나는 명색이 처녀신이니 대경실색했을 것이다. 황급히 손으로 무언가를 털어냈는데, 땅에 떨어진 헤파이스토스의 정수를 대지의 여신이 꿀꺽 삼켰다가 얼마 후에 탁 뱉어내니 그것이 우렁차게 "응애~"를 외치더라는 것이다. 이것이 이른바 에리크토니오스의 탄생 신화다. 줄거리가 어설퍼서 잘

납득이 안 가지만 신화니까 봐주기로 하자.

에리크토니오스 신당, 그러니까 에레크테이온은 무척 복잡하면서 흥미로운 건축이다. 현재 아크로폴리스로부터 북쪽에 위치한 아고라를 굽어보며 우뚝 서 있는데, 건축물의 남쪽 테라스에는 젊고 아름다운 여인네들이 들보를 이고 서 있는 모습이 이색적이다. 지금은 흰색 대리석이지만 처음에는 채색을 해서 더욱 아름다웠을 것이다.(그림 1)

이처럼 여자 형상을 하고 있는 기둥을 '여상주'라고 부른다. 건축 용어로는 '카리아티다(καρυάτιδα)', 곧 '카리아의 여자'라는 뜻이다. 현재 남아있는 원작들은 아크로폴리스 남쪽에 새로 지은 뉴 아크로폴리스 박물관 안에 들어가 있고, 이 가운데 가장 완전한 작품은 아마추어 고고학자이자 이스탄불 주재 영국 영사였던 엘긴 경(본명은 토마스 브루스)이 들고 가서 런던 영국박물관에 전시되어 있다.

카리아의 여자는 무슨 뜻일까? 카리아(카리아이 Karyai)는 고대 펠로폰네소스 반도의 라코니아 북쪽 아르카디아에 인접한 작은 도시국가였다. 그렇다면 카리아의 여자들이 수천 년씩이나 머리 위에 들보를 이고 있는 이유는?

고대 건축에 관해서 해결되지 않는 문제가 생기면 비트루비우스를 펼쳐보면 된다. 아니나 다를까, 그의 책《건축 10서》에 카리아티다에 대한 설명이 명쾌하게 나와 있다. 비트루비우스는 카이사르의 공병장교로 있다가 기원전 22년경 고대 그리스의 다양한 건축형식과 기원 등을 소개한

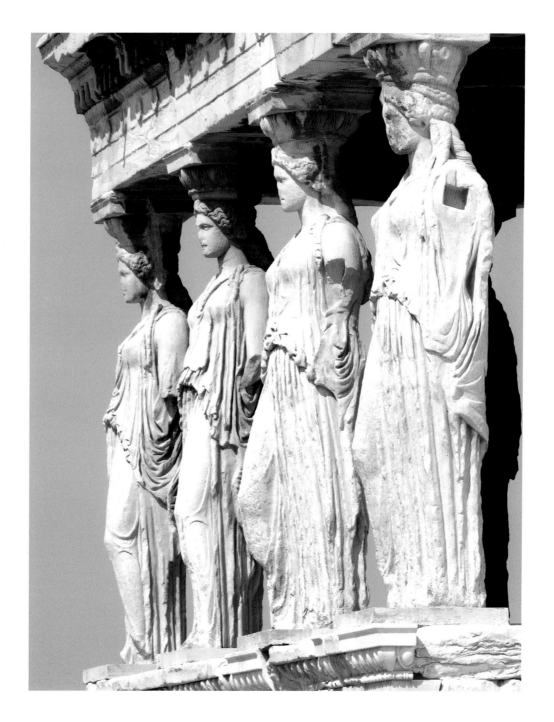

에레크테이온의 여상주(모작)　그림 1
기원전 421~405년, 아테네 아크로폴리스

《건축 10서》를 썼다. 이 책으로 늙어서 연금까지 상급으로 받았던 모양이다.

비트루비우스는 책에서 건축물뿐 아니라 건축가의 자질과 교육과정에 대해서도 시시콜콜 잔소리를 늘어놓는데, 가령, 건축가가 밤낮 돌만 자르고 세우고 할 게 아니라 역사공부도 부지런히 해야 한다고 주장하면서, 그 일례로 '카리아티다'를 설명한다. 멀쩡한 여자들이 돌기둥으로 변신해서 무거운 들보를 머리에 이게 된 사연은 이랬다고 한다.

때는 기원전 5세기 초. 페르시아 전쟁이 발발했을 때였다. 초강성대국 페르시아의 침략 소식을 듣고 위기감에 사로잡힌 그리스 도시국가들이 똘똘 뭉쳤다. 이 와중에 보나마나 그리스가 패배할 것이라고 확신한 카리아가 연합 도시국가 가운데 혼자 뒤통수를 쳤다. 그런데 전쟁은 예상과 달리 그리스 동맹국가들의 극적인 승리로 끝났다. 이제 동족의 배신하고 페르시아 쪽에 붙었던 얌체국가 카리아를 손볼 일만 남았다. 동맹군은 곧장 카리아로 진격해서 남자들을 몰살시키고 여자는 끌고 가서 노예로 삼는다. 그리고 엄중한 역사의 교훈을 길이 남기기로 한다. 여자의 형상을 한 기둥을 제작하고, 여기에다 카리아티다, 곧 '카리아 여자'라는 이름을 붙여서 들보 무게에 짓눌러서 모가지가 분질러지든 말든 영원한 조롱거리로 삼았다는 것이다. 비트루비우스는 부디 역사공부 열심히 해서 여상주 카리아티다의 유래를 모르는 무지한 건축가가 되어서는 안 된다는 그럴 듯한 충고로 글을 마무리한다.

비트루비우스는 카리아의 역사를 여상주의 탄생에 갖다 댔지만, 그의 기록과 비교할 만한 사례도 꽤 있다. 여자 대신 동물 형상을 활용한 일도 있었다.

기원전 510년경 페르시아의 아케미니드 왕조 때 수사의 다리우스 궁정을 장식했던 기둥을 보면, 황소 또는 상상의 동물 그리핀이 기둥머리 역할을 하면서 들보를 받쳤는데, 파리의 루브르 박물관의 자랑스런 전시 유물로 남아 있다. 따라서 아테네 아크로폴리스의 여상주가 페르시아의 건축 조형에서 아이디어를 빌려왔을 가능성도 없지 않다.

여자 형상의 기둥도 비트루비우스의 기록처럼 카리아의 여자들이 처음이라고 보기는 어렵다. 가령, 그리스 델피의 아폴론 성역에 서 있는 시프노스 보물신전(테사우로스 Θησαυρός)에서도 여상주가 발견되었다. (그림 2)

델피는 이테아 만을 끼고 돌아 파르나소스 중턱에 둥지 튼 산간 도시다. 빛의 신 아폴론이 괴물 뱀 피톤을 죽여서 어둠을 몰아내고 세웠다는 신탁의 도시로, 세상의 중심을 표시하는 우주의 배꼽 옴팔로스도 이곳에 있다.

델피 아폴론 성역에는 여러 도시국가들이 앞 다투어 보물신전들을 건립했는데, 이 가운데 대규모 금광과 은광을 보유했던 시프노스의 보물신전이 가장 화려하다.

그런데 시프노스 보물신전 입구에서 들보를 이었던 여상주를 보면 여자 이마에 구멍이 숭숭 나 있다. 금속제로 만든 관 티아라(τιάρα)를 썼던

그림 2　시프노스 보물신전의 여상주
　　　　기원전 530년경, 델피 국립고고학박물관

델피의 시프노스 보물신전 복원도　그림 3

흔적이다. 또 머리 위에는 바구니처럼 생긴 칼라토스를 얹었는데, 여기에 희미하게 디오니소스 축제를 즐기는 마이나데스와 실레노스의 부조가 새겨져 있다.

시프노스의 여상주는 눈이 돌출하고 광대뼈가 발달한데다 지금은 깨져나간 턱이 두툼한 윤곽을 그리는 것으로 미루어 전형적인 아르카익 양식이다. 잘게 파도치는 머리카락과 옷주름 가장자리의 지그재그도 아르카익 조형의 특징이다. 그런데 아르카익 시대라고 하면 페르시아 전쟁이 발발하기 이전이다.

비트루비우스는 페르시아 전쟁이 종식되고 나서, 그러니까 기원전 480년 이후에 그리스 동맹국들이 배신자 카리아를 승전의 제물로 삼은 것처럼 책에서 쓰고 있다. 카리아의 여자 카리아티다가 건축 개념이 되었다면서 역사공부 운운하지만, 여상주의 도상이 페르시아 전쟁 이전에 이미 존재했다면 비트루비우스의 설명은 앞뒤가 맞지 않는다. 고고학계에서는 델피의 시프노스 보물신전의 건립시점을 기원전 525년 사모스 인들이 시프노스에 쳐들어오기 직전으로 본다. 그렇다면 기원전 530년 전후에 보물신전을 세웠을 텐데, 실제로 여상주의 양식사적 연대추정과도 정확히 맞아떨어진다. 페르시아 전쟁 또는 카리아의 배신과 상관없이 카리아티다가 제작되었다는 뜻일까?

한편, 시프노스 보물신전보다 더 앞서서 기원전 550년경에 지은 크니도스의 보물신전에서도 거의 파편 수준이기는 하지만 여상주의 존재가

확인되었다. (그림 4)

여상주의 출현시점이 페르시아 전쟁보다 적어도 70년 가량 앞선 것이다. 그리고 또 하나 비트루비우스의 잘난 척을 날려버릴 결정적인 카운터는, 도시국가 카리아의 파괴가 기원전 480년 페르시아 전쟁 직후가 아니라 100년도 더 지나 기원전 370~69년 도시국가들 사이의 분쟁에서 비롯했다는 '역사적' 사실이다. 비트루비우스는 뭘 잘못 알아도 한참 잘못 알았던 것이다.

비트루비우스는 여상주가 전쟁노예로서 수치와 후회의 상징으로 세속건축에만 적용된다고 했지만, 델피 성역의 보물신전이나 아테네 아크로폴리스의 에레크테이온 모두 신성한 종교건축이라는 것도 문제가 된다. 그래서인지 아테네 아크로폴리스의 에레크테이온 남쪽 테라스의 여상주들은 노예나 포로가 아니라 하나같이 발랄하고 행복한 표정을 짓고 있다. 비트루비우스에게 자네야말로 역사공부 똑바로 하라고 말해주고 싶지만, 페르시아 전쟁이 비트루비우스 활동시기보다 오백 년 전에 일어난 사건이라는 점을 고려하면, 그가 책을 집필하기 위해 동원했던 정보의 신뢰성에 한계를 인정하는 게 마음 편할 것 같다.

전쟁노예가 아니라면 여상주들의 정체는 무엇일까? 이 문제에 대한 연구는 아직 완결되지 않았다. 하지만 파우사니아스의 《그리스 여행기 3, 10, 7》와 로마의 학자 세르비우스가 베르길리우스의 《전원시 8, 30》에 붙인 주석을 근거로 삼아 흥미로운 해석 가능성이 제시되었다.

그림 4 크니도스 보물신전의 여상주
기원전 550년경, 델피 국립고고학박물관

여기서는 여상주의 기원과 연관해서 술의 신 디오니소스가 주역으로 나온다. 디오니소스가 스파르타 왕 디온의 초대를 받고 놀러왔을 때였다. 디온은 디오니소스를 융숭히 접대하고 자신의 딸 가운데 아르테미스의 여사제인 맏이를 불러 그와 합방시킨다. 여기까지는 무난한 진행이다. 그런데 간택에서 제외된 디온의 다른 두 딸이 심통이 났다. 그리고 맏언니한테 얼토당토않은 질투를 부리다가 그만 디오니소스의 노여움을 샀다고 한다. 참다 못한 디오니소스는 성질머리 못돼먹은 두 동생의 몸에서 혼을 빼낸다. 혼이 빠진 두 처녀는 바위로 변신하는데, 훗날 여자 형상의 기둥 두 개가 스파르타의 아르테미스 신전을 장식한 여상주로 사용되었다는 내용이다.

올림피아의
제우스 신전

"

제우스는 앉은 자세로 왕홀을 쥐
고 오른손에는 승리의 여신 니케
를 손바닥에 올려두었는데, 앉은
키가 12m나 되는데다 모두 황금
과 상아로 빚어서 휘황한 광채를
뿜어냈다. 또 올리브기름을 찰랑
하게 채운 연못을 옥좌 앞에 파
두었다.

1875년 쿠르티우스가 이끄는 독일 고고학 발굴단은 고대 도시 올림피아로 추정되는 지역을 파 들어가고 있었다. 어디선가 외침 소리가 들리는가 싶더니 이들의 삽질이 일제히 멈추었다. 보고도 믿을 수 없는 광경이 펼쳐졌다. 자욱한 갈대숲속 질척이는 진흙 뻘을 5m가량 파헤치자 거대한 기둥 파편들이 동지 팥죽 옹심이처럼 알알이 박혀 있었던 것이다. 한 세기 전 1766년에 처음으로 스물아홉 살 먹은 영국 고전학자 리처드 챈들러가 서기 2세기 파우사니아스가 쓴 《그리스 여행기》를 길잡이 삼아 고대 도시 올림피아의 제우스 성역을 찾아낸 것은 기적에 가까운 사건이었다. 그때부터 고대 도시 올림피아가 엘리스의 따사로운 햇살 아래 다시 부활하기까지의 경과는 그 자체로 고고학의 역사라고 해도 좋을 만큼 가혹하고 난해한 여정이었다.

올림피아 성역의 한복판에는 제우스 신전이 자리 잡고 있었다. 제우스 신전 안의 감실에는 제우스가 앉아 있었다고 한다. 제우스 신상은 그리스의 조각가 피디아스의 솜씨로 만들었다. 피디아스는 당대 최고의 신상조각가로 이미 아테네 아크로폴리스 재건 총감독을 역임했고, 파르테논 신전의 아테나 여신상을 완성한 조각의 거장이다. 그리스 고전기 최고의 조각가들 가운데서도 거대 신상이 전공이다. 마침 올림피아의 제우스 신전 바로 옆에서 피디아스의 작업실이 우연찮게 발견되어서 고고학자들을 환호하게 했다. 현재 올림피아 국립고고학 내부에 피디아스 작업실 모형을 큼직하게 만들어서 전시하고 있다. 피디아스 실제 작업실이 확인된

경로도 믿기 어려운 요행의 결과였다. 제우스 신전 서쪽으로 마주 보이는 곳에 로마식으로 개축되어 비잔틴 교회로 사용되던 건물이 서 있었는데, 옛 폐허의 터를 깊숙이 파내려 가다 보니 조그마한 도기 술잔이 하나 튀어나왔다. 그리고 그 술잔 바닥에 "나는 피디아스의 것"(ΦΕΙΔΙΟΕΙΜΙ)이라는 서명이 새겨져 있었던 것이다. 여기에다 제우스 신상의 옷주름을 구워냈던 점토 틀과 거장의 손때 묻은 작업도구들도 무더기로 쏟아져 나와서 추정의 신빙성을 뒷받침해주었다.

제우스 신전이 기원전 457년 완공되었을 때 신전 건축의 높이는 20m가 넘었다. 고대의 일반주거 살림집이나 공공건축이라고 해봤자 고작 1~2층에 불과했으니, 이만한 신전 규모는 고대 그리스인들의 눈에는 구름 위 올림포스의 신기루처럼 까마득했을 것이다. 로마 시대에 올림피아를 방문한 파우사니아스는 이곳 주민들로부터 신전 건축과 유물들에 대한 신뢰할 수 있는 정보를 청취하고, 또 제우스 신전 안에까지 들어가서 확인을 한 모양이다. 그의 기록을 통해서 제우스 신전이 어땠는지 재구성해보자.

제우스 신전의 정문을 들어서면 진홍색 휘장이 천장부터 바닥까지 늘어져 있다. 이 양모휘장은 아시리아의 자수 기술로 멋을 내고 페니키아의 진홍색 염료로 물을 들였는데, 엄청난 부자로 이름난 안티오코스가 기부했다. 진홍색은 고대의 천연 안료 가운데 가장 비쌌다. 나염기술도 부럽지만, 고슴도치처럼 생긴 연자조개 수만 마리를 삶아서 우려야 겉옷 한

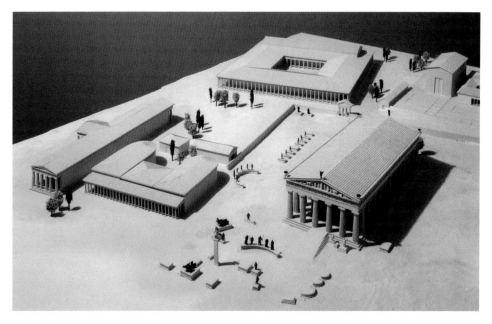

그림 1 　올림피아 유적지 복원도, 오른쪽 아래와 위가 제우스 신전과 피디아스 작업실

벌 염색할 수 있다는데, 신전 바닥에서 천장까지 닿는 거대한 휘장을 통째로 물들여서 기부한 안티오코스는 얼마나 큰 부자였을까?

　휘장이 시나브로 걷히면 제우스 신상이 우리를 굽어본다. 제우스는 앉은 자세로 왕홀을 쥐고 오른손에는 승리의 여신 니케를 손바닥에 올려 두었는데, 앉은키가 12m나 되는데다 모두 황금과 상아로 빚어서 휘황한 광채를 뿜어냈다. 또 올리브기름을 찰랑하게 채운 연못을 옥좌 앞에 파두었다. 거울처럼 매끄러운 연못의 표면에 제우스의 금빛 자태가 어른댄다.

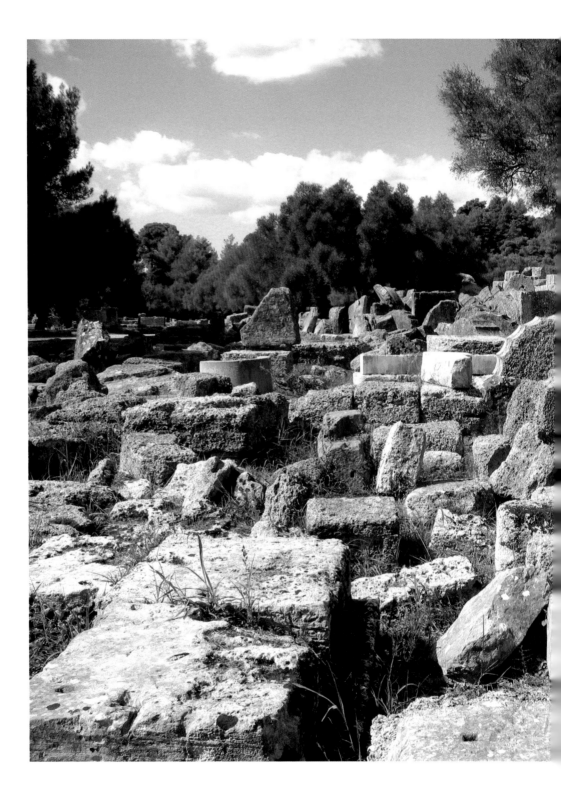

그림 2

올림피아 성역의
제우스 신전 폐허

그런데 신상 앞에 웬 기름 연못을 파두었던 것일까? 연못은 한 변의 길이가 6.39m나 되는 정방형에다 깊이는 12cm였는데, 그 안에는 엘레우시스에서 채취한 흑청색 석회암을 깔고, 기름을 채워두었다고 한다. 신상 관리를 위해 파이드린테스라는 직책을 두고 상아로 제작한 신상의 다리 부분에 정기적으로 기름을 바르고 문지르게 했다고 한다. 그것은 일종의 균열 방지책이었다.

"신상 앞쪽에 바짝 붙여서 바닥을 깔았는데, 흰색 대신 검정색 대리석을 사용했다. 또 검정색 바닥은 파로스 대리석으로 만든 오목 홈으로 에워싸서 흘러내린 기름을 회수할 수 있게 했다. 올림피아의 조각상에 기름은 반드시 필요한 것이다. 알티스 저지에서 올라오는 습기 때문에 상아 재료가 상할 우려가 있기 때문이다. 아테네 아크로폴리스에서는 아테나 파르테노스 신상의 상아에다 기름 대신 물을 바르는데, 아크로폴리스의 높은 지형 때문에 기후가 건조하기 때문이다. 상아로 만든 신상에 물을 바르면 물이 습기를 보충해주는 것이다."(파우사니아스의 《그리스 여행기》 V, 11, 10-11)

지금은 흔적도 없지만, 서기 4세기까지도 제우스 신상은 신전의 안방 자리를 지키고 있었다. 384년 철학자 테미스티오스가 콘스탄티노플의 연설에서 "피사(올림피아의 옛 이름)에 있는 제우스를 보고 감탄을 금치 못했다"는 기록이 남아 있다. 또 율리아누스 아포스타타 황제의 친구였던 연설가

그림 3 비잔틴 교회로 개축된 조각가 피디아스의 작업실

안티오키아의 리바니오스도 363년의 편지에서 같은 내용을 증언하고 있
다.

제우스 신전 안에 자리 잡은 제우스 신상은 앉은 자세로 높이가 12m
나 되었다. 아테네 파르테논 신전의 아테나 여신상과 높이가 같다. 하지
만 제우스는 앉은 높이니까 서 있는 아테나 입상과 비교해서 크기의 차
원이 달랐을 것이다. 지리학자 스트라본은 "신전 크기가 워낙 엄청나기

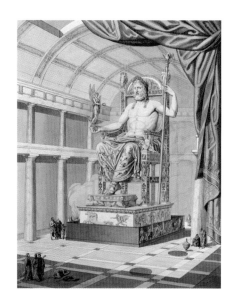

그림 4 〈올림피아의 제우스 신상〉 19세기 복원도

는 하나, 조각가가 제우스 신상을 앉은 자세로 제작하면서 신상의 정수리가 거의 천장에 닿도록 만들었기 때문에, 만약 제우스가 자리에서 일어나면 신전지붕이 날아가 버릴 것 같은 상상을 일으킨다. 피디아스는 조각과 건축 사이의 올바른 비례를 지키지 않은 것 같다."고 지적한다. 하지만 스트라본의 비판은 신상의 제작시점보다 훨씬 후대에 탄생한 헬레니즘 미학으로부터 영향을 받은 로마인의 시각이 편향적으로 반영된 것으로 보인다. 가령 조각과 공간, 곧 전시대상과 전시 공간 사이의 유기적인 비례관계에 주목하기 시작한 것, 그리고 신전의 내부 공간에 들어선 한 관찰

그림 5 〈피디아스의 제우스〉하드리아누스 시대의 주화

자의 개별시점으로부터 작품을 이해하려는 경향은 헬레니즘 시대에 이르러 처음 싹트기 시작한다. 하지만 피디아스는 그보다 앞선 고전기 시대의 조각가이다. 따라서 피디아스는 제우스의 신상이 사람들에게 어떤 모습으로 비칠까 하는 문제(Schein)보다 제우스의 신성의 본질을 어떻게 재현할 수 있을까 하는 문제(Sein)에 더 골몰했을 것이다. 고전기에는 우연성이나 현상성에 매인 시각 체험이 신전 건축과 신상 조각의 제작에서 우선적 기준은 아니었다. 차라리 외부적 제약에서 자유로운 신상의 절대적 현존성과 완전한 아름다움을 실현하는 것이 목적이었다. 피디아스의 그런 노력

이 고전기의 신전 참배객들에게 신적 외경과 기적의 체험을 야기하지 않았을까?

파우사니아스의 기록은 꽤 길고 구체적이어서 눈으로만 읽어 내려가기에도 숨이 가쁘다. 그런데 아무리 훑어봐도 신상 장식에 대해서만 열거하면서 정작 피디아스가 만든 제우스 신상 자체의 아름다움에 대해서는 말이 없다. 파우사니아스는 형언할 수 없는 것에 대해서는 입을 다무는 편이 낫겠다고 생각했던 걸까? 이럴 때 우리는 피디아스의 솜씨를 직접 목격했던 고대인들의 지복했을 눈이 부럽기만 하다.

피디아스는 신상작업을 어떤 식으로 진행했을까? 피디아스는 제우스를 언제 만나보았을까? 피디아스는 날개 달린 판타시아의 손을 잡고 올림포스의 금빛 하늘로 날아갔다고 한다. 그리고 제우스를 알현한 뒤에 공방으로 돌아와서 신상에 착수했다고 한다. 신의 형용을 보았다는 이야기가 사실일까? 적어도 아폴로니오스는 그렇게 믿었던 것 같다.

"그건 지혜를 낳는 어떤 것이지. 바로 상상력(판타시아)이 그들의 손을 이끌었던 것이네… 이 예술가(판타시아)는 모방보다 더 슬기롭다네… 판타시아는 많은 것을 내면의 눈으로 포착하고 이것들을 지혜의 척도에 맞추어서 재현하지. 모방을 할 때는 걸리적거리는 게 많지만, 판타시아는 훼방꾼을 모른다네. 자유롭고 거침없이 목표를 향해서 돌진하지. 제우스 신상을 만들려고 한다면 제우스뿐 아니라 하늘과 계절의 신들, 그리고 모든

별자리를 함께 끌어안아야 하기 때문이야. 피디아스가 바로 그렇게 했다는 것 아닌가."(필로스트라토스의 《티아나의 아폴로니오스의 생애》, VI, 19)

고대 그리스의 빛나는 성지였던 올림피아의 제우스 신전은 5세기에 이르러 가파른 몰락의 길을 걷는다. 393년 황제 테오도시우스 1세의 칙령으로 올림픽 경기가 금지되자 도시는 쇠락의 내리막길로 접어들었고, 426년 테오도시우스 2세의 이교신전 파괴 명령에 따라 제우스 신전에 불을 놓으면서 도시의 명운은 숨통이 끊어진다. 그 후로도 6세기까지 소규모의 비밀 제전이 은밀히 개최되었다고 하지만 신전 제단은 허물어지고 신전은 폐기된 채로 방치되었다. 또 522년과 551년의 대지진을 만나서 신전을 장식하던 조각들은 시커먼 뻘 속에 머리를 파묻었다.

그렇다면 신전 안에 모셨던 제우스 신상은 어떻게 되었을까? 비잔틴 역사가 케드레노스는 올림피아의 제우스 신상을 콘스탄티노플의 라우로스 궁전으로 옮겼고, 그곳에서 해체했다고 기록하고 있다. 진실은 확인할 길이 없다. 그래도 조각가 피디아스가 처음 신상을 짓고 나서 900년 가까이 생존했으니, 이교신이라면 눈 뒤집고 달려들어 때려 부수고야 마는 그리스도교의 공격 속에서 무던히도 버텨낸 셈이다.

에페소스의
켈수스 도서관

"

사르데이스 또는 에페소스의 유
복한 그리스 가문에서 태어나 젊
은 나이에 로마 군대에 들어갔는
데, 거기서 베스파시아누스를 만
난 것이 그의 삶을 바꾸어놓았다.

에페소스는 흑해 연안에 거주하던 아마존 족이 남쪽으로 내려와서 건설한 도시라고 한다. 에페소스의 항구가 뒤로 물러나기 전에는 그곳 대극장 코앞까지 배가 들어왔는데, 지금은 펄이 잔뜩 밀려 올라와 항구가 제 구실을 못하게 되면서 북적이던 고대도시의 영화는 어느덧 사위어들고 관광객들만 바글거린다.

에페소스 상부 아고라에서 양편으로 즐비한 공공건물과 상가의 유적 등을 지나 쿠레테스 대로 끝까지 내려오면 신기루처럼 아름다운 건축물이 눈길을 붙든다. 켈수스 도서관이다.

켈수스 도서관은 서기 262년 지진으로 무너지고 400년경에는 공공분수로 리모델링되었다가 10~11세기의 지진 등으로 완전히 내려앉은 뒤에 버려져 있었는데, 1903년에 처음 존재가 재발견되었다. 도서관 북쪽에 붙은 하부 아고라 발굴 작업 끝물에 고대 건축물의 잔해가 우연히 노출되었고, 그해 가을부터 본격적으로 파내자 웅장한 계단부와 내부 공간이 드러났다. 1903~4년의 1차 발굴 후, 1926년 요제프 카일이 주도한 2차 발굴과, 1967년 스트로카의 3차 발굴을 모두 오스트리아 고고학 팀이 독점했다. 스트로카가 750여점의 의미 있는 장식 파편을 건진 것이 1970~78년에 진행된 건축물 복원에 결정적 도움이 되었다.

발굴 팀은 또 폐허 더미에서 근사한 부조장식을 곁들인 석관과 명문을 발견한다. 석관이라니 대체 누구의 뼈가 담겼던 석관일까? 함께 나온 명문에는 이렇게 새겨져 있었다.

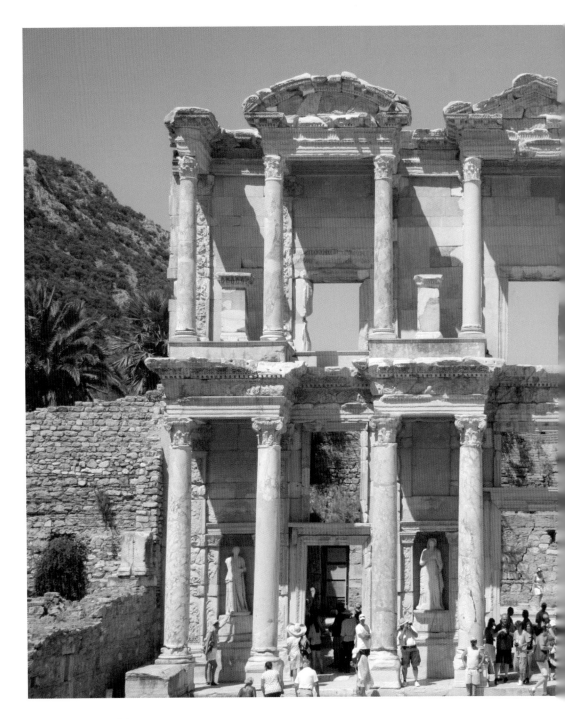

그림 1 〈켈수스 도서관〉

작가 미상, 서기 114년~125년 사이, 정면부 16×21m, 에페소스

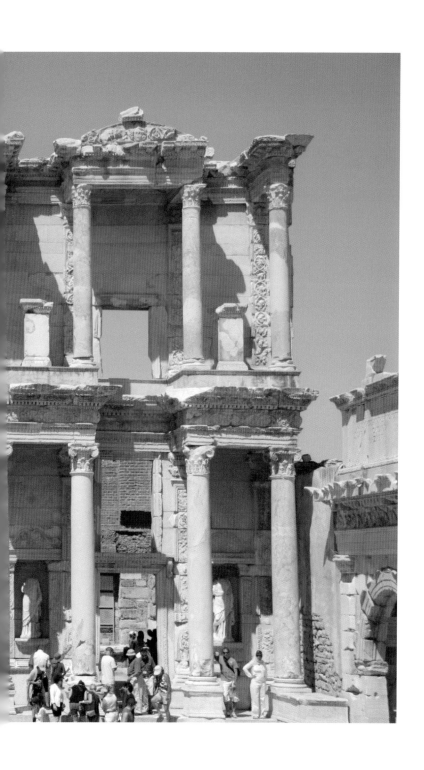

"(로마의) 집정관이자 아시아 총독이었던 (부친) 켈수스에게 (아들) 아퀼라가 자비를 들여 건축과 장식, 조각상, 장서의 비용을 충당하고 도서관을 지어 바친다… 도서관의 시설 유지와 관리 그리고 도서 구입을 위해 운영경비로 25,000데나리우스를 남긴다. 이 가운데 매년 2,000데나리우스를 경비로 지출하며, 매해 켈수스의 탄생일에는 직원상여금으로 800데나리우스를 지급하고, 켈수스의 동상에 꽃다발을 걸도록 한다."

도서관 바깥 입구 계단 양쪽에는 켈수스와 아퀼라의 기마상이 서 있었다고 한다. 그리고 도서관 내부로 들어가면 켈수스와 그의 가족 입상들이 여럿 전시되어 있었는데, 켈수스의 탄생일에는 거기에다 꽃다발을 걸라는 뜻인 것 같다. 여기서 도서관의 건축주 아퀼라가 지속적인 운영관리와 신간 장서구입을 위해 25,000데나리우스를 종잣돈으로 남겼다는 대목이 감동적이다. 건물은 수입대리석으로 도배하면서 양서 구입에는 소극적인 우리 대학도서관들의 근검절약 정책과 비교된다. 그 당시 올리브기름 1리터가 1데나리우스, 군인 연봉이 200~300데나리우스, 건강한 노예한 명 몸값이 500~1,500데나리우스였으니, 25,000데나리우스면 지금가치로 수십억을 거뜬히 넘는 거액이다.

켈수스는 어떤 인물이었을까?

사르데이스 또는 에페소스의 유복한 그리스 가문에서 태어나 젊은나이에 로마 군대에 들어갔는데, 거기서 베스파시아누스를 만난 것이 그

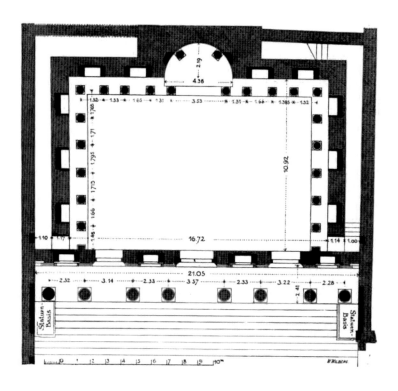

켈수스 도서관의 평면도 그림 2

의 삶을 바꾸어놓았다. 켈수스의 재능을 눈여겨본 베스파시아누스가 황제 즉위 후 원로원을 물갈이하면서 그를 속주 출신 귀화외국인 가운데 최초로 원로원 의원에 앉힌 것이다. 그때부터 승승장구. 도미티아누스 황제때 집정관을 꿰찼고, 트라야누스 황제가 105~6년에 그를 아시아 지역 총독으로 임명하면서 켈수스는 그리스 혈통 출신으로 로마 제국 최고위의 관복을 누린 행운의 주인공이 되었다. 켈수스는 노후에 은퇴해서 에페소스에 정착했는데, 마침 112~3년경 소아시아에 부임해서 에페소스에 와 있던 그의 절친 타키투스의 귀띔 덕분이었는지 세상에서 가장 근사한 도서관을 지을 구상을 한다.

비트루비우스의《건축 10서》에 보면 고대 그리스와 로마의 부유한 재력가와 시민들은 집에 저마다 개인도서관을 장만하고 장서의 수집 교환 필사에 정성을 쏟곤 했다는데, 이오니아 취향에 흠뻑 빠진 켈수스와 타키투스 두 사람이 의기투합했을 가능성은 충분하다. 켈수스의 아들 아퀼라도 집정관까지 지낸 지역 명사여서, 114년 사망한 부친의 유지를 받들어 필생의 사업에 가산을 쏟아 붓는다. 완공은 아퀼라 사후에 그의 후계자의 몫이 되었다.

고대 그리스의 경우 기원전 5세기 아테네에서 최초의 도서관이 건립되었고, 로마에서도 기원전 1세기 후반부터 도서관 짓기 열풍이 불었다. 카이사르도 공공도서관을 구상했지만 실행에 옮기기도 전에 암살당하는 바람에 로마 최초의 도서관 건립의 영광은 아시누스 폴리오에게 돌아간

다. 아우구스투스가 뒤이어 기원전 28년 팔라티노의 아폴론 신전에 딱 붙여서 공공도서관을 하나, 그리고 옥타비아의 주랑 입구에 하나를 더 지었는데, 그 다음으로 티베리우스, 베스파시아누스 등 황제들이 잇달아 도서관을 지어서 시민들에게 선물했다. 오현제 시대가 개막하는 서기 100년경에는 속주 도시들에도 우후죽순 도서관 열풍이 불었다니까, 2세기 초 에페소스의 켈수스 도서관은 독창적인 창안이라기보다 로마 황제의 통큰 시혜와 관용에서 시작되어서 이미 보편화된 문화 트렌드에 편승했다고 보는 것이 좋겠다.

켈수스 도서관의 정면부를 보면 고대 극장의 무대 건축과 너무나 닮아서 놀라게 된다. 정면 계단 9칸을 올라가면 내부로 통하는 문이 세 개나 된다. 먼저 우리를 반기는 네 여자는 소피아, 아레테, 에노이아, 에피스테메인데, 지혜, 덕, 지성, 이성을 의미한다. 도서관을 드나들면서 책을 열심히 파면 지혜, 덕, 지성, 이성이 충만한 여자 친구 넷이 덤으로 생긴다는 뜻인 것 같다.

정면부를 동향으로 잡은 것은 비트루비우스의 책에 나오는 지침과 일치한다. 비트루비우스는 도서관이 동쪽을 바라보도록 짓는 것을 추천했는데, 아침 햇살이 책벌레를 없애고 곰팡이를 말리며 책에 좀이 스는 것을 방지해주기 때문이란다. (건축 10서, 제 4권 20-24)

켈수스 도서관은 정묘하기 짝이 없는 세부 장식도 눈요깃감이지만, 짜임새가 과연 그레코–로만 공공건축양식의 지존이라고 부를 만하다. 가

령, 정면부의 1층과 2층을 비교하면 2층 원기둥들이 더 가늘다. 한편 중앙 입구 양쪽의 기둥도 바깥쪽 기둥보다 확연히 더 굵다. 또 기둥 중심축 사이의 주간거리가 다른 주간거리보다 더 벌어진 것도 눈에 띈다. 중심과 주변, 하층부와 상층부의 의도된 비례 왜곡을 통해서 건축물의 규모가 실제보다 더 크고 웅장해보이게 하는 건축가의 눈속임 기법이 적용된 것이다. 가령, 몸체에 비해서 머리 크기가 작으면 키가 훌쩍 커 보이는 것과 같은 원리이다. 실제로 쿠레테스 대로를 따라 켈수스 도서관에 접근하면 한 걸음씩 뗄 때마다 극적으로 변하는 건축 비례의 무쌍한 변화에 숨이 가쁠 지경이다.

켈수스 도서관의 조형적 아름다움은 조화로운 운율과 리듬감 넘치는 규칙성에서 비롯한다. 건축의 하층부와 상층부 사이의 층간 수평구획을 사이사이 트는 방식으로 상층부의 원기둥과 하층부의 원기둥의 수직적 연속성을 부여한다. 건축의 수평적 안정성을 버린 대신, 직립의 역동성을 챙긴 것이다. 놀라움은 여기서 그치지 않는다. 고고학자 스트로카의 발굴 보고서를 보면 켈수스 도서관은 정면부 바닥과 들보의 중심부가 볼록하게 솟았고, 아래층 여덟 개 원기둥 받침부들의 높이도 93~111cm로 일정하지 않았고, 심지어 기둥머리의 높이도 서로 15% 가량 편차를 보였다고 한다. 이름이 알려지지 않은 켈수스 도서관 건축가는 돌에 생명을 불어넣기 위해 기하학과 수학의 정연한 비례와 규칙을 제멋대로 뒤틀고 구부리며 대담하기 짝이 없는 시도를 감행했던 것 같다.

켈수스 도서관 정면부 부분　그림 3

도서관 내부는 웅장한 외부에 비해서 의외로 단정하다. 전체 건평이 23x17m=391㎡=118.3평인데, 내부는 16.7x10.9m=178㎡=54평쯤 된다. 실평수가 반 토막이 난 이유는 외부 습기의 침입에 대비해서 바깥 벽체를 두 겹으로 둘렀기 때문이다. 이중 벽체의 단열효과 덕분에 겨울에는 포근하고 여름에는 꽤 시원했을 것이다.

도서관 장서 규모는 두루마리 서책 12,000롤 정도로 추정된다. 내부는 여러 개의 공간을 나누어 구획했던 그리스 식 도서관 건축 형식 대신, 일체형 공간을 선호했던 로마식 관례를 따랐다.

한편, 하층부 중앙에 가로 방향으로 대리석을 바른 높이 폭 1m 정도의 구조물이 발견되었는데, 이 때문에 책을 방문자가 직접 서가에서 찾아서 뽑아보지 못하고 열람자가 주문하면 사서가 찾아서 갖다 주었을 것이라는 추정이 설득력을 얻고 있다. 말하자면 에페소스 켈수스 도서관은 로마의 개괄식 공간 구조에 그리스의 폐괄식 운영방식을 절충했던 것이다.

두 겹 벽체 틈으로 좁게 나 있는 통로 가운데 오른쪽 통로를 따라가면 지하로 내려갈 수 있다. 위치로는 도서관 중앙 앱스 바로 아래쪽에 켈수스의 석관이 놓여 있었다. 그런데 도서관을 무덤으로 사용하는 것은 퍽 이례적이다. 그것도 대 아고라가 위치한 도심의 알짜배기 노른자 땅 한복판에다! 그러나 로마 트라야누스 공회장에서도 황제의 뼈 항아리를 보관한 트라야누스 기념주와 도서관 건축을 같이 묶은 사례를 보면 도서관–무덤의 조합 아이디어가 켈수스가 처음은 아닌 것 같다.

켈수스 도서관 내부　그림 4

흥미로운 것은 켈수스 도서관과 대각선 맞은편에 유곽이 보란 듯이 위치하고 있다는 사실이다. 바로 이곳에서 다양한 기구와 더불어 대물을 뽐내는 프리아포스도 출토되었다.

비너스가 디오니소스와 상관해서 낳은 프리아포스는 고대의 풍요와 다산의 상징으로 크게 인기몰이를 했는데, 고대 화가들은 프리아포스를 자신의 거대 성기를 저울에 달아서 무게를 재거나 올리브기름 마사지를 하는 모습 등으로 재현하기 좋아했다. 특히 프리아포스가 요정 로티스에게 다가가자, 크기를 보고 대경실색한 요정이 놀라서 도망치다가 이래 죽나 저래 죽나 매한가지란 심정으로 물에 뛰어들어 연꽃(lotus)으로 변신하는 주제도 드물지 않게 다루어졌다.

켈수스 도서관과 아고라의 유곽 모두 트라야누스 재위기인 2세기 초 같은 시기에 지어졌다. 전혀 어울릴 것 같지 않은 에페소스의 두 명물 건축을 보자니 불현듯 '주독야색'이라는 말이 떠오른다. 낮에는 정신적 사랑, 밤에는 육체적 사랑에 매진한다는 뜻이다. 그러고 보니 베를린 출신의 유대계 언어철학자 발터 벤야민이 쓴 《일방통행로》가 생각난다. 천재의 번득이는 상념을 생각나는 대로 긁적거린 일종의 에세이 모음인데, 중간쯤에 '책과 창녀의 공통점' 열세 가지를 소개하고 있다. 이런 구절이 기억난다.

"책과 창녀는 침대에 데리고 들어갈 수 있다."

"책과 창녀는 밤을 꼴딱 새우게 만들고 낮에는 퍼질러 자게 한다."

"책과 창녀는 끝까지 데리고 있기 어렵다. 너덜너덜해지기 전에 벌써 종적을 감춘다."

또 이런 구절도 있다.

"책과 창녀는 우리의 미숙함을 깨닫게 한다."

도서관의 책은 우리의 배움이 얼마나 짧고 설익은 것인지 각성하게 한다. 또 유곽 창녀의 눈부신 쥐락펴락 스킬 앞에서 우리는 범 무서운 줄 몰랐던 풋내기 하룻강아지가 되고 만다. 마지막 문장은 이렇게 옮겨도 좋을 것 같다.

"책과 창녀는 배움의 길이 끝이 없다는 것을 우리에게 가르쳐준다."

트라야누스
전승기념주

"

항복한 사람은 살려주었으나, 반항하는 자는 모두 포로로 삼았고, 잔류하던 주민은 카르파티아 산맥 북쪽으로 추방시켜서 다키아 전지역을 소개하고, 새로운 이주민들을 다키아로 이주하여 살게 했다.

로마 퀴리날레 언덕에 붙은 트라야누스 공회장에는 하늘로 우뚝 솟은 대리석 원주가 유난히 돋보인다. 트라야누스 전승기념주다.(그림 1) 이 대리석 기둥은 트라야누스 황제가 도나우 강을 건너 다키아를 정벌하고 세운 승전기념비다. 일찍이 아우구스투스는 도나우 강, 라인 강, 유프라테스 강 등을 로마제국의 경계로 정하고 제국의 확장을 금지시켰다.

그런데 한 세기가 지나지 않아 다키아 지역의 데케발루스가 도나우 동부와 북쪽의 군소 부족들을 규합하며 세력을 키웠다. 데케발루스는 왕국 건립의 야심을 품고 로마의 도나우 국경을 교란하기 일쑤여서 도미티아누스 황제 때부터 골머리를 썩여야 했다. 다키아 종족은 무척 억세고 호전적인 탓에 도나우 국경 방위의 오랜 근심거리였다. 도미티아누스는 쉬운 타협책으로 갔다. 매년 다키아에 다소의 푼돈을 쥐어주는 조건으로 평화협정을 맺은 것이다. 속주에서 공물을 들여와야 마땅할진대 되레 돈을 바쳐야 하다니, 도미티아누스의 어어 없는 결정은 로마시민들로서는 여간 자존심 상하는 일이 아니었다.

하지만 89년에 맺은 쌍방 간의 평화협약을 무시하고 다키아가 재차 로마 국경을 들쑤시자 트라야누스는 본때를 보여주기로 마음먹고 '정의의 전쟁'(bella iusta)에 나선다. 101~102년 그리고 105~106년 2차에 걸쳐 도나우 강을 건너 오늘날 루마니아에 해당하는 다키아의 정복전쟁에 나선 것이다.

다키아에 대한 첫 번째 원정 전쟁은 로마군의 대승이었다. 트라야누

스는 적장으로부터 무장해제와 점령지 반환 등 완전한 항복을 받아낸다. 하지만 데케발루스는 절치부심 재기를 노리던 중 서기 105년 봄, 도나우 동편 다키아 지역에 주둔하며 가도를 건설 중이던 로마 제7군단을 급습해서 군단장 롱기누스를 사로잡는다. 평화협약을 먼저 파기한 것이다. 데케발루스는 곧 로마와 교섭에 나선다. 포로 교환 조건으로 두둑한 보상을 기대한 것이다. 하지만 포로로 잡혀 있던 로마 군단장 롱기누스가 자결하면서 데케발루스의 작전은 무위로 돌아간다. 또 다시 전투. 트라야누스 황제의 제2차 다키아 원정이 시작된다. 하지만 승리의 여신은 다키아를 외면한다. 두 번째는 더욱 처절했다. 참패한 데케발루스는 칼로 가슴을 찔러서 자결한다. 다키아의 귀족들도 독배를 마시고 집단 자결하면서 도나우 건너 변방의 반란은 깔끔하게 진압되었다. 트라야누스는 단호했다. 항복한 사람은 살려주었으나, 반항하는 자는 모두 포로로 삼았고, 잔류하던 주민은 카르파티아 산맥 북쪽으로 추방시켜서 다키아 전지역을 소개하고, 새로운 이주민들을 다키아로 이주하여 살게 했다.

전쟁이 끝나고 로마에 압송된 전쟁포로가 무려 5만여 명, 노획한 금이 16만5,000kg, 그리고 은이 33만1,000kg에 달했다. 풍부한 금광과 은광을 소유한 다키아의 막대한 재화와 데케발루스 소유의 천문학적 가치의 보물들은 원정 이후 트라야누스가 진행한 목욕장, 공회장, 수로건설 등 공익사업의 든든한 돈줄이 되었다. 개선장군이 된 황제 '트라야누스 다키쿠스'는 로마시민들을 위한 유흥과 오락비용도 아낌없이 지출한다. 황제에

통 큰 관용에 대한 칭송이 원로원과
시민 사이에 드높았음은 물론이다.

　트라야누스는 두 차례 다키아 원
정기를 후대에 전하기 위해 펜과 끌로
기록을 남겼다. 현재 그가 쓴 책《다키
키아》는 전하지 않고, 전쟁기록을 부
조로 새긴 전승기념주만 남아 있다.
원주의 정식명칭은 '트라야누스 황제
의 다키아 원정전쟁 승리기념주'이다.

　승리의 기록을 조형물로 남기는
일은 흔하다. 그러나 트라야누스 기념
주처럼 두루마리 책을 연상케 하는 기
다란 띠부조를 양각으로 새겨서 기둥
에 나선형으로 발라붙인 경우는 조형
의 역사에서 처음이었다. 누구의 아
이디어였을까? 다행히 우리는 다마스
쿠스 출신의 그리스 건축가 아폴로도

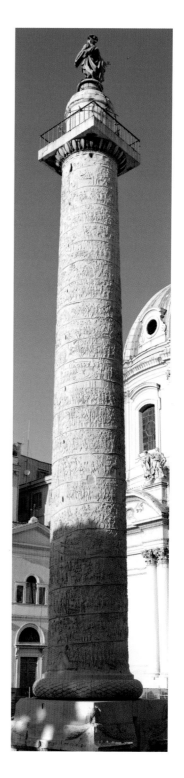

그림 1
아폴로도로스의 〈트라야누스 전승기념주〉
청동상 제외한 높이 38.4m, 로마 트라야누스 공회장

로스의 이름을 가지고 있다. 아폴로도로스는 트라야누스의 총애를 받았
던 천재 건축가였다. 다키아 원정 때 임시 부교를 설치해서 로마 군인들
의 도나우 도강 문제를 해결했을 뿐더러, 전쟁이 끝난 뒤 도나우 강을 가
로지르는 길이 1,135m의 석조교량을 단 1년 만에 완공했다. 그가 지은
트라야누스 다리는 교각이 2천년 가까이 잘 서 있다가 19세기 말 오스트
리아-헝가리 제국이 대형선박 운행을 핑계로 멀쩡한 구조물을 파괴했고,
현재는 몇 개의 잔해가 루마니아 투르누세베린에 남아 있다. 건축가 아폴
로도로스는 트라야누스 기념주 이외에 여러 속주에 트라야누스 개선문을
세웠다. 네로의 황금 궁성 한복판을 깔고 앉은 트라야누스 목욕장과 트라
야누스 공회장도 그의 머리에서 나온 구상이다. 로마 인근 오스티아 항구
역시 학계에서는 아폴로도로스의 설계로 보고 있다.

퀴리날레 언덕 인근을 평지로 다듬고 지은 트라야누스 공회장에는
도서관과 신전, 광장 등이 들어차 있었는데, 트라야누스 도서관 2층 창문
에서 내다보면 기념주를 바닥부터 꼭대기까지 전모를 한 눈에 볼 수 있
다. 최근 복원을 마친 기념주는 하단부 군데군데 밀랍채색의 흔적이 발견
되어서 고고학자들을 놀라게 했다. 지금은 눈이 시릴 정도로 하얀 대리석
기둥이지만, 처음 세워졌을 때 기념주의 부조는 갑옷, 성채, 군인들의 얼
굴이 모두 알록달록하게 채색되어 있었던 것이다. 그리고 병사들이 들었
던 창과 칼 따위는 구리로 만들어서 번쩍거렸을 것이다.

기념주 아래에는 황제의 유골함을 보관했다. 훗날 파르티아 원정 중

에 사망한 트라야누스의 유해는 황금 유골함에 담겨서 로마에 입성했는데, 원로원에서는 황제의 유골함을 개선식 개선장군의 예를 갖추어 맞이했다고 한다. 황금 유골단지는 사라지고 없는데, 카시우스 디오와 에우트로피우스의 기록으로 미루어 일찌감치 도굴당한 듯 싶다.

트라야누스 기념주는 전승기념비이면서 동시에 무덤조형물이라는 두 가지 얼굴을 가지고 있다. 트라야누스 이전에도 기둥이 건축을 장식하거나 무덤 조형물로 사용되는 경우는 있었지만, 무덤조형물로서의 기둥 자체가 무덤건축이 된 경우는 처음이었다. 기둥 맨 꼭대기에는 무게 53.3톤의 토스카나식 통돌 기둥머리를 높이 34m의 허공에 안착시켰다. 대강 아파트 13층 정도의 높이다. 그리고 맨 꼭대기에 금을 덮은 황제의 청동상을 세웠다는데, 중세 시대를 지나면서 누군가의 손에 없어지고 말았다, 지금은 그 자리에 성 베드로의 입상이 서 있다. 교황 식스투스 5세의 명령으로 1587년에 미켈란젤로의 제자인 델라 포르타가 만든 것이다.

트라야누스 이후에 다른 황제들도 기념주를 세웠다. 하지만 트라야누스 기념주가 그 다음에 제작된 마르쿠스 아우렐리우스 기념주 또는 안토니누스 피우스 기념주와 구분되는 점이 있다면 기단부의 구조와 도상의 차이일 것이다. 트라야누스 기념주는 우선 기단부 안으로 들어가면 오른쪽에 오름 계단이 있고, 왼쪽으로는 지하로 반쯤 내려간 지점에 제단이 차려져 있다. 기단부의 제단은 유독 트라야누스 기념주에만 있는 구조물이다. 학계에서는 바로 이 제단을 다키아 원정기를 기록한 '다키키아'의

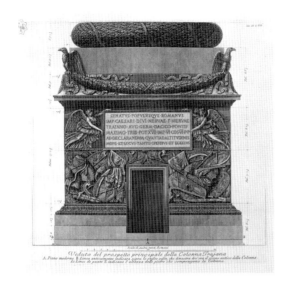

그림 2　조반니 피라네시 〈트라야누스 전승기념주의 기단부 입구〉, 1770년 인쇄

두루마리 책과 트라야누스가 사용했던 로마 군단기 등을 보관했던 장소로 추정한다. 황제의 유해가 들어 있는 황금 유골단지도 이곳 제단에 안치했을 것이다.

　기단부 바깥의 조형적 도상도 눈여겨볼 만하다. 독수리, 꽃줄 장식, 승리의 여신 빅토리아, 병장기 부조 등의 흔적이 남아 있다. 묘비 조형에 등장하는 승리의 여신 빅토리아는 전쟁의 승리와 더불어 죽음에 대한 승리, 그리고 신격화된 황제의 증인 역할로 해석할 수 있다. 그렇다면 기념

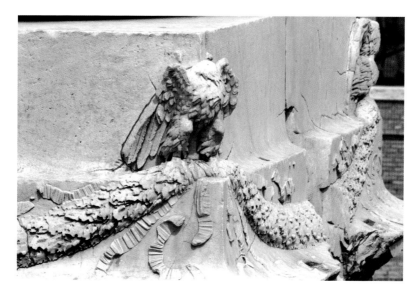

그림 3 기단부 부조 조형

주를 받치는 아래쪽 기단부 전체가 제단의 기능을 했을 가능성이 크다.

 그렇다면 기념주의 주신에 새겨진 부조는 언제 완성되었을까? 트라 야누스의 건축가인 아폴로도로스의 지휘 아래 진행되었을 수도 있지만, 황제의 사후에 제단의 기능을 대신해서 승전기념물의 성격을 강조하기 위해 후대에 새겼을 가능성도 배제할 수 없다. 가령, 1925년 어맨다 클라 리지(Amanda Claridge)는 트라야누스 생전에는 제단으로 기능했던 기단부 조형이 완성되었고 위쪽 기둥은 장식이나 부조 없이 밋밋한 채로 있던 것

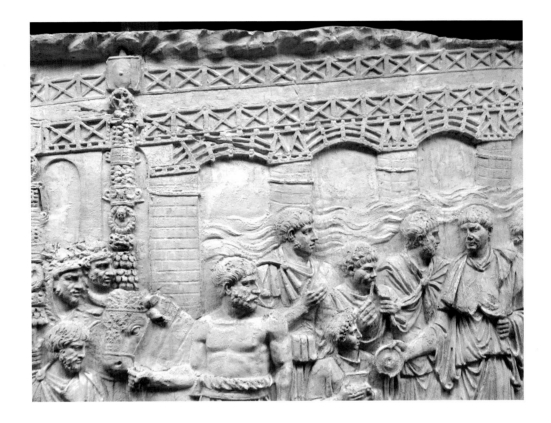

그림 4　아폴로도로스의 부교가 보이는 트라야누스 기념주 부조의 부분그림

을, 하드리아누스 황제 재위기에 이르러 트라야누스 기념주 기둥 바깥에 나선형 부조를 새겼다는 주장으로 학계의 호응을 얻기도 했다.

전장 200m에 달하는 기념주의 띠부조는 아래부터 시작해서 28차례나 나선형으로 돌아간다. 부조에 새겨진 등장인물은 2,500여 명, 이 가운데 트라야누스 황제도 60여 차례 모습을 드러낸다. 물론 로마 군인들의 공세에 우왕좌왕하는 다키아 병사들도 떼지어 나오는데, 이들은 발목까지 덮는 긴 바지가 특징이다. 긴 수염에 긴 바지는 바바리안, 수염 없는 맨 턱에 허벅지를 노출하고 있으면 로마 군인으로 보면 된다. 웃통을 벗고 있는 건 로마군에 편입된 게르마니아 병사들이다. 부조에서 등장인물들의 키는 대략 60~75cm정도 된다.

트라야누스 기념주는 2천년 가까이 여러 차례의 지진을 견디며 역사를 증언한다. 그런데 아폴로도로스는 도합 1,100톤이 넘는 카라라 대리석을 어떻게 조립했을까? 기념주의 건축과정은 무척 단순하면서도 정교하게 진행되었다. 우선 블록 바깥쪽으로는 둥글게 원통 모양을 만들었다, 안쪽에는 계단을 깎아냈다. 이런 통짜 대리석 블록을 기단부터 시작해서 차곡차곡 위로 쌓아올리는 방식이었다. 기념주는 모두 19개의 블록으로 이루어졌고, 블록 하나마다 내부에 12~16칸의 계단을 소용돌이 형태로 깎아 팠다. 계단 12칸을 걸어서 올라가면 360도 회전하는 셈이다. 기념주를 구성하는 블록들은 위아래 이음매에 고정꺽쇠를 촘촘히 박았고, 블록이 맞닿는 평면에는 위아래 양방향으로 수직 홈을 파내고 작은 구멍을 통

해 납물을 흘려 넣었다. 일종의 내진 장치였다.

트라야누스 기념주는 서기 2세기 초의 로마 군인들의 훈련과 작전수행 방식, 병영건축과 방어기술 그리고 공성병기 등의 실물사료를 풍부하게 제공한다. 또 높이 29.76m(대략 로마식 100피트)의 원기둥을 받치고 있는 기단부는 네 면에 승리의 트로피(Trophaeum)이 양각되어 있고, 113년 5월 12일 기념주의 완공을 기념하여 새긴 명문이 남아 있다. 명문의 마지막 구절은 이렇게 끝난다.

"원래 이곳의 언덕 높이를 알리기 위해서 이 기둥을 지었다."
"AD·DECLARANDVM·QVANTAE·ALTITVDINIS·MONS·ET·LOCVS·TANT<IS·OPER>IBVS·SIT·EGESTVS"

고고학자들은 그동안 이 명문을 해석하면서 트라야누스 황제가 빛나는 치적은 겸손하게 감추고, 자연경관을 훼손한 것을 송구스럽게 여기며 자신을 낮추는 덕목을 과시한다고 읽었다. 그런데 1906년 이탈리아 고고학자 자코모 보니가 기단부 주변을 파내면서 앞선 공화정 시대와 제정기 초기의 지층을 확인하면서 건축가 아폴로도로스가 깎아낸 곳은 공회장 일부와 시장 테라스 정도였다는 사실을 밝혀냈다. 그렇다면 '언덕 높이를 알리기 위해서'라는 구절의 의미는 무엇일까? 가령, 페넬로프 데이비스는 1997년의 논문에서 트라야누스 기념주를 이해하려면 바깥 포장이 아니라 내부로 들어가야 한다고 주장한다. 계단은 왼쪽 방향으로 돌아간다.

바깥 부조의 진행방향도 같다. 옛 에트루리아 영묘부터 아우구스투스 영묘를 거쳐 하드리아누스 영묘의 내부 둥근 통로는 예외 없이 왼쪽으로 돌게 되어 있고, 장례 의례와 더불어 진행되는 기마 퍼레이드도 반드시 왼쪽을 그리면서 돌았다는 점이 신기하게 일치한다. 페넬로페 데이비스는 또 기둥의 목적이 승전 선전탑이 아니라 조형성이 극단적으로 표출된 영묘건축이며, 내부 계단의 어두운 미로를 따라 올라가면서 바깥으로 뚫린 창을 통해서 외부의 경관과 함께 호흡하고 꼭대기의 출구에 도달아 '언덕의 높이를 확인'하고 또 금빛 광휘에 휩싸인 황제의 신격을 대면할 때 비로소 완성된다고 말한다. 트라야누스 전승기념주 기단부 명문에 대한 독창적이고 새로운 해석이다.

소소스의 모자이크

"

흐릿한 올리브 등잔 불빛 아래 입이 한 사발이나 튀어나와 투덜거리던 손님들은 발밑에 나뒹구는 닭 뼈를 걷어차려는 순간 무언가 이상한 점을 눈치 챈다. 그건 음식 쓰레기가 아니라 정교하게 제작된 바닥 모자이크였던 것이다.

기원전 2세기 초. 저녁 어둠이 깊어가는 시간에 소아시아 페르가몬의 부유한 저택으로 손님들이 모여들었다. 술자리가 펼쳐질 참이다. 일찍이 플라톤은 '심포지온'이라는 근사한 이름으로 부르긴 했지만, 남정네들의 이런 술자리는 학문이나 철학에 대한 격조 있는 대화가 오가는 고매한 자리와 거리가 멀었다. 심포지온 가운데 열에 아홉은 고급 창부 헤타이라를 여럿 불러놓고 외설스런 공연이나 얄궂은 게임, 벌주 들이키기나 옷 벗기 벌칙에 이어 질펀한 혼음으로 이어지기 일쑤였다. 술판이 벌어지는 식당 방 트리클리니움은 손님들이 편안하게 기대 누울 수 있는 침대를 입구를 빼고 나머지 세 면으로 둘러 디귿 자 형태로 잇고, 중앙에는 술 항아리와 안주 등이 놓인 구조였다. 로마 시인 호라티우스가 '카르페 디엠'을 외쳤을 때 바로 이런 심포지온 자리를 떠올렸을 것이다. 카르페 디엠은 문자 그대로 '하루를 분질러라'는 뜻인데, 우리말로는 "오늘 놀 것을 내일로 미루지 말라."로도 옮길 수 있다.

페르가몬 왕국이 전성기를 구가하던 아탈로스 치하의 기원전 190년 경의 어느 날 밤, 저녁 술자리에 초대받은 손님들은 식당 방에 들어서자마자 눈살을 찌푸렸을 것이다. 지난 밤 술판을 벌이고 남은 음식 쓰레기들이 바닥에 널려 있었기 때문이다. 흐릿한 올리브 등잔 불빛 아래 입이 한 사발이나 튀어나와 투덜거리던 손님들은 발밑에 나뒹구는 닭 뼈를 걷어차려는 순간 무언가 이상한 점을 눈치챈다. 그건 음식 쓰레기가 아니라 정교하게 제작된 바닥 모자이크였던 것이다.

플리니우스를 펼쳐보자. 플리니우스는 지중해 해군사령관으로《박물지》를 쓴 저술가이다. 밤낮으로 자료를 모았고, 목욕할 때도 독서를 멈추지 않았다는 플리니우스는 티투스 황제와도 가까운 사이로 전해진다. 그가 쓴《박물지》제36권 60장에는 모자이크의 기원에 대한 설명이 나온다.

"바닥 모자이크(pavimenta)의 기원은 그리스에서 시작한다. 바닥 모자이크는 회화 양식을 따라서 아름답게 제작되었다. 그러나 색깔 있는 대리석 바닥 (lithostroton)이 등장하면서 사양길에 접어든다. 바닥 모자이크 분야의 가장 뛰어난 예술가는 소소스(Sosos)였다. 그는 페르가몬에서 〈청소 안한 방〉(asarotos oikos)을 제작했다. 사람들이 그런 이름을 붙인 까닭은 바닥 위에 작고 다양한 색깔의 모자이크 돌(so)을 가지고 음식찌꺼기라든지 대개 빗질로 쓸어내는 쓰레기들을 마치 사람들이 잊고 내버려둔 것처럼 그려냈기 때문이다."

식당 바닥에 안 치운 음식 쓰레기를 미술의 소재로 삼다니, 눈속임 그림도 이만하면 예술이라고 불러야 할 것 같다. 조각가나 화가라면 엄두도 못 낼 작업을 모자이크 작가 소소스는 상식의 허를 찌르는 아이디어에다 바닥장식이라는 공간적 조건을 십분 활용해서 기발한 창의력을 발휘한 것이다. 만약 다른 모자이크 작가들이 그랬던 것처럼 헤라클레스의 영웅담이나 아름다운 공작새가 뛰노는 정원 따위를 재현했더라면 오늘날

아무도 소소스의 이름을 기억하지 못했을 것이다. 자연주의 기법과 악취 나는 소재 그리고 모자이크 장르의 고유성이 미술의 역사에 존재하지 않던 틈새시장을 개척한 것이다. 소소스 이후 부잣집에서는 너도나도 멀쩡한 식당 방을 더럽기 짝이 없는 소소스 스타일로 리모델링하기 시작한다.

첫 작품은 로마 바티칸의 〈청소 안 한 방〉의 부분그림이다.(그림 1) 기원전 190년경 소소스의 원작이 아니고, 서기 130년경에 제작된 모작이다. 여기에는 헤라클리투스의 서명이 남아 있다. 1833년 아벤티노 언덕 남쪽 아킬레 루피 가문의 포도원 자리의 전원빌라에서 가로 세로가 10.77x4.05m나 되는 거대한 바닥 모자이크가 출토되었는데, 다른 풍경 소재들과 섞여서 〈청소 안 한 방〉이 전체 그림의 바깥 테두리를 두른 상태로 나왔다. 바로 바티칸의 〈청소 안 한 방〉 모자이크다. 바닥 모자이크에는 착실하게 발라먹은 생선뼈, 메추라기 뒷다리, 반쪽 난 성게껍질, 손으로 찢어먹다가 버린 샐러드 잎, 달팽이, 완두콩, 조개껍질, 호두와 생쥐 따위가 꼭 쓰레기 전시장처럼 바닥에 널려 있어서 고고학자들은 플리니우스가 언급한 '음식쓰레기 작품'을 단박에 알아볼 수 있었다.

쓰레기를 미술 소재로 활용한 것은 놀라울 만큼 현대적이다. 그러나 추하고 역겹고 악취 풍기는 소재에 대한 미학적 자리매김은 이미 아리스토텔레스부터 시작되었다. 가령《시학》4장에는 이런 대목이 보인다.

"인간은 누구나 날 때부터 모방된 것에 대해 쾌감을 느낀다. 우리는

경험으로 이런 사실을 알 수 있다. 가령 보기 흉한 동물이나 시체처럼 실물을 보면 불쾌한 것들이라 할지라도 그것을 아주 정확하게 그려놓은 것을 보면 쾌감을 느끼게 된다."

실물과 재현의 가치는 엄연히 다른 것이고, 모방 형식이 지적 쾌감의 회로를 자극하기 때문에 흉측한 것도 얼마든지 조형예술의 소재가 될 자격이 있다는 것이 아리스토텔레스의 주장이다.

우리는 헤라클리투스의 〈청소 안 한 방〉 모자이크를 통해서 소소스의 원작을 떠올릴 수 있다. 원작은 어땠을까? 바닥에 널린 쓰레기 소재들은 저마다 그림자를 붙이고 자연스러운 실물감을 뽐낸다. 흐릿한 등잔 불빛 아래 손님들의 착시를 유도하는 눈속임 기법도 그렇지만, 정물 소재의 치밀하게 계산된 구성기법은 17세기 네덜란드와 에스파냐의 정물화에 나타나는 여백공포(Horror Vacui)를 연상케 한다. 제 눈으로 보고도 속아 넘어간 손님들로서는 당황스러우면서도 기억에 남는 경험이었을 것이다.

모자이크의 기원은 언제일까? 처음에 누군가 강가나 도랑을 거닐다가 물속에서 어른거리는 맑게 씻긴 돌을 주워 들었을 것이다. 모래와 돌 그리고 강물에 부대끼면서 반들반들해진 돌을 모아서 모래 언덕이나 너럭바위에다 늘어놓으며 돌들이 만들어 내는 온갖 풍경과 표정에 넋을 잃었을 것이다.

우리가 '모자이크'라고 번역하는 그리스어 엠블레마(emblema)를 직역

하면 '박아 넣은 것' 또는 '끼워 넣은 것'이라는 뜻이다. 기원전 2세기 후반에 활동했던 로마 시인 가이우스 루킬리우스는 모자이크 그림을 엠블레마 베르미쿨라툼(emblema vermiculatum)이라고 표현했다. 베르미스(vermis)가 애벌레라는 뜻이니까 그의 눈에는 모자이크가 '애벌레가 꾸물거리는 모양으로 돌을 박아 넣은 그림'처럼 보였던 것 같다. 시인다운 그러나 조금 징그러운 은유이다. 한편, 모자이크 그림에 들어가는 팥알만한 잔돌 알갱이들은 그리스어로 소(so), 라틴어로 테세라(tessera)라고 불렀다.

아테나이오스가 쓴《식자들의 식탁》제5권에 보면 갈아 만든 돌로 제작한 모자이크 그림에 대한 대목이 나온다. 수학자이자 발명가로 잘 알려진 아르키메데스가 시라쿠사의 왕 히에론 2세의 주문을 받고 호화 선박을 하나 제작했는데, 선실 바닥을 모자이크로 장식했다는 것이다.

"선실 바닥에는 온갖 색깔의 돌을 모아서 붙인 모자이크 그림을 깔았다. 일리아스에 나오는 모든 신화들을 그림 주제로 삼았는데, 그 솜씨가 빼어났다. 선실 바닥뿐 아니라 가구와 선실 천장과 문에도 일리아스의 신화로 장식했다."

여기서 '모자이크 그림'은 아바키스코이(abakiskoi)를 옮긴 말이다. 원래 모눈처럼 구획된 '계산판'을 의미하지만 납작한 색돌을 나란히 붙여서 만드는 모자이크 그림으로 의역할 수 있다. 여기서 아르키메데스가 모두 잔

그림 1

소소스의 〈청소 안 한 방〉을 기원전
2세기 초의 원작을 헤라클리투스가
모작

10.77×4.05m, 로마 바티칸 박물관

돌로 박아 넣었는지, 큰 돌과 잔돌을 함께 사용했는지는 알 수 없다.

다시 소소스로 돌아오자. 모자이크 미술 장르에 주제 혁명을 이끈 소소스는 악취 풍기는 작품뿐 아니라 서정미 넘치는 주제도 다룰 줄 알았던 모양이다. 플리니우스의 기록을 보면, 〈청소 안 한 방〉과 함께 같은 방에는 거장의 또 다른 걸작인 〈비둘기 모자이크〉도 붙어있었다고 한다.(그림 2) 비둘기 모자이크는 아마 같은 식당 방의 벽면을 장식했을 것이다.

"또 소소스가 같은 장소에(ibi) 제작한 비둘기 모자이크도 볼만하다. 비둘기 한 마리가 물을 마시느라 머리를 수그리는데, 그 그림자가 수면에 비친다. 한편, 칸타로스의 가장자리 입술에 앉은 다른 것들은 한가롭게 햇볕을 쬐고 있다."(《박물지》 36권 60장)

칸타로스는 포도주의 신 디오니소스의 술잔이다. 대야처럼 생긴 크고 둥근 몸통 아래로 다리와 받침대가 붙어 있고, 옆으로는 큼직한 손잡이가 양쪽으로 두 개 달린 초대형 술잔이다. 거의 세숫대야에 가까운 용량으로 보면 된다. 소소스의 원작에서 비롯한 것으로 보이는 비둘기 모자이크들이 현재 꽤 남아 있는데, 하나같이 칸타로스는 없고, 그 대신 청동수반의 가장자리에 비둘기들이 앉아 있는 모습이다.

남아 있는 비둘기 모자이크 작품들을 보면 주인공 비둘기나 앵무새가 두 마리에서 여섯 마리까지 등장한다. 플리니우스가 언급한 '비둘기 한

소소스의 〈비둘기 모자이크〉의 모작 그림 2
기원전 2세기 초의 원작을 기원후 130년경에 베꼈다. 85×98cm, 로마 카피톨리노 박물관

마리와 다른 것들'에서 '다른 것'들도 비둘기가 맞는지에 대해서 학계에서는 의견일치를 못 보고 있다. 칸타로스의 존재도 오리무중이다. 여기서 플리니우스 역시 그의 책을 집필할 때 소소스의 원작을 직접 보지 못 본 상태에서 모작만 보았거나 또는 서기 1세기 로마에서 입수한 다른 문헌기록이나 정보를 단순히 베껴서 소개했을 가능성도 고려할 필요가 있다. 결국 다양한 제안에도 불구하고 지금까지 원작으로 인정되거나 확인된 작품은 나오지 않았다. 이럴 때는 플리니우스가 고마우면서도 원망스럽다.

비둘기 모자이크들 가운데 로마 인근 티볼리의 빌라 하드라아나에서 나온 작품이 가장 빼어난 작품으로, 로마 카피톨리노 박물관에 소장되어 있다. 깨알 같은 모자이크 조각을 붙여서 만든 지극히 정교한 작품이라서 자칫 붓으로 그린 것으로 착각하기 십상이다. 한 뼘 거리에서 맨눈으로 들여다봐도 모자이크 돌을 이어 붙인 틈을 구분하기 어려울 정도다.

원작 여부의 판단은 일단 보류해두고, 소소스가 발명한 미술의 새로운 주제를 감상해보자. (그림 3) 달걀처럼 불룩한 청동 수반 위로 빛이 비스듬히 떨어진다. 빛과 그림자 그리고 반영 사이를 넘나드는 색채의 섬세한 뉘앙스를 들여다보노라면 감탄과 탄식이 절로 새나온다. 비둘기 한 마리가 물을 마시느라 부리로 수면을 쪼는 순간 물 위에 동심원이 퍼져나가고, 잔잔한 파문 위로 비둘기의 그림자가 설핏 어룽대나 싶더니, 누런 금동제 수반의 안쪽 바닥에 부딪쳤다가 퉁긴 빛이 비둘기의 앞가슴을 누런 금빛으로 물들인다. 또 다른 비둘기들은 햇살을 쪼며 좌우를 두리번거리

그림 3　비둘기 모자이크의 부분그림

거나 목을 구부려 제 깃털을 고르는데, 자신의 회색 그림자로 수반의 수
면 가장자리에 테두리를 그리고 있는지 전혀 모르고 있는 눈치다. 소소스
의 비둘기 모자이크에서 수반 뒤쪽 배경 바닥면을 어둡게 처리한 것은 비
둘기의 형태를 돋보이게 하려는 의도였을 것이다.

펜테실레아

> 아마조네스 전사들이 실제로 외짝 가슴이었는지 여부는 잘 모르겠 지만, 고대 모자이크, 도기화, 부 조 등 실물고고학 실물자료에 등 장하는 아마조네스를 보면 예외 없이 젖가슴이 양쪽 다 달려 있어 서 무엇이 진실인지 혼돈스럽다.

펜테실레아는 아마존 여왕이다. 아마존의 여전사라고 하면 한쪽 가슴을 잘라내는 것으로 유명하다. 기원전 1세기 그리스 역사가 디오도로스 시켈로스(디오도루스 시쿨루스)는 "아마조네스 종족은 남자아기가 태어나면 전쟁에 쓸모없도록 팔다리를 잘랐고, 계집아이들은 오른쪽 가슴을 불로 지져서 나중에 가슴이 솟아올라 불편하지 않게 했다. 그래서 이 종족은 아마존이라는 이름을 얻게 되었다."고 말한다. (《세계사》 제2권 45, 46)

가슴을 자르지 않고 불로 지졌다니, 감염 위험을 줄이는 현명한 선택이라는 생각이 든다. 아마조네스 전사들이 실제로 외짝 가슴이었는지 여부는 잘 모르겠지만, 고대 모자이크, 도기화, 부조 등 실물고고학 실물자료에 등장하는 아마조네스를 보면 예외 없이 젖가슴이 양쪽 다 달려 있어서 무엇이 진실인지 혼돈스럽다. 고고학자들도 아마존 젖가슴 문제에 대해서는 가타부타 갈피를 못 잡고 있다.

신화에 이름이 나오는 아마존의 여왕은 세 명쯤 된다. 헤라클레스에게 허리띠를 노획당한 히폴리테, 테세우스와 만리장성을 쌓은 안티오페, 그리고 아킬레우스와 결투를 벌인 펜테실레아가 그 주인공들이다. 셋 다 불세출의 바람둥이 영웅들한테 걸려서 인생 구겨진 것이 공통점인데, 이 가운데 여왕 펜테실레아의 팔자가 가장 기구하다.

호메로스의 작품에는 펜테실레아가 안 나온다. 《일리아스》를 아무리 뒤져봐도 펜테실레아의 이름이 없다. 헥토르의 시신을 태운 장작불을 포도주로 끈 다음 흰 뼈를 모아 항아리에 넣고 돌을 쌓아 봉분을 만들고 장

례를 마치는 것으로 인류 최초의 서사시 《일리아스》는 막을 내린다. 그걸로 끝이다. 호메로스는 독자에게 그 이후를 상상할 시적 여운을 남긴 것이다. 하지만 후대의 시인과 역사가들은 그걸로 마침표를 찍기가 왠지 서운했던 모양이다. 그래서 헥토르의 장례식 이후 프리아모스의 궁정에 펜테실레아가 아마존 전사들을 이끌고 트로이를 도와주러 찾아오는 장면을 후렴구처럼 삽입하곤 했다. 호메로스 눈치 안 보고 막 갖다 붙인 것이다. 펜테실레아는 전쟁의 신 아레스의 딸이자 신비에 찬 아마존 여왕이고, 아킬레우스는 하체의 기운이 남달랐던 아카이아의 가부장적 영웅이다. 막상막하의 두 영웅이 펼치는 고귀하고도 잔혹한 에로틱 흥행코드를 호메로스라는 대서사에 끼워서 팔아먹었으니 인기몰이를 못했다면 이상했을 것이다. 펜테실레아의 모습과 이름이 새겨진 무수한 도기그림들이 현재 실물증거로 남아 있을 뿐더러, 서기 2세기의 여행가 파우사니아스도 《그리스 여행기》에서 이 주제와 관련된 작품을 본 적이 있다고 두 차례 기록하고 있다.

　　"올림피아 제우스 신전의 신상이 앉아 있던 옥좌에 화가 파나이노스가 아킬레우스의 품에 안겨 죽어가는 펜테실레아를 그렸다." 《그리스 여행기》 5권 11, 5-6)

　　"델피에서 지하세계의 풍경을 그린 폴리그노토스는 수염이 없는 파리스가 손뼉을 치자 그 소리를 듣고 펜테실레아가 돌아보는 모습을 그렸

다. 펜테실레아는 스키타이 활을 들고 표범 가죽을 어깨에 걸친 처녀 전사의 모습이다."(《그리스 여행기》 10권 31. 8)

한편, 로마 시인 베르길리우스는 전장에 모습을 드러낸 펜테실레아를 이렇게 그린다.

"초승달 모양의 방패를 든 아마존 족의 무리도 있었는데, / 그 대열 속에서 펜테실레아가 열화같이 날뛰며 지휘를 하고 있었다. / 여전사인 그녀는 드러난 젖가슴 밑에 / 황금 허리띠를 맨 채 처녀의 몸으로 남자들과 맞서 싸우고 있었다."(《아이네이스》, 1, 490~. 천병희 역)

펜테실레아와 아킬레우스의 비극적 사랑을 주제로 그린 그림 가운데 가장 유명한 작품은 독일에 있다. 뮌헨 고전수집실이 소장한 고대 그리스식 술잔 킬릭스에는 펜테실레아 화가의 대표작 〈펜테실레아와 아킬레우스〉가 안쪽에 그려져 있다.(그림 1) 고대의 도기화가는 두 남녀의 눈빛을 보이지 않는 사랑의 타래로 얽어놓았다. 남녀 영웅의 대결에서 승자는 아킬레우스. 그러나 누가 알았으랴. 그의 칼날이 펜테실레아의 가슴을 관통하는 순간, 사랑의 화살이 자신의 심장을 꿰뚫을 것을. 펜테실레아의 트로이 전쟁 참전과 죽음에 대한 가장 상세한 기록은 서기 4세기경 퀸투스 스미르나이우스의 《트로이의 몰락》에서 확인된다. 줄거리는 이렇다.

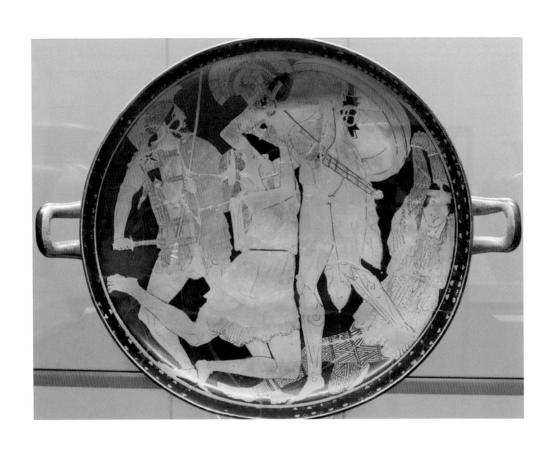

그림 1 펜테실레아 화가 〈펜테실레아와 아킬레우스〉
기원전 470~460년, 불치 출토, 뮌헨 고전수집실

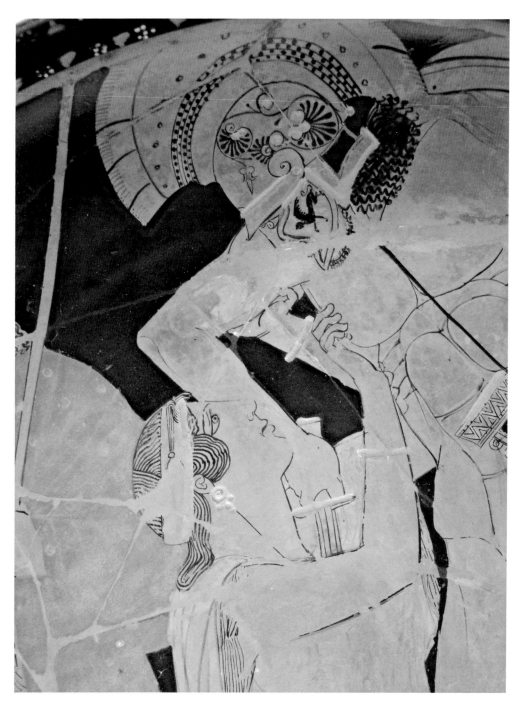

그림 1의 부분그림　그림 2

아킬레우스가 창을 겨누어 펜테실레아의 오른쪽 심장을 찔러 치명상을 입힌다. 마지막 순간, 펜테실레아는 칼을 뽑아 저항할지, 말에서 미끄러져 내려와 목숨을 구걸할지 망설인다. 그때 창을 회수한 아킬레우스가 여왕의 말을 찔러 넘어뜨리고 펜테실레아는 말의 시체를 침대처럼 깔고 눕는다. 의기양양한 아킬레우스가 자신과 감히 대적하려 했던 적장의 무모함을 비웃으며 무장과 투구를 벗기는데, 그 순간 드러난 펜테실레아의 미모를 보고는 일순 콩깍지가 씌어서 사랑에 빠진다. 여기서 영웅담이 잠시 곁가지를 친다. 못난이 테르시테스가 나서서 아킬레우스의 나약함을 조롱하고 나선다. 그깟 계집 하나 때문에 흔들리다니 네가 그러고도 영웅이냐고 아킬레우스를 비웃은 것이다. 아킬레우스가 치미는 분노를 누르지 못하고 주먹을 날리는데, 스미르나이우스의 기록은 이렇다.

"아킬레우스가 귓방망이를 후려치자 테르시테스의 이빨이 우수수 땅에 흩어졌다. 그는 얼굴을 묻고 쓰러졌는데, 핏물이 입을 통해 냇물처럼 뿜어 나왔다. 찌질하고 한심한 인간의 육신으로부터 그의 영혼이 서둘러 달아났다."

펜테실레아를 창으로 찔러 죽음에 이르게 한 것은 아킬레우스 자신이다. 하지만 아킬레우스는 연인의 목숨을 앗은 자신에 대한 분노와 화살을 엉뚱한 곳에 겨눈다. 공연한 오지랖 때문에 목숨을 잃은 테르시테스는

'동대문에서 뺨 맞고 한강에서 분풀이 한다'는 속담을 잘 몰랐던 것 같다.

아킬레우스가 죽은 연인을 품에 안고 애통해하는 순간, 테르시테스가 놀려먹을 심산으로 칼을 휘둘러 펜테실레아의 두 눈알을 후려냈다는 기록도 보인다. 동성의 애인 파트로클로스를 잃었을 때보다 더 큰 상실감에 몸부림치던 아킬레우스의 눈이 뒤집힌 것은 당연지사.

한편, 시인 로버트 그레이브스는 단편 시 「펜테실레이아」에서 테르시테스가 전혀 다른 이유로 죽었다고 본다. 아킬레우스가 죽은 펜테실레아의 시신을 탐해 옷을 벗기고 사랑을 나누자 옆에서 지켜보던 테르시테스가 그의 엽기적인 네크로필리아의 만행을 만류하다가 애꿎게 희생되었다는 것이다. 펜테실레아 이야기의 줄거리는 작가에 따라 디테일이 조금씩 달라지기도 한다.

서기 1~2세기 프톨레마이오스 헤파이스티온은 《새로운 역사》에서 아킬레우스가 펜테실레아에게 제압당해서 죽었다가 어머니 테티스의 간청으로 되살아나고, 그 다음 대결에서 펜테실레아의 목숨을 빼앗는 것으로 서술하고, 서기 1세기 그리스어 텍스트를 4세기에 라틴어로 다시 옮긴 작가 미상의 《크레타의 딕튀스》에서는 아킬레우스가 말 타고 달려오는 펜테실레아의 가슴을 창으로 후비고 머리채를 잡아채서 말에서 끌어냈는데, 테르시테스의 사촌 디오메데스가 숨이 거의 끊어진 펜테실레아의 다리를 질질 끌고 스카만드로스 강에 던져 익사시킨 것으로 결말이 난다.

근대 문학에서는 서른넷에 포츠담 근교 반제에서 유부녀와 권총 자

그림 3 〈아킬레우스와 펜테실레아〉 흑색상 암포라
기원전 520년경, 불치 출토, 베를린 국립고대도기수집실

살한 하인리히 폰 클라이스트가 펜테실레아의 비극을 다룬 희곡작품이
가장 유명하다. 클라이스트의 대본에 따르면, 첫 대결에서 아킬레우스가
창으로 젖가슴을 찔러서 펜테실레아를 혼절시키는데, 여왕의 미모에 반
한 그가 사랑을 차지하기 위한 계략을 짠다. 두 번째 대결에서는 여왕의
체면을 살려줄 겸 일부러 져주기로 작정하고 나갔는데, 펜테실레아가 사

내의 애끓는 속마음을 몰라보고 아킬레우스의 목을 화살로 꿰뚫어 진짜로 죽이고 만다. 피거품 속에 몸부림치며 죽어가는 아킬레우스의 몸통에서 갑옷을 뜯어낸 펜테실레아가 사냥개 두 마리를 불러서 죽은 아킬레우스의 심장에 이빨을 박는다. 펜테실레아가 입과 손에 피를 묻히고 굶주린 암사자처럼 게걸스럽게 아킬레우스의 육신을 씹는 장면은 기존의 고전주의 비극과 어울리지 않는 그로테스크 코드이다. 클라이스트 희곡은 결국 펜테실레아의 자살로 끝나는데, 자신의 가슴을 찌른 것은 다름 아닌 희망의 모루에서 벼려낸 '사랑'의 비수이다. 클라이스트는 펜테실레아의 입술을 빌려 이렇게 독백한다.

"내 품 깊숙이 내려가 갱도에서 파낸 차가운 광석, 모든 것을 파괴하는 감정을 채굴하여 비통의 불꽃으로 정련하고, 회한의 독에 흠뻑 적신 강철 단검을 희망의 영원한 모루에 두들겨 시퍼런 날을 세우고, 거기에 내 가슴을 들이미네."

펜테실레아는 '사람들이 애도한다'(펜토스+라오스)라는 뜻이다. 슬픈 사랑이다. 술이 없을 수 없다. 펜테실레아의 비극적 사랑을 술잔에 적셔 애도할 줄 알았던 고대 그리스인들의 소슬한 정취가 우리의 마음을 흔든다.

Part
2

: 고전의 발명 :

고대의 부활

아비에게
젖을 물린
페로 이야기

"

감옥에 갇힌 아비 키몬이 무슨 죄
로 투옥되었는지는 알려져 있지
않다. 어쨌든 죽을죄를 짓고 사
형을 언도받은 키몬은 집행날짜
를 꼽아 기다리는 처지. 요즘은
사형수에게 최후의 만찬을 제공
한다고 하지만 옛날에는 집행 전
까지 내리 굶겼던 모양이다.

감옥. 쇠사슬에 손발이 묶인 늙은 죄수가 젖을 빤다. 쇠창살 안에서 젊은 여자는 부푼 젖을 꺼내고는 젖먹이에게 젖을 먹이려는 것처럼 두 손가락으로 젖가슴을 누르며 젖을 푼다. 엉거주춤 허리를 구부린 노인은 정신없이 빨아댄다. 거추장스러운 수염 따위 아랑곳할 틈이 없다. 여자 표정이 조급하다. 철창 밖의 간수들이 눈치 채지 않을까 노인에게 젖 물리는 마음이 바쁜가보다. (그림 1)

감옥에 갇힌 노인에게 젊은 여자가 가슴을 내어 젖을 먹이는 장면은 고대 로마 시대에 이미 나타난다. 기원후 1세기 폼페이에서 제작된 제4양식 벽화 두 점과 조각 한 점이 발견되었는데, 이 주제를 다루고 있다. 벽화 하나는 폼페이 제9구역, 다른 하나는 5구역 루크레티우스 프론토의 집에서 발견되었다. 두 그림의 구성은 약간 다르지만 철창을 등지고 앉은 젊은 여자와 그의 가슴을 탐닉하는 노인이 등장한다. 무슨 사연일까?

노인과 젊은 여자의 관계는 아비와 딸이다. 키몬과 페로라는 이름을 가지고 있다. 키몬과 페로 이야기는 로마의 역사가 발레리우스 막시무스의 기록으로 우리에게 잘 알려져 있다. 발레리우스는 티베리우스 황제 재위기인 서기 1세기 초에 활동한 작가였다. 그는 정통 역사서술보다는 근거가 어정쩡하긴 해도 흥미로운 일화나 뒷이야기들을 모아서 엮어내는 재간이 뛰어났다고 한다. 발레리우스가 집필하고 티베리우스 황제에게 헌정한 교훈집 《고대 로마의 기억할 만한 언행들》(Factorum ac dictorum memorabilium libri)은 모두 9권으로 이루어진 책인데, 그 가운데 제5권을 보

면 자신을 낮춤으로써 덕목의 본보기를 이룬 사례들로 채워져 있다. 바로 이 책에 키몬과 페로 이야기가 실려 있다.

감옥에 갇힌 아비 키몬이 무슨 죄로 투옥되었는지는 알려져 있지 않다. 어쨌든 죽을죄를 짓고 사형을 언도받은 키몬은 집행날짜를 꼽아 기다리는 처지. 요즘은 사형수에게 최후의 만찬을 제공한다고 하지만 옛날에는 집행 전까지 내리 굶겼던 모양이다. 죽는 순간 항문근육이 풀리면서 배설물이 흘러내리면 뒤처리가 고약하기 때문이다.

그런데 초췌해야 할 키몬이 굶주린 기색은커녕 행색이 늠름하니 간수들이 의아하지 않을 수 없었다. 간수들이 몰래 숨어서 사정을 살폈더니, 아비를 면회 온 딸이 젖을 물려서 주림을 면하게 한 것이었다. 발레리우스는 이렇게 썼다.

"(페로는) 마치 갓난아기처럼 그녀의 젖을 찾는 아비에게 젖을 물려주었다." "velut infantem pectori suo admotum aluit"

간수들의 전언을 듣고 재판부가 감동했다. 아비를 아기처럼 보듬어 살려낸 딸 페로의 효심이 사법부의 가슴을 흔든 것이다. 이내 사면이 떨어져서 키몬은 특별 방면되었다. 감옥에서 석방된 이후의 사정에 대해서는 기록에 남아 있지 않다. 어쨌든 폼페이에서만 벽화 두 점에 조각작품까지 모두 석 점이 발견되었으니, 페로의 효심 스토리가 화가와 조각가들

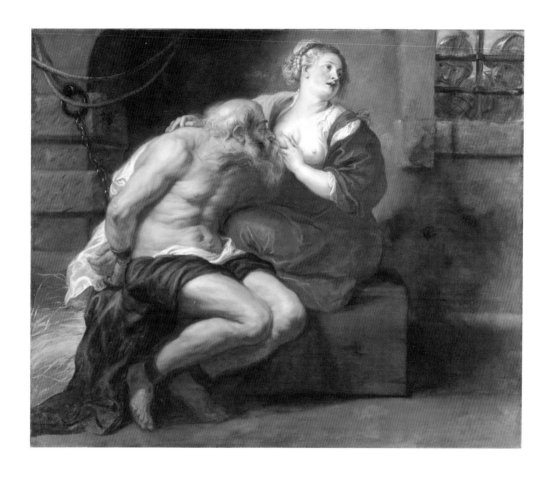

루벤스 〈키몬과 페로〉 그림 1
1630년, 155×190cm, 암스테르담 국립박물관

이 즐겨 다루는 조형예술의 주제로 떠오른 것은 분명해 보인다. 발레리우스의 기록은 이어진다.

"그래서 사람들은 이 주제를 다룬 그림을 볼 때면 마치 홀린 것처럼 눈을 뗄 줄 몰랐다."

"Haerent ac stupent hominem oculi, cum huius facti pictam imaginem vident"

감상자가 그림 앞에서 눈을 떼지 못한 이유가 무엇이었을까? 그림 솜씨가 빼어나서 또는 그림의 주제가 깊은 감동을 주어서 또는 효녀 키몬의 투실한 젖가슴 때문에? 답이 하나일 수도, 여럿일 수도 있을 것 같다. 가령 《연애의 기술》을 쓴 오비디우스는 남의 여자를 넘보는 남정네들의 엉큼한 마음을 꼬집어서 "이웃집 암소 젖통이 더 커 보인다."는 속담을 소개한 적이 있는데, 키몬과 페로를 그린 그림에서 화가가 감상자들에게 짭짤한 눈요깃거리를 제공했을 것이라는 사실은 어렵잖게 추측할 수 있다.

발레리우스는 원문에서 그림의 주인공들이 그리스 사람 뮈코나와 페루스라고 밝히고 있다. 그러나 곧 키몬과 페로라는 이름으로 바뀌어 불리게 되는데, 서기 1세기 플리니우스가 쓴 《박물지》를 보면 이 주제를 다룬 그림이 기원전 191년 테르모필레 전투에서 승리한 후 마니우스 아킬리우스 글라브리오가 봉헌한 피에타스 신전에도 걸려 있었다고 한다. 딸 페로

가 체면 팽개치고 손가락질 무릅쓰고 아비 키몬을 살려낸 사건이 아마도 로마인들의 도덕적 자부심을 드높이는 교훈적 사례로 확고한 지위를 가지게 되었던 모양이다.

키몬과 페로 이야기는 근대 이후 판화와 회화의 주요 주제로 떠오른다. 《데카메론》으로 잘 알려진 조반니 보카치오가 1362년에 펴낸 책 《여성영웅열전(Illustre donne)》에도 꼭 닮은 이야기가 실려 있다. 우리말로는 《보카치오의 유명한 여자들》이라는 제목으로 책이 나와 있다. 보카치오는 전기에서 주로 고대 그리스와 로마의 여성영웅 100여 명의 생애와 행적을 모았는데, 페로는 제65장에 '젊은 로마 여성'이라는 익명으로 등장한다. 책에서 효녀 페로가 디도, 클레오파트라, 헬레네, 사포 등 걸출한 영웅들과 어깨를 나란히 하고 있는 것이 무척 인상적이다.

보카치오는 추측컨대 페로의 이름을 잘 몰랐던 모양이다. 또 그의 책에서는 주인공이 뒤바뀌어 아비가 아니라 어미가 중죄를 짓고 감옥에 수감되었다가 딸의 젖을 빨고 살아 나온 것으로 되어 있다. 발레리우스와 달리 플리니우스는 박물지 제7권 121에서 딸의 젖을 먹고 감옥에서 연명한 어미의 이야기를 수록하고 있는데, 보카치오는 플리니우스를 전기의 근거로 삼았던 것 같다. 플리니우스와 보카치오 버전에 따라 어미가 딸의 젖을 빠는 장면은 조형예술에서는 극히 드물어서 찾기 어려운데, 15세기 프랑스 필사본의 삽화에 잠시 등장한다. (그림 2)

그러나 근대 이후에는 어미와 딸은 사라지고 늙은 아비가 젊은 딸의

그림 2 〈키몬과 페로〉

작가 미상, 15세기, 프랑스 수서본 데카메론의 《여성영웅열전》에 수록된 삽화, 파리 국립도서관

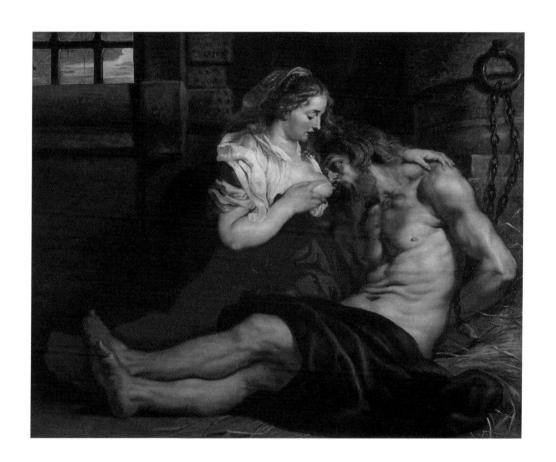

루벤스 〈키몬과 페로〉 그림 3
1612년, 140.5×180.3cm, 페체르부르크 에르미타주 미술관

젖을 무는 장면이 압도적 우세를 점한다. 아마 이쪽이 주문자와 감상자들의 에로틱한 상상력을 부추기기에 유리했을 것이다.

보카치오는 딸의 효심이 '신성하고 경배할 만한 것'이어서 로마 황제의 머리를 장식하는 떡갈나무 잎관으로도 충분하지 못하다고 단언한다. 여기서 떡갈나무 잎관은 시민관(Corona civica)를 가리킨다. 떡갈나무 잎관은 로마 첫 황제 아우구스투스가 처음 쓰기 시작하면서 로마 황제를 상징하는 관이 되었고, 후대의 황제들도 금관 대신 떡갈나무 잎관을 고집하면서 명실상부한 황제의 관으로 굳어지게 된다. 이처럼 어떤 영예로운 관도 페로의 효심에 미치지 못하다는 상찬을 덧붙이면서 보카치오는 여자들의 타고난 모성에 대한 가치를 강조한다. 보카치오 이후 키몬과 페로 주제가 카리타스 로마나, 곧 '로마의 사랑이야기'라는 이름으로 알려진 것도 기억해둘 만하다.

앞서 본 그림은 17세기 플랑드르 화가 루벤스가 그린 키몬과 페로이다. 루벤스는 같은 주제를 두 차례 다루었다. 에르미타주에 있는 1612년 작품에서는 딸 페로의 역할이, 암스테르담에 있는 1630년의 작품에서는 아버지 키몬의 모습이 강조되었다.(그림 1) 나중에 그린 작품에는 철창 밖에서 들여다보는 간수들이 추가되면서 타자의 시선이 주는 극중 긴장감이 더해진 것도 특징이다. 그림 속 간수는 재판부에 페로의 선행을 증언하는 역할이다. 구성적 측면에서 보자면 루벤스는 카라바조가 그린 〈성 세례자 요한의 참수〉 장면에서 철창 밖에서 감방 안을 훔쳐보는 간수의 유형을

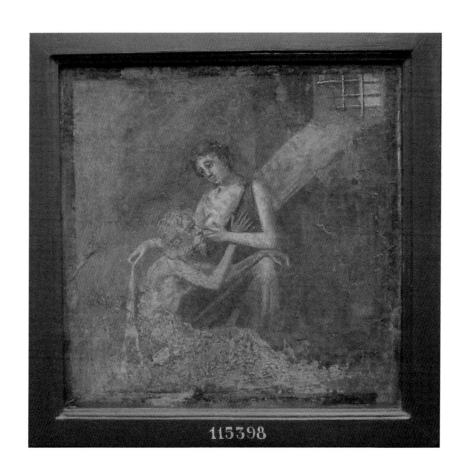

폼페이 제9구역 2, 5. 트리클리니움 C에서 발굴된 〈키몬과 페로〉 그림 4
기원후 1세기 중후반. 나폴리 국립고고학박물관

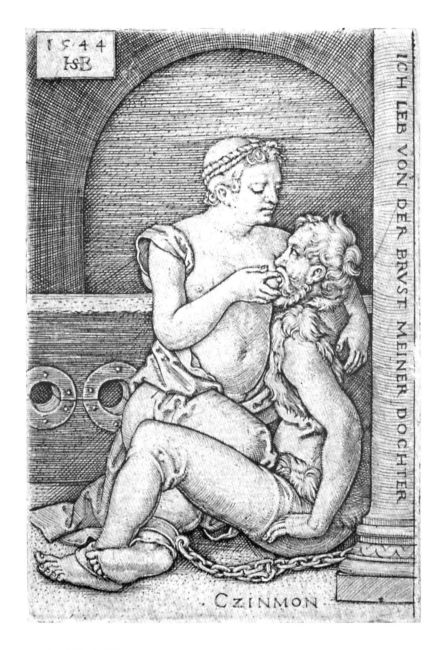

그림 5 〈키몬과 페로〉
한스 제발트 베함, 7.1×4.7cm, 1544년, 도로테움 경매

가지고 왔을 것이다.

한편, 바로크 시대 인문학자들은 페로의 행위를 공공의 사회적 규범에 대항하여 맞서는 혈연의 의무로 해석했다. 하지만 사법부의 냉엄한 판결을 무시하고 핏줄의 뜨거운 호소에 따랐던 페로의 판단이 과연 옳은 것일까? 고대 혈족 공동체가 부족국가로 성장하면서 공적 의무와 사적 이해가 충돌하기 시작했다고 본다면, 고대 비극시인 소포클레스의 《안티고네》는 공공과 사적 이해가 충돌할 때의 윤리적 선택에 대한 문제를 제기한 최초의 사례로 보아도 좋을 것 같다.

루벤스가 그린 두 번째 페로는 고개를 뒤로 젖히며 간수들의 눈치를 살핀다. 딸은 아비를 살리기 위해 젖을 물릴 수 있을까? 부녀 사이의 금기시된 터부는 우리의 잣대를 시험하며 선택을 주춤하게 한다. 그러나 도덕의 눈치를 재고 규칙을 따지며 번민하는 동안 아비는 굶어죽고 말 것이다. 마침내 페로는 젖을 꺼낸다.

아리스토텔레스는 "오직 인간적인 행동이 인간을 인간답게 한다"고 말했다. 인간적 판단과 인간적 결정이 공과 사의 가치 사이에서 갈등하면서도 젖을 물리는 페로의 행위에 정당성을 부여하고 있다. 그렇게 믿고 싶다.

교만의
최후

"

밀로는 거구의 알몸에 사자 가죽
을 걸치고 올리브나무로 깎은 곤
봉을 휘두르며 적진으로 내달았
다. 시바리스 병사들은 때아닌 헤
라클레스가 나타난 줄 알고 걸음
아 날 살려라 혼비백산 달아나고
만다.

밀로는 걸음을 멈추었다. 숲길 산책 중이었다. 그의 눈에 밑동만 남은 나무가 들어온 것이다. 누군가 쐐기를 박아서 밑동을 벌려놓은 모양을 내려다보면서 밀로는 코웃음을 쳤다. 이까짓 나무쯤이야 손으로 잡아 째면 그만인 걸, 뭣 하러 쐐기까지 박았담? 그런데 밀로가 손가락을 틈새에 쑤셔 넣고 갈라진 밑동을 벌리는 순간 쐐기가 미끄러져서 떨어지고 순식간에 그의 손이 갈라진 틈새에 끼고 말았다. 진땀이 흘렀다. 아무리 용을 써도 손은 빠질 기미가 없고, 인적 없는 숲에는 날이 저물기 시작했다.

밀로는 기원전 6세기 이탈리아 남부 칼라브리아 지역의 그리스 식민시 크로톤이 낳은 만능 운동선수다. 수학자 피타고라스가 밀로의 재능에 감탄해 딸 미야를 주고 사위 삼았다는 기록도 남아 있다. 밀로는 기원전 540년 제60회 올림피아 제전에서 약관 15세로 레슬링 종목에 출전해서 우승을 거둔 것을 필두로 연속 5회 대회우승기록을 세웠고, 델피의 피티아 제전에서도 동일종목으로 월계관을 일곱 차례나 이마에 얹었다. 또 2년 터울로 열리는 코린토스의 이스트미아 제전에서는 무려 열 차례나 우승을 거머쥔다. 인류 최초의 그랜드슬램을 달성한 불세출의 스포츠 영웅이었던 것이다.

고대의 스포츠 선수들은 올림피아 제전에서 한 차례만 우승해도 평생 돈 걱정 없이 살았다고 한다. 타고난 운동능력을 신들의 선물이라고 보았기 때문에 시민들은 도시에 명성을 더해준 제전 우승자에게 부와 명예를 선물하는데 주저하지 않았다. 명예와 부귀를 거머쥔 밀로는 안빈낙

도하여 유유자적한 삶을 즐길 수도 있었을 텐데, 그렇게 하지 않았다고 한다. 그의 애국심이 남달랐던 때문이었다.

기원전 510년 이웃나라 시바리스가 망명자 송환 문제를 트집 잡아 군사 30만 명을 동원해 쳐들어온 일이 있었다. 이때 밀로는 분연히 일어나 적군 병력의 1/3에 불과한 10만 명을 이끌고 전장에 나선다. 군진의 선봉은 당연히 밀로였다.

밀로는 거구의 알몸에 사자 가죽을 걸치고 올리브나무로 깎은 곤봉을 휘두르며 적진으로 내달았다. 시바리스 병사들은 때아닌 헤라클레스가 나타난 줄 알고 걸음아 날 살려라 혼비백산 달아나고 만다. 밀로가 피 한 방울 흘리지 않고 세 곱절이나 되는 적군을 물리친 통쾌무비한 사건은 디오도로스 시켈로스의 기록으로 남아 있다.(《역사》 12.9.5 - 6)

밀로는 판헬레네 스포츠 영웅의 명성에 걸맞게 믿기 어려운 일화도 여럿 가지고 있다. 가령, 그를 올리브기름을 바른 둥근 원반 위에 올라서게 하고 사람들이 빙 둘러서서 마구 떠밀었는데, 아무리 용을 써도 원반에서 그를 미끄러트릴 수 없었다는 것이다.

또 이런 일화도 있다. 밀로가 손아귀에 석류를 쥐고 있으면 누구도 빼낼 수 없었다고 한다. 나중에 손바닥을 펴서 보면 석류껍질에 생채기 하나 없더란다.

일화 가운데 압권은 아무래도 창자 끊기일 것이다. 밀로는 심심하면 사람들을 불러놓고 제 이마에다 양의 창자를 질끈 감고는 두 손을 전혀

사용하지 않으면서 창자를 끊어 보였다는 것이다. 숨을 멈추고 항문근육을 힘껏 조이면 혈압상승과 함께 이마 핏줄이 부풀면서 양의 창자가 썩은 새끼줄처럼 끊어져나갔다고 한다. 산을 뽑고 기개가 세상을 덮었다는 기원전 3세기 패왕 항우도 창자 끊기 퍼포먼스의 달인 밀로 앞에서는 오추마와 더불어 눈을 내리깔아야 할 것 같다.

그러나 밀로는 자신의 자만심 때문에 참혹한 최후를 맞는다. 나무밑동을 우습게 본 탓에 갈라진 틈에 손을 넣는 순간 다물린 틈새는 벌어질 줄 몰랐고, 속수무책의 처지가 된 그를 굶주린 늑대가 산 채로 뜯어먹은 것이다. 손 안 대고 이마 핏줄 부풀려서 동물 창자를 끊었던 밀로가 장차 자신이 동물 창자 속에서 꿈틀댈 운명으로 전락했으니 아이러니가 아닐 수 없다. 이때 밀로의 나이 마흔 다섯. 천하의 괴력이 세월과 함께 녹슬고 만 것을 몰랐던 탓이었다.

밀로의 자만심이 초래한 비극 주제는 18세기 고전주의 시대에 활발하게 다루어졌다. 조형예술 작가들은 대부분 밀로가 사자에게 먹히는 장면을 재현했다. 고대의 텍스트를 약간 뒤튼 것이다. 예술가들은 늑대 대신에 백수의 왕 사자를 등장시켜 영웅의 최후에 걸맞는 예우를 차리려고 했던 것으로 보인다.

여기서 밀로와 사자, 또는 인간과 짐승의 대결 주제는 근대 이후 인문학자들 사이에 인간 본성에 내재한 동물적 속성과 신적 이성 사이의 싸움으로 해석되었다. 따라서 사냥 장면이나 맹수와의 대결 등이 성장기 청

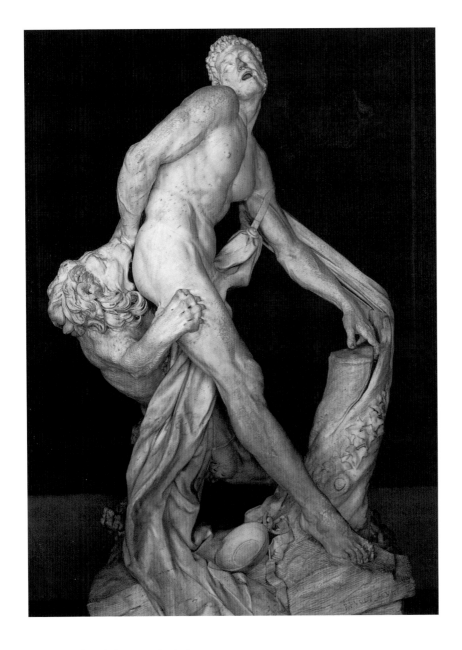

그림 1　피에르 퓌제 〈크로톤의 밀로〉
　　　　1671~82년, 높이 269cm, 파리 루브르 박물관

소년의 도덕교육에 적합한 미술주제로 널리 수용된 것은 앞선 바로크와 고전주의뿐 아니라 시대를 뛰어넘는 보편적인 유행이 되었다.

피에르 퓌제는 마르세유 출신의 프랑스 조각가이지만 10년 넘게 이탈리아에서 유학했다. 그리고 귀도 레니 등 이탈리아를 호령하던 바로크 거장들의 영향을 받았을 것이다. 퓌제의 조각 〈크로톤의 밀로〉(그림 1)에서 헤라클레스의 위용과 라오콘의 도상이 어슴푸레 비치는 것은 결코 우연이 아니다.

밀로를 죽음에 이르게 한 것은 자만이었다. 오만, 자만, 교만은 모두 같은 말인데, 자신을 드높이고 다른 이를 깔보는 방약무인의 심리를 말한다. 미술 알레고리에서 교만(superbia/pride)은 어떤 모습을 하고 있을까?

16세기 게오르크 펜츠의 동판화 〈교만의 알레고리〉(그림 2)에는 수컷 공작새의 날개가 달린 여자가 호화로운 차림새로 거울을 들여다보고 있다. 그리고 그 뒤에는 말이 한 마리 서 있다. 그림 아래에는 "교만은 모든 이를 깔본다."(superbia omnes despicio)라고 명문이 적혀 있다. 공작새는 고대 동물지 등에 도도한 아름다움과 공격성을 갖춘 새로 기록되어 있다. 또 그림 속의 말은 폭력과 전쟁을 의미한다. 피카소의 벽화 〈게르니카〉에 등장하는 말도 비슷한 의미로 해석된다.

교만의 알레고리가 들고 있는 손거울은 무슨 뜻일까? 거울은 미술에 등장하는 어떤 소재보다 더 복잡한 상징을 가지고 있지만, 여기서는 "거울아, 거울아, 세상에서 가장 아름다운 여자가 누구니?"에서 나오는 거울

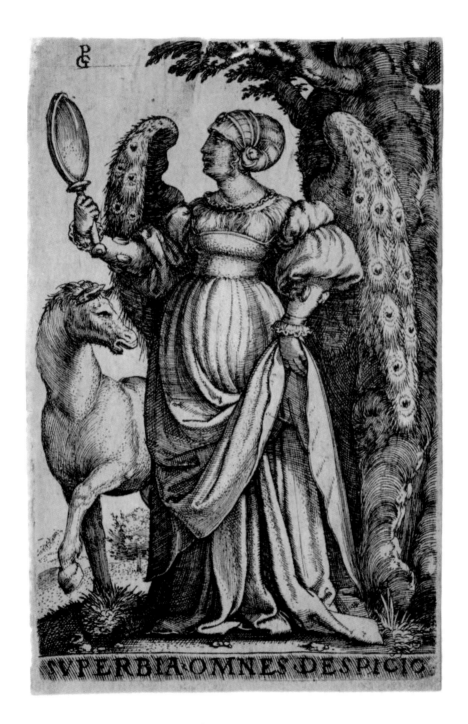

그림 2　게오르크 펭츠 〈교만의 알레고리〉
1541년, 83x53cm, 브라운슈바이크 헤르초크 안톤 울리히 박물관

로 보면 될 것 같다.

잘난 척 으스대고 제 잘난 맛으로 사는 게 뭐가 대수랴 싶지만, 옛날 서양에서는 교만을 모든 죄 가운데 가장 무거운 죄악으로 보았다. 가령, 이탈리아 시인 단테가 쓴 《신곡》을 보면, 연옥 제10곡 끄트머리에 교만의 죄를 지은 사람들이 저마다 등짝에 무거운 돌을 지고 고통스럽게 구부린 모습으로 고통을 당한다. '되도 않은 버러지 같은 존재가 자신을 드높이려고' 했기 때문이다.

특히 교부 아우구스티누스는 교만을 지옥에 떨어지는 일곱 가지 죽을 죄(칠죄종) 가운데 으뜸으로 쳤다. 천사들 가운데 가장 아름답고 뛰어났던 루시퍼가 하느님께 대들다가 지옥에 떨어진 것을 다름 아닌 교만의 사주였다고 본 것이다. 교만은 또 인간의 영혼을 타락시키는 치명적 유혹이기도 하다. 에덴동산의 하와가 뱀에게서 눈이 밝아지는 과일을 받아든 것도 금기를 무시하고 창조주의 지혜를 훔치려는 교만한 마음이 앞섰기 때문이었고, 바빌로니아 사람들이 하늘을 찌르는 바벨탑을 지어 올려서 구름을 찢고 태양을 굽어보려다 와해하고 만 것도 교만한 행동에 대한 응당한 징벌로 본다.

교만에 대한 경고는 더 이전의 신화시대까지 거슬러 올라간다. 고대 그리스인들도 교만을 신들에 대한 모독이나 도전으로 여겼다. 이카로스와 파에톤, 시시포스와 익시온, 아라크네와 마르시아스는 신의 영역을 넘보다가 천벌을 받은 존재들이다. 아르테미스 여신의 목욕장면을 훔쳐본

그림 3 돌론 화가 〈악타이온의 죽음〉
　　　　기원전 390~380년, 런던 영국박물관

사냥꾼 악타이온은 자신의 사냥개에게 물려 죽었고, 레토 여신을 깔보며 비웃던 테베의 여왕 니오베는 아들 일곱과 딸 일곱을 한 자리에서 잃고 울다 지쳐 돌이 되었다.

이처럼 성서와 신화는 교만과 독신을 동일시한다는 점에서 서로 신기할 만큼 닮았다. 아마도 저보다 처지가 못한 이웃을 깔보는 자는 곧 신을 우습게 보는 것과 같다는 경고를 말하려는 게 아닐까?

아리스토텔레스와 필리스

> 이튿날 새벽, 동도 트기 전. 아침잠이 없는 아리스토텔레스가 이슬 젖은 장미정원을 어정어정 산책하는데, 갑자기 눈앞이 환해졌다. 플라톤이 말했던 것처럼 아름다움은 빛이 나는 법이다.

아리스토텔레스는 알렉산더 대왕의 스승이다. 스승과 제자가 마주 앉았다. 그런데 대화 분위기가 심상찮다.

"요즘 정무가 소홀하다던데, 참말이냐?"

"그게 아니라…."

"그까짓 계집 치마폭에 싸여서!"

스승 아리스토텔레스의 벽력 같은 호통에 알렉산더 대왕은 머리를 떨구었다. 입이 열 개라도 할 말이 없었다. 사실이기 때문이었다. 대왕이 힌두 여자 필리스와 정분이 나서 밤낮으로 깨를 짠다는 소문이 어느새 궁 바깥으로 퍼진 것이다.

"당장 발길을 끊겠습니다."

대답은 딱 부러지게 했지만 알렉산더는 적이 심란했다. 정이란 무서운 것이어서 고르기아스의 매듭처럼 쉽게 끊어낼 수 없는 것. 궁리 끝에 필리스에게 달려가서 스승한테 꾸지람 들은 사정을 털어놓았다. 눈을 깜빡이며 귀를 기울이던 필리스는 별 것 아니라는 듯이 생긋 웃는다. 그리고는 내일 아침 일찍 궁정 안뜰을 내다보시면 만사가 해결되어 있을 테니, 공연한 근심일랑 붙들어 매도 좋겠다는 말로 칭얼대는 대왕을 달랬다.

이튿날 새벽, 동도 트기 전. 아침잠이 없는 아리스토텔레스가 이슬 젖은 장미정원을 어정어정 산책하는데, 갑자기 눈앞이 환해졌다. 플라톤이 말했던 것처럼 아름다움은 빛이 나는 법이다. 속이 다 비치는 입으나 마나한 옷을 걸치는 둥 마는 둥 힌두 미녀 필리스가 자태를 드러냈다. 여

신의 강림에 장미도 봉오리를 활짝 열고 향기를 뿜어내며 환호했다. 넋이 나간 아리스토텔레스의 입에서 주책스런 고백이 흘러나왔다.

"사랑합니다."

초면의 뜬금없는 고백에 놀란 척도 잠시, 필리스는 눈동자를 옆으로 굴리며 늙은 구혼자에게 짐짓 이런 제안을 꺼낸다. 말처럼 엎드려서 자신을 태우고 달린다면 고백의 진정성을 인정하겠다는 것이었다. 노 철학자는 다소 모양이 빠지기는 하지만 지체 없이 무릎을 꿇고 필리스를 잔등에 태웠다. 계략이 적중했지만 기쁜 내색을 감춘 필리스는 사랑의 애처로운 노예 아리스토텔레스의 앙상한 잔등을 따끈한 엉덩이로 깔고 앉았다. 힌두 여자답게 도마뱀처럼 단단한 허벅지로 노인의 허리를 사정없이 휘감은 다음, 아리스토텔레스의 수염을 고삐삼아 당기는가 하면, 늙은 엉덩이를 짝 소리 나게 후려쳤다. 말의 본분을 추궁한 것이다. 아리스토텔레스는 필리스가 끄는 대로 거친 콧소리를 내며 장미정원을 질주하는데, 바로 그 순간 알렉산더가 창밖의 소란에 잠자리에서 일어났다. 늙은 말의 헛김 빠지는 히힝 히히힝 소리가 그의 아침잠을 깨운 것이다.

민망한 시간이 지나고 나서, 알렉산더가 스승 아리스토텔레스에게 여쭈었다.

"스승님… 고개를 좀 드시지요. 여쭐 것이 있습니다."

"……."

"그런데 어인 일로 꼭두새벽부터 네 발 달린 짐승 흉내를 내셨나요?"

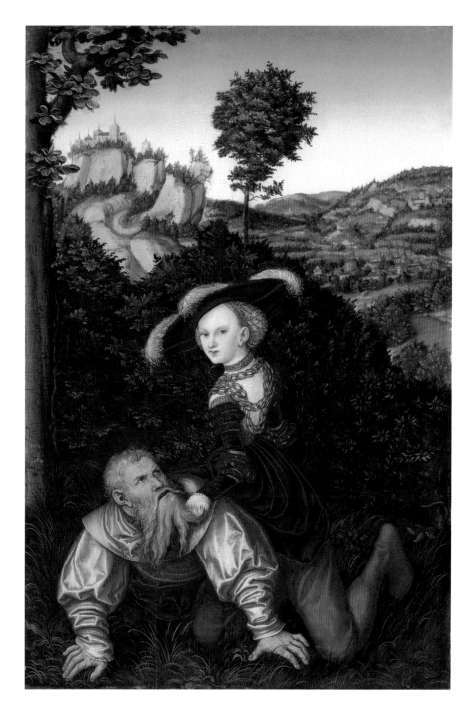

루카스 크라나흐 〈아리스토텔레스와 필리스〉 그림 1
1530년, 55.3×35.3cm, 2008년 뉴욕 소더비

답변이 궁색한 아리스토텔레스는 창백한 안색으로 헛기침만 연발. 하지만 곧 시치미를 떼고 이렇게 둘러댔다.

"이보게, 알렉산더. 내가 누군가? 나 아리스토텔레스일세. 당대의 철학자 아리스토텔레스가 이렇게 어처구니없이 넘어가는 걸 자네 눈으로 똑똑히 봤지? 그런 걸세. 내가 일부러 자네 보라고 그랬단 말일세. 모르겠나, 내 맘을? 난 그저 자네가 여자의 유혹에 흔들리지 말라는 뜻에서 몸소 교훈을 실천하느라 그랬다네. 자네에게 엄중한 교훈을 보여주기 위해서 까짓것 나 하나 망가지는게 대수겠나, 안 그런가?"

혓바닥에 기름칠 한 저 구렁이 언변을 나는 언제쯤 숙달할꼬… 싶었지만, 알렉산더는 자세를 바로잡고 이렇게 말했다.

"송구스럽습니다… 스승님 깊은 뜻을 제가 몰라 뵙고…."

아리스토텔레스의 번드레한 논리를 보면 소크라테스와 플라톤의 계보를 잇는 서양 고대의 정통 철학자로 손색이 없다. 남아 있는 기록의 원문을 그대로 옮기면 이런 내용이다.

"지혜에서 으뜸가는 나 같은 늙은이도 여자에게 기만을 당할 수 있으

그림 2 한스 발둥 그린 〈아리스토텔레스와 필리스〉 목판화
1513년, 33×23.6cm, 뉘른베르크 게르만 국립미술관

니, 자네 같은 청년에게도 당연히 이런 일이 벌어질 수 있다는 것을 몸소
자네에게 가르쳐주려고 그랬던 걸세!"

늙은 아리스토텔레스가 무릎을 꿇고 엎드려서 처녀 필리스를 태우고

달리다가 제자 알렉산더에게 들켜서 창피를 당한다는 굴욕 이야기는 고대 기록이 아니라 중세 시대에 나온 문학적 창작이다. 그러니 실제로 그런 일이 있었을 가능성은 전혀 없다고 봐도 무방하다. 논리학의 창건자이자 형이상학의 아버지로 일컫는 철학자가 처녀 엉덩이 밑에 깔린다는 낯뜨거운 설정은 과연 누가 언제 발명한 걸까? 뿌리를 추적하기는 쉽지 않다. 하지만 대강 이런 추론은 가능하다.

초기 중세 이슬람을 통해 유럽에 유입된 아리스토텔레스는 지식인들 사이에서 큰 인기를 끌었다고 한다. 하지만 신학과는 오랫동안 불화하던 차에, 알베르투스 마그누스 그리고 토마스 아퀴나스에 이르러 아리스토텔레스가 신학자들에게 수용되고 종교와 화해하면서 차츰 지혜와 지식의 본보기로 떠오르기 시작한다. 그러던 것이 후기 중세에 다시금 이에 대한 반발이 고개를 들면서 아리스토텔레스를 여탐과 육욕의 굴욕 프레임으로 얽어서 고대 철학의 권위를 비하하는 문학적 발명의 배경으로 작용한 게 아닐까?

여탐이라면 아리스토텔레스가 아니라 알렉산더 대왕이 일가견이 있었던 모양이다. 여자, 남자 그리고 내시까지도 가리지 않은 출중한 정력가로 알려져 있는데, 그의 행각으로 보건대, 힌두 여자 필리스 한 여자한테 매달려 죽네 사네 하는 순정 유형은 아니었을 것이다. 알렉산더 대왕의 여성편력은 꽤 두툼하지만, 기록에 남은 것만 대강 꼽아보면 이렇다.

부왕 필리포스 2세와 어머니 올림피아스가 청소년기의 알렉산더에

게 조달해준 테살리아의 기녀 칼릭세나(아테나이오스의 기록), 라리사의 명문 출신으로 나중에 화가 아펠레스에게 양도해서 〈비너스의 탄생〉의 모델을 섰다는 캄파스페(플리니우스, 루키아노스, 아일리아누스의 기록), 다마스쿠스의 보물로 불렸던 바르시네, 다리우스 3세의 누이이자 아내였으나 나중에 알렉산더의 아기를 출산하다가 죽었다는 소문이 있는 스타티라(쿠르티우스, 유스티누스, 플루타르코스의 기록), 갑옷도 안 벗은 채 13일 동안 알렉산더와 만리장성을 쌓았다는 아마존의 여왕 탈레스트리스(플루타르코스, 유스티누스, 디오도로스의 기록), 알렉산더 최초의 정실아내였던 록사네, 알렉산더와 같은 이름의 아들을 생산했던 마사가의 여왕 클레오피스(쿠르티우스, 유스티누스의 기록) 등등 입이 아플 지경이다. 사정이 이럴진대, 힌두 여자 필리스의 치마폭에서 헤어나지 못한다며 아리스토텔레스가 대왕을 꾸짖었다는 설정은 애초에 무리가 있어 보인다.

아리스토텔레스와 필리스 이야기의 원전기록은 13세기 초에 처음 확인된다. 1220~30년경 앙리 당들리 또는 앙리 드 발랑시엔의 프랑스 판본 그리고 한 세대쯤 뒤에 출현한 바젤 또는 스트라스부르의 무명작가가 쓴 독일 판본이 그것이다. 프랑스와 달리 독일 판본은 줄거리가 살짝 다르다. 여기서는 아리스토텔레스가 돈으로 왕녀 필리스를 유혹하면서 알렉산더 대왕의 스승으로서의 지위를 스스로 내던진다. 그 후 세상을 버리고 은거하는 식으로 줄거리가 진행되는데, 결국 여자의 위험성에 대해 여생 동안 묵상하는 교훈적 결론으로 매듭지어진다.

최근 관련사건으로, 1964년 뮌헨 남쪽 베네딕트보이렌의 오래된 교

회 성가대석의 오르간을 분해하던 가운데, 기존의 프랑스나 독일 판본보다 앞선 1200년경의 베네딕트보이렌 판본 양피지 뭉치가 우연히 발견되면서 학계를 들뜨게 했다. 베네딕트보이렌 판본은 아마도 구전으로만 전해지던 앞선 원형의 필사본으로 잠정 결론이 난 상태이다.

아리스토텔레스와 필리스 이야기는 여성 혐오의 편향적 교훈을 담은 중세의 창작 시가로 꽤 인기를 끌었다. 특히 15세기 르네상스기에 들어오면서 '철학자와 요부' 주제는 원래의 얼개를 벗어나 여자의 육체적 유혹으로 남자 체면 구기고 망신살 뻗치는 스토리로 다양하게 각색된다. 가령, 부모의 반대에 봉착한 어린 연인들이 꼼수를 부려 양가 어르신들을 골탕 먹인다거나, 필리스가 발에 염증이 생겼는데 아리스토텔레스가 미녀 앞에서 신사도를 발휘하다가 얼치기 사랑에 빠진다는 식의 오만가지 변형들이 범람하게 된다.

원형 서사의 얼개는 아리스토텔레스가 제자 알렉산더를 꾸짖자 모욕감을 느낀 필리스가 복수를 획책하는 것으로 시작한다. 젊은 육체를 미끼 삼아 늙은 철학자로부터 사랑의 고백을 낚아 올리는데 성공하고, 이로써 인간적 이성과 동물적 욕망 사이의 긴장이 견인된다. 마지막으로 인간의 겉 다르고 속 다른 본성을 백일하에 드러내며 교훈적 결론이 마무리된다. 이때 알렉산더는 대왕의 지위과 연인의 역할 사이에서 헤매고, 아리스토텔레스는 지혜와 어리석음 사이에서 길을 잃는다.

여자는 왜 요부의 역할에 충실할까? 중세 시대에는 여자를 남자보다

열등한 존재로 여겼다. 이런 사상은 고대의 전통이기도 한데, 히포크라테스, 아리스토텔레스, 갈레노스는 여자가 습하고 찬 기운을 가지고 있는 탓에 남자처럼 정자를 구워내지 못한다고 보았던 것을 근거로 삼았다. 여자는 생리를 하고 젖을 생산하는 것이 바로 습한 기운의 증거라고 못 박았다. 중세 시대 파리의 의학자 다니엘 자카르와 클로드 토마세는 고대의 의학서에 근거해서 남자는 혈액을 정화시켜 정자를 만들지만, 여자의 경우 과도한 습기가 생리혈을 만들고, 그리고 생리혈이 젖으로 변한다고 설명한다. 이들은 실제 분비물을 코에 대보고 분비물의 악취를 기준 삼아 양성 간의 우열을 나누었다.

서기 7세기의 교부 세비야의 이시도로는 대표적인 여혐이었던 것 같다. 그의 《어원사전:140-141》은 여자를 멘스 하는 '동물'로 규정한다. 나아가서 여자의 생리혈이 닿으면 농작물이 싹을 못 틔우고, 포도주는 익기 전에 식초로 변질하고, 초목이 시들고, 과수는 열매를 떨구고, 쇠가 녹슬고, 청동이 까맣게 변색되며, 개가 이것을 핥으면 광견병에 걸린다고 기록했다.

아리스토텔레스도 비슷한 입장이었다. 아리스토텔레스는 여자란 모름지기 남자를 통해 형태의 완전성을 이루려고 하는데, 이때 남자는 쾌락과 욕망의 수단으로 전락하며 치명적 파멸에 이르게 된다는 이른바 '악녀 이론'을 제창했다. 또 교부 성 히에로니무스는 여자란 땔감을 넣을수록 더욱 세차게 타오르는 아궁이와 같아서 결코 그들의 욕망이 충족될 수 없다

그림 3 〈아리스토텔레스와 필리스〉
작가 미상, 몽브누아, 프랑쉬콩테 교회 성가대석 의자 장식

고 단언한다. 《요비니아누스 반박: 39, 28》은 지금에야 반박할 필요조차 없는 어이없는 주장들이지만, 천년 전에는 성경책 버금가는 권위를 자랑했다고 한다.

필리스는 중세 문학이 지어낸 가공인물이다. 그러나 중세가 욕망을 감추면 성녀로 추앙받고 드러내면 창녀로 손가락질 받았던 시대였다는 사실을 감안한다면, 중세문학이 상상한 필리스야말로 역설적인 의미에서 중세가 배출한 가장 통쾌한 여성 영웅이 아닐까? 종교와 도덕과 편견과 무지의 각질에 덮여 있던 인간 본성의 생살을 적나라하게 노출시켰다는 점에서.

질서의 전복과 가치의 전도는 교훈적 서사의 가장 효율적인 전략이다. 사랑에 눈멀어 말처럼 엎드린 아리스토텔레스는 지혜의 굴복, 무지의 승리를 상징한다. 필리스는 '무지한 지혜'의 잔등에 올라앉은 사랑의 제왕이다. 사랑의 제왕은 세속의 대왕조차 손아귀에서 놀린다. 알렉산더의 권력과 고대의 철학을 조롱하는 필리스는 중세의 마지막 승리자로 추앙받아 마땅하다.

알렉산더 대왕의
세상 끝 탐험기

"

알렉산더가 고깃덩이를 창끝에 찌
르고 높이 쳐들자 배고픈 그리핀
이 생고기를 보고는 먼저 먹겠다
고 허둥대며 날개를 퍼덕이기 시
작했다. 그린핀 여덟 마리의 날갯
짓 동력으로 알렉산더는 하늘길
개척의 장도에 오를 수 있었다.

힉스는 영국 소설가 새뮤얼 버틀러가 1872년에 쓴 풍자소설 《에레혼》의 주인공이다. 에레혼(Erewhon)은 뒤집어 읽으면 Nowhere하고 닮았는데, 아마도 1516년에 나온 토머스 모어의 《유토피아》를 현대식으로 바꾼 모양이다. 유토피아도 풀어 읽으면 U+Topos니까 '세상에 없는 곳'이라는 의미가 된다. 《에레혼》의 내용은 이렇다.

주인공 힉스가 열기구를 타고 그곳을 떠났다가 스무 해가 지난 뒤에 다시 찾았더니, 에레혼 사람들이 그 사이 힉스를 '태양의 아들'로 신격화해서 숭배하고 있더란다. 열기구 타고 하늘로 사라진 날이 승천축일로 지정되어 있더란 것. 어이를 상실한 힉스가 자기는 신성한 존재가 아니라 그냥 인간일 뿐이라고 털어놓으려는데, 그딴 소리 발설했다가는 국가의 존립이 흔들리게 된다는 에레혼 고위성직자들의 간곡한 설득에 그만 결심을 접는다. 에레혼의 모든 법률과 도덕체계가 태양의 아들 힉스의 승천 기적사건을 중심으로 이미 견고하게 확립되어 있었던 것. 버트란트 러셀이 《나는 왜 기독교인이 아닌가》라는 짧은 책에서 인용해서 유명해진 힉스의 인생역전 스토리는 타의에 의해 신격화된 주인공이 스스로의 인격을 반납함으로써 맹랑하고 허무한 해피엔딩으로 끝난다.

힉스가 탔던 열기구보다 앞서 중국에서는 등불을 이용한 풍선 날리기가 이미 수천 년 역사를 가지고 있었다고 한다. 또 사람을 태운 열기구는 프랑스의 몽골피에 형제가 처음이었다고 기록되어 있다. 종이 장사를 했던 몽골피에 형제는 어느 날 종이를 태운 연기가 하늘로 무럭무럭 치솟

는 걸 보고 열기구의 영감을 얻었다고 한다.

몽골피에 형제는 1783년 9월 베르사유 궁의 정원에서 루이 16세와 마리 앙투아네트를 귀빈석에 모시고 기구에 수탉, 오리, 양 따위를 실어서 시연을 벌였고, 열기구의 안정성이 검증되자 10월에는 로지에를 탑승시켜 지상 20m까지 띄웠다. 열기구와 연결된 밧줄 길이가 딱 20m여서 그 이상 올라갈 수 없었던 것이다. 로지에는 다음 달 아를랑드 후작과 둘이서 열기구에 올랐는데, 이번에는 아예 밧줄을 풀고 순전히 자유비행으로 무려 910m 고도까지 오르는데 성공한다. 이들에게는 '최초의 하늘 둘레길 등반자' 그리고 '부활한 이카로스'의 별명이 붙는다.

하지만 이보다 2천년 앞서 마케도니아의 알렉산더 대왕도 열기구는 아니지만 기구에 탑승해서 이카로스의 흉내를 낸 적이 있었다. 우리에게는 잘 안 알려진 이 사건은 '알렉산더 로망스'에 기록되어 있다. 일단 '로망스'라는 제목의 의미를 감안하고 읽는 것이 좋겠다.

알렉산더 대왕은 오리엔트를 평정하고 인도까지 진출했는데, 그곳에서 하늘 끝까지 치솟은 높은 산을 발견하고 그 산의 꼭대기까지 올라가보았다고 한다. 하늘이 무엇으로 만들어졌는지 하늘의 구성성분이 궁금했던 대왕은 스승 아리스토텔레스로부터 배운 탐구정신이 발동한다. 알렉산더는 산에서 내려오자마자 곧 목수를 불러 큼직한 새장을 짜게 하고, 그리핀을 여덟 마리 끌고 오게 시킨다. 그리핀은 사자 몸통에 독수리 부리와 날개를 달고 있는 괴물로, 페르시아 태생이지만 인도에 주로 서식하

며, 금덩어리를 주워 둥지를 짓는 것으로 알려졌다. 최근, 고비 사막 등지에서 드물지 않게 발견되는 백악기 공룡 프로토케라톱스의 화석을 보고 금세공으로 유명한 고대 스키티아 장인들이 그리핀을 상상한 게 아닐까 하는 주장이 제기되기도 했는데, 고대에는 태양과 친구 사이로 하늘을 주름잡는 신화 속의 괴수로 보았던 것 같다.

알렉산더 대왕은 세상 구석구석을 깡그리 정복하며 진귀한 짐승들도 닥치는 대로 수집하는 취미를 가지고 있었고, 그리핀도 당연히 그의 컬렉션에 포함되었다. 잡아온 그리핀은 평소에 말을 대신해서 전차 끄는 일을 맡겼다고 한다.

이런 생각이 든다. 그리핀을 만약 알렉산더의 군대에서 사육했으면 훈련 임무, 사료 셔틀, 배설물 처리 그리고 늙고 병든 그리핀을 안락사 시키는 그리핀 전담 관리병과가 분명히 존재했을 것이다. 하지만 더 이상 상세한 정보가 남아 있지 않아서 아쉽다.

목수를 시켜 만들어온 새장은 안락하고 넓어서 알렉산더가 혼자 들어가 앉기에 충분했다. 창과 생고기 그리고 물과 스펀지를 챙긴 알렉산더는 새장 네 귀퉁이에 그리핀 두 마리씩 모두 여덟 마리를 밧줄로 비끌어맸다. 하늘로 날아오를 준비가 완료되었다. 알렉산더가 고깃덩이를 창끝에 찌르고 높이 쳐들자 배고픈 그리핀이 생고기를 보고는 먼저 먹겠다고 허둥대며 날개를 퍼덕이기 시작했다. 그린핀 여덟 마리의 날갯짓 동력으로 알렉산더는 하늘길 개척의 장도에 오를 수 있었다.

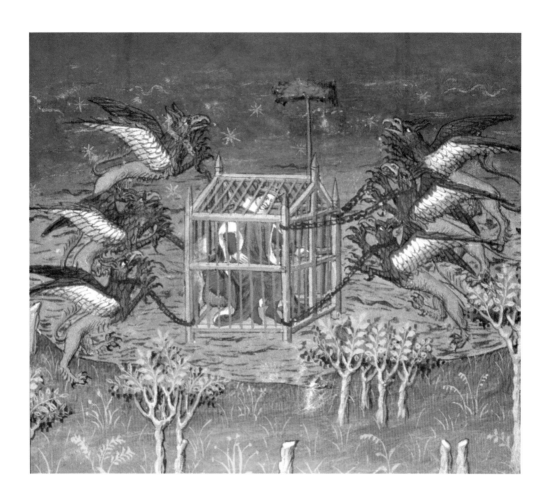

그림 1 〈하늘을 탐사하는 알렉산더 대왕〉
작가 미상, 알렉산더의 진실한 역사, 파리 왕립도서관 수고본, 15세기, 20B XX, f.76v

〈그림 1〉은 꾀쟁이 알렉산더 대왕이 새장 안에서 발아래 대지를 굽어보는 모습을 보여준다. 대왕이 머리에 쓴 왕관에 십자가 장식이 붙어 있어서 생뚱맞다. 왕관에 십자가 장식을 붙인 것은 서로마제국에서는 발렌티니아누스 3세, 동로마제국에서는 유스티니아누스 1세가 처음이라고 알고 있는데, 중세 필사화가는 알렉산더 대왕을 그리스도교로 개종시키고 싶었나 보다.

지상에서 대기하던 부하들의 눈에서 어느새 대왕의 기구가 까만 점으로 변하는가 싶더니 가뭇하게 사라졌다. 알렉산더의 발아래 대지가 울타리를 두른 정원처럼 쪼그라들었고, 대지를 에워싼 바다는 어린 뱀처럼 푸르게 빛났다. 태양에 가까워져 불의 하늘에 이르자 알렉산더는 챙겨둔 스폰지를 적셔서 그리핀의 발이 타지 않도록 물걸레질을 서둘렀다. 하지만 어느새 그리핀의 깃털에서 연기가 모락모락 피어오르는 게 아닌가? 그리핀 날개가 숯이 되려는 찰나, 덜컥 겁이 난 알렉산더는 전능하신 창조주에게 제발 무사귀환을 도와주십사 기도한다. 모든 것을 아시는 창조주가 그의 기도를 듣고 새장과 그리핀을 시원한 구름으로 감싸서 대지에 안전하게 내려놓았음은 물론이다. 착륙한 장소는 군대 주둔지로부터 열흘 거리나 떨어진 곳이었는데, 알렉산더는 엿새 만에 부하들에게 모습을 나타낸다. 기록에는 없지만 그리핀이 다시 알렉산더의 수레를 끌었던 것 같다.

부하들은 "이 세상 대지는 물론 하늘까지 정복하신 알렉산더 대왕이

여, 만수무강하소서!"를 외치며 그의 역사적 업적을 환호하며 칭송했다. 한편 알렉산더는 홀로 고개 숙여 창조주의 한없는 자비와 은총에 재차 감사의 기도를 올렸다는 것이다. 허무무상하고도 맹랑무비한 로망스가 아닐 수 없다.

《알렉산더 로망스》는 어떤 책일까? 처음에 알렉산더 대왕의 궁정 역사가였다가 죽임을 당한 칼리스테네스의 기록이라고 세간에 그릇되게 알려진 후, 시대와 지역을 가리지 않고 한다 하는 글쟁이들의 기발한 상상과 절창한 풍설이 덧붙어서 눈덩이처럼 불어난 모든 관련 문헌들을 통칭해서 부르는 것이 알렉산더 로망스다. 중세 시대에는 문학과 조형예술 분야에서 성서 다음으로 인기를 끌었다는데, 고대 그리스어 기록에 근거한 최초의 라틴어 저작으로는 4세기 초 폴레미우스 판본이 가장 오랜 것이고, 12~13세기에 본격적으로 살집을 키워서 오늘날의 볼륨을 갖추게 된다.

알렉산더의 공중 여행기를 기록한 중세 채식필사화의 주요 근거문헌 가운데 프랑스 역사가 장 보클랭(Jean Vauquelin)이 1460년에 쓴 《알렉산더의 역사》에는 공중편에 이어 수중편이 후속으로 이어진다. 두 번째 그림의 주제이다. (그림 2)

하늘의 비밀을 엿본 알렉산더는 내친 김에 바다까지 정복하기로 결심한다. 바다 밑의 세상의 사정과 바다가 낳은 기적들(괴물들)이 궁금했던 알렉산더는 장인들을 불러서 잠수정을 제작하게 한다. 장 보클랭의 기록이다.

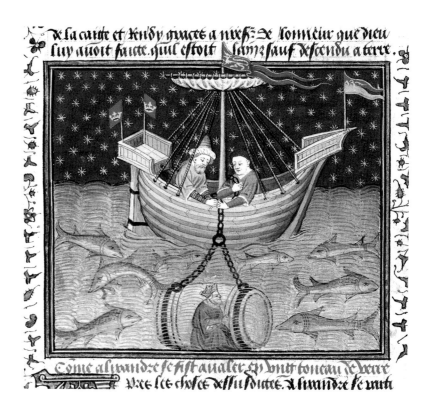

그림 2 〈바다 밑을 탐사하는 알렉산더 대왕〉
작가 미상, 런던 왕립도서관 15E.Ⅵ, f.20v

"알렉산더 대왕은 장인들에게 유리 튜브를 제작하게 했다. 사람이 안에 들어가서 몸을 돌릴 수 있을 만한 크기였고, 재료가 투명해서 바깥을 훤히 내다볼 수 있었다. 위쪽에 단단한 쇠고리를 장착하고 마로 엮은 밧줄을 묶어서 안전을 도모했다. 알렉산더는 등불을 여러 개 준비해서 유리

튜브 안으로 들어간 다음, 물이 새들어오지 않도록 위쪽 입구를 단단히 밀봉했다. 이렇게 배를 타고 바다로 나아가 밧줄로 연결한 유리 튜브를 바다에 입수시켰다."

알렉산더는 바다 밑에서 무엇을 목격했을까? 그가 유리구 안에 들어가서 본 바다 밑 풍경과 생명체에 대한 증언은 알렉산더 자신도 직접 보지 않았더라면 도저히 믿을 수 없었을 것이라고 알렉산더가 스스로 말했다면서 저자 보클랭은 밑밥을 깐다. 보클랭은 독자들의 호기심 레벨을 끌어올리는 방법을 알고 있었던 것 같다.

알렉산더가 본 바에 따르면, 바다 밑바닥에서 물고기들이 네 발 달린 뭍짐승처럼 걸어 다니며 바다 밑에서 자라난 과일나무의 열매를 따먹으면서 놀더라는 것이다. 사람과 똑같이 생긴 남녀 물고기가 두 발로 걸어 다니며 생선을 사냥하는 장면과 더불어 무지막지한 몸통을 가진 고래도 보았으며, 알렉산더가 유리구 안에서 등불을 쑥 들이대자 고래가 놀라서 움찔하더라는 것인데, 또 다른 해저 목격담에 대해서는 알렉산더가 무슨 연유에서인지 입을 꾹 다물고 아무 말도 하지 않았기 때문에 나도 여기서 더 이상 쓸 말이 없다는 어정쩡한 마무리로 보클랭은 글을 마무리한다.

심해 잠수에 대해서는 헤로도토스가 기원전 500년경 페르시아의 크세르크세스에게 고용되었던 스퀼리아스와 그의 딸 퀴아나에 대해서 소개하고 있는데, 잠수시간이 길어야 2분 정도였다고 한다. 본격적인 잠수장

치에 대해서는 레오나르도 다빈치가 내가 발명했노라고 코덱스 아틀란티쿠스의 노트에 자랑스럽게 적고 있다. 일종의 방수장치가 된 잠수정일 것으로 추정된다. 레오나르도는 이 기계장치를 나쁜 사람들이 사용하면 위험한 결과를 초래할 수 있으니 구조를 밝히지 않는 게 좋겠다고 못을 박아두었다. 스케치나 도면이 남아 있지 않고 레오나르도의 머릿속에만 있는 아이디어니까, 있으나마나한 기록이다.

하지만 아리스토텔레스의 문헌으로 분류되는《프로블레마타》32권에 물 대신 공기를 채워서 바다에 가라앉히는 솥 모양 다이빙 벨이 언급되어 있는 것을 보면, 알렉산더가 타고 내려간 유리통 이야기가 어쩌면 사실일 수도 있겠다.

필사화에 그려진 알렉산더는 쇠줄로 묶은 투명 술통에 들어가서 해저탐사를 즐기고 있다. 물고기들은 대왕을 못 알아보고 우왕좌왕하는 모습이다. 무지로부터 탈출하기 위해 생명의 위험을 마다하고 유리통 안에 쪼그리고 앉아서 눈을 반짝이는 알렉산더 대왕의 모습은 중세적 상상의 창문을 통해서 보아도 여전히 우리의 마음을 사로잡는다.

기게스의
투명반지

"

죽느냐 죽이느냐, 죽음과 삶의 기로에 선 기게스에게는 아마 가장 긴 하루였을 것이다. 그날 밤 기게스는 왕비가 그의 손에 쥐어준 단검으로, 왕이 왕비에게 수치를 안겼던 침실의 같은 장소에서, 비열한 계획의 장본인인 칸다울레스를 찌른다.

1996년에 나온 영화 〈잉글리시 페이션트〉는 사막에 관한 영화다. 사막과 능선과 바람의 그림자를 더듬는 카메라는 길고 부드러운 촉수를 뻗어서 권력의 지도나 역사의 국경선을 허용치 않는 대지의 알몸을 굽이굽이 쓰다듬는다. 국가와 인종, 삶과 죽음, 사랑과 불륜, 순간과 영원의 경계를 한 땀씩 지워나가는 감독의 연출력은 가히 천의무봉에 필적하는 것이어서, 영화를 보고 20여 년이 지난 지금도 사막의 모래폭풍과 신음소리처럼 웅웅거리는 프로펠러 소음으로부터 헤어나지 못하고 있다. 영화의 여주인공 캐서린은 영화 초반에 모닥불을 피워놓고 돌아가며 대화를 잇는 장면에서 기게스와 칸다울레스 이야기를 꺼낸다. 닥쳐올 치명적인 사랑의 비극적 결말에 대한 암시를 던진 것이다. 기게스와 칸데울레스는 누굴까? 우리에게는 낯선 이름이다. 하지만 헤로도토스를 밤낮 끼고 다니는 남자 주인공 알마시는 그 의미를 곧바로 알아차렸던 모양이다.

헤로도토스는 기게스가 리디아를 통치하는 칸다울레스 왕의 경호원이었다고 설명한다.《역사》1. 8-13) 세상에서 가장 부유한 왕국을 소유한 칸데울레스 왕은 무엇 하나 남부러울 것이 없었고, 그 가운데 왕비는 그의 가장 소중한 보물이었다. 하지만 왕의 용안이 하루하루 어두워졌다. 왕비가 문제였다. 왕비의 눈부신 아름다움을 딴 데다 자랑하고 싶은데, 혼자서만 감상해야 하는 칸다울레스는 입이 간지러워서 미칠 지경이 된 것이다. 칸데울레스는 심복 기게스를 부른다. 헤로도토스는 칸다울레스 왕이 이렇게 말했다고 썼다.

"내가 자네한테 왕비가 아름답다고 암만 말을 해도 안 믿는 눈치이네만, 하기야 귀로 듣는 것보다 눈으로 보는 편이 확실한 건 사실이지. 이참에 자네가 왕비의 알몸을 직접 감상하도록 하게."

국왕의 망측하고 해괴한 제안에 기게스는 기겁한다.

"주군. 저더러 왕비님의 벗은 몸을, 더군다나 부끄러운 부분까지 보란 말씀인가요? 부디 분부를 거두어주옵소서."

보는 것도 문제지만, 보고 난 다음 제 목이 달아날까 기게스는 소름이 돋는다. 헤로도토스는 기게스가 이렇게 말했다고 썼다.

"여자의 옷이 벗겨지면 동시에 그녀의 존엄성도 함께 벗겨지는 것입니다."(김봉철 역)

기게스의 불안을 눈치 챈 칸다울레스는 이렇게 달랜다.

"걱정 말게. 설마 내가 자네한테 함정을 파겠나? 왕비는 내가 책임지겠네. 침실 문을 슬쩍 열어둘 테니 자네는 그 뒤에 숨어서 보는 걸세. 왕비는 내가 이끄는 대로 침대에 들 텐데, 왕비가 문 옆 의자에 옷을 하나씩 벗어서 올려두는 동안 자네는 맘 놓고 감상하는 거야. 그리고 왕비가 옷을 다 벗고 돌아서서 침대로 올 때 자네는 슬그머니 빠져나가는 거지."

하지만 순조롭게 진행될 줄 알았던 줄거리는 뜻밖의 반전을 맞는다. 숨어서 엿보던 기게스의 기척을 왕비가 알아챈 것이다. 돌아가는 사정을 읽은 왕비는 분노한다. 하지만 아무 일도 없다는 듯 내색을 감춘다. 그러나 감당할 수 없는 모진 수치에 대해 냉혹한 복수를 결심한 왕비는 다음

날 아침 시종을 보내어 기게스를 부른다. 그리고 기게스의 선택을 요구한다. 왕비의 알몸을 탐할 권리는 오직 왕의 것이니, 기게스 스스로 목숨을 끊던지 또는 칸다울레스를 죽이고 그 자리를 대신해서 왕이 되라는 것이었다.

죽느냐 죽이느냐, 죽음과 삶의 기로에 선 기게스에게는 아마 가장 긴 하루였을 것이다. 그날 밤 기게스는 왕비가 그의 손에 쥐어준 단검으로, 왕이 왕비에게 수치를 안겼던 침실의 같은 장소에서, 비열한 계획의 장본인인 칸다울레스를 찌른다. 왕위와 왕비를 찬탈하여 자신의 것으로 만든 것이다. 칸다울레스는 자신의 충복에게 목숨을 잃었다. 타인의 시선을 훔쳐서 대리 관음을 충족시키려는 변태적 욕망에 굴복한 대가였다. 하지만 대가가 너무 컸다. 칸다울레스는 제 목숨 잃고, 왕비 빼앗기고, 왕조까지 헌납한 셈이다. 이로써 리디아의 유구한 역사에서 일찍이 헤라클레스의 후손이 뿌리내린 헤라클리데스 왕조가 영영 끊어지고 그 뒤를 이어 메름나데스 왕조가 출현한 것은 잘 알려진 사실이다.

기게스는 왕비의 도움으로 행운을 거머쥔 남자였다. 남의 알몸 몰래 훔쳐보기의 비루한 범죄가 해피엔딩으로 끝났으니, 불의한 욕망이 도덕을 이긴 것이다. 또는 도덕을 희생시킨 권력이 거꾸로 수치심의 제물이 되었다고 볼 수도 있다. 리디아의 왕위찬탈사건은 19세기 중반 테오필 고티에와 프리드리히 헤벨 등이 문학작품으로 다루면서 유명세를 탔다. 고대 기록으로는 헤로도토스 이외에 리디아의 크산토스가 쓴 기록이 다만

스쿠스의 니콜라오스의 인용을 통해 남아 있다. 기게스 이야기는 철학자 플라톤의 저서 《국가》(359c-360b)에도 나온다. 플라톤의 형 글라우콘이 올바른 삶에 대해 주장을 펴는 대목에서 기게스의 일화가 인용된다.

앞서 크산토스가 남긴 기록에는 기게스가 국왕 아디아테스의 심복으로 나온다. 용맹과 충성심이 남달라서 국왕의 신뢰를 얻은 기게스는 왕비로 옹위될 투도 공주를 모셔오는 임무를 맡는다. 그런데 투도 공주의 미모에 홀린 기게스가 왕의 명령을 어기고 제 욕심을 채우기 위해 공주를 덮치려다 실패한다. 사건의 내막을 전해들은 아디아테스 왕이 기게스를 내버려둘 리 없었다. 하지만 기게스의 대처가 한 발 빨랐다. 궁정 시녀로부터 다급한 정보를 얻은 기게스가 선수를 쳐서 왕을 죽이고 왕위를 차지한 다음, 신탁의 허락을 받고 투도 공주를 아내로 맞는다는 줄거리이다.

한편, 플라톤은 기게스가 국왕에게 소속된 양치기였다고 설명한다. 큰 비와 지진이 난 다음 땅에 갈라진 틈이 생겼는데, 기게스가 땅 밑으로 내려가서 깊은 곳에 묻힌 청동 말을 발견한다. 청동 말의 배를 열고 들여다보니 그 안에 정체 모를 거인의 시체가 누워 있는 게 아닌가! 시체의 손가락에는 금반지가 반짝이고 있었다. 기게스는 거인으로부터 훔친 손가락 반지를 만지작거리다가 신기한 사실을 발견한다. 반지의 보석받침 부분을 손바닥 안쪽으로 향하게 돌리면 사람들의 눈에서 자신을 감출 수 있었던 것이다. 투명반지를 손에 넣은 기게스는 자신의 능력을 나쁜 쪽으로 발휘한다. 왕을 알현하는 사자들 틈에 끼어 왕궁으로 잠입하여 왕비와 통

정하고 또 국왕을 죽인 것이다.

하찮은 신분의 기게스가 왕을 살해하고 왕비를 차지한다는 얼개는 모두 같지만, 투명반지의 마법은 플라톤이 유일하다. 투명반지의 모티프는 플라톤 이후 소설 《투명인간》이나 《반지의 제왕》 등에서 광범위하게 수용되어 대중적 사랑을 받게 된다. 플라톤은 《국가》에서 형 글라우콘의 입을 빌어서, 사람은 흔히 남의 눈을 의식해서 어쩔 수 없이 착하게 사는 경우가 많은데, 타인의 시선이나 체면이나 평판 따위에 신경 쓸 필요가 없다면 과연 올바르고 정의로운 삶을 살겠다는 사람이 얼마나 될까?라는 주장의 근거로 기게스의 투명반지 이야기를 끄집어낸다.(2권, 359b-360d) 기게스의 아버지 이름이 다스킬로스(Daskylos), 그리고 반지가 그리스어로 닥틸리오스(Daktylios)로 비슷하게 발음되니까, 플라톤이 자연스럽게 '기게스의 투명반지'를 연상하게 된 것 같기도 하다.

안트베르펜의 바로크 화가 야콥 요르단스가 그린 〈칸다울레스와 기게스〉(그림 1)에는 왕비의 돌아선 알몸이 적나라하게 노출된다. 헤로도토스의 책이 아직 안트베르펜에서 출간되기 반 세기 쯤 전에 그려진 그림이다. 요르단스가 헤로도토스를 구입해서 읽고 그린 그림이라고는 생각하기 어렵다. 하지만 독일어권에서는 주요 고전들이 정식으로 출간되기 전, 이미 16세기 후반부터 헤로도토스, 플루타르코스, 투키디데스의 몇몇 인용들이 인문학자들에게 널리 알려져 있었다. 칸다울레스 기게스 일화도 그 가운데 하나였다. 안트베르펜에 소재한 로마니스트 회를 주도하며 인

그림 1 야콥 요르단스 〈칸다울레스와 기게스〉
193×157cm, 1646년, 스톡홀름 국립미술관

문학과 고전학에 두루 해박했던 거장 루벤스의 으뜸 제자였던 요르단스
로서는 '칸다울레스와 기게스'나 '크로이소스와 솔론' 같은 헤로도토스의
주제들을 스승으로부터 익히 들어서 알고 있었을 것이다.

〈그림 1〉 속 왕비는 왕조의 교체를 초래하게 될 엉덩이를 보란 듯이
내밀며 우리에게 역사의 막중한 교훈을 일깨운다. 위력적인 엉덩이가 그
림의 주인공이 되어서 푸짐한 셀룰라이트의 향연과 알량한 도덕의 저울
앞에서 앉지도 서지도 못한 엉거주춤한 자세를 취한 '기게스의 딜레마'를
우리의 숙제로 제시한다. 그림 오른쪽의 휘장 뒤에 숨은 늙은 왕 칸다울
레스 왕과 젊은 기게스는 요르단스의 그림에서 노상 그런 것처럼 화가의
장인과 요르단스 자신의 초상이다. 의자에 정좌한 강아지 혓바닥이 날름
거리고, 마른 침을 삼키는 기게스의 목젖이 연신 꿈틀댄다.

요르단스는 왕비의 알몸을 고대 비너스의 누드 조형에서 가지고 왔
다. 다양한 비너스 가운데 '아름다운 엉덩이를 가진 비너스', 곧 칼리피고
스 유형이 요르단스에게 도상적 모범을 제시한 것으로 보인다.

〈칼리피고스의 비너스〉(그림 2)는 정확한 연도는 알려져 있지 않지만
16세기에 로마에서 발굴된 대리석 작품이다. 발굴 후 얼마가 지난 뒤,
1594년 파르네세 가문이 사들여서 소장하다가 1786년 나폴리로 옮겨져
서 지금 그곳 국립고고학박물관에 전시되어 있다. 대리석 입상의 과감한
자세로 미루어 보아, 원작은 청동이었던 것으로 추정한다. 근대 조형예술
에서 가장 많이 언급된 고대 조각 가운데 하나인 〈칼리피고스의 비너스〉

그림 2 〈칼리피고스의 비너스〉
작가 미상, 160cm, 서기 2세기, 나폴리 국립고고학박물관

는 로마 파르네세 저택에서부터 루벤스를 경유해서 그의 제자들에게 전해진다. 화가 요르단스가 전설적인 아름다움을 소유한 리디아의 왕비를 그리면서 칼리피고스의 비너스를 조형의 본보기로 삼는데 주저하지 않았다.

〈칼리피고스의 비너스〉는 뒤를 돌아보며 옷을 들추고 있다. 그 바람에 가슴, 어깨, 아랫배, 허벅지, 엉덩이의 맨살이 드러났다. 아낌없이 보여주면서도 오직 제 엉덩이만 쳐다볼 뿐, 비너스는 감상자의 시선 따위에 전혀 아랑곳하지 않는다. 비너스가 이처럼 자기 엉덩이를 자랑하게 된 사연이 무엇인지 궁금하다.

고대 문헌 가운데 서기 200년경에 활동한 나우크라티스의 아테나이우스가 쓴 《식자들의 식탁》(Deipnosophistai 12.554 c-e)과 같은 시기 알렉산드리아의 클레멘스가 쓴 《그리스인들에 주는 훈계》(Protrepticus 2.39.2)에 엉덩이를 자랑하는 비너스 이야기가 소개되어 있다. 두 책의 줄거리를 털어서 취합하면 이렇다.

옛날 옛적 시라쿠사 인근 시골 마을에 뒤태가 빼어난 두 자매가 살았단다. 맨날 제 것이 더 낫다고 다투던 자매는 길 가던 나그네를 붙들어 세우고 은밀한 엉덩이 대회의 심사를 맡겼다는 것이다. 오른쪽 왼쪽 각 두 짝의 처녀 엉덩이를 나란히 비교하며 우열을 꼼꼼이 따지던 나그네는 결국 언니에게 높은 점수를 주었다. 그리고 집에 와서 그 일을 아우에게 털어놓는다. 호기심이 동한 나그네의 아우가 자매를 찾았다. 그리고 이번에

는 동생 엉덩이에 더 큰 점수를 주었다는 것이다. 자매의 다툼이 형제의 싸움으로 번졌다. 이때 재력이 남달랐던 이들의 부친이 아름다운 엉덩이를 소유한 며느리를 쌍으로 들이기로 결심한다. 그래서 이미 진행 중이던 혼사를 무르고 아들 둘을 그들 소원대로 장가보냈다는 내용이다. 겹경사를 축하하며 마을 사람들이 자매에게 붙여준 별명은 '칼리푸고이', 곧 '아름다운 엉덩이'였단다. 엉덩이 잘 타고난 덕분에 행복한 결혼생활을 영위하던 칼리푸고이 자매에게 때마침 인근 시라쿠사에 비너스 신전을 짓는다는 소문이 들렸다. 자매는 사랑의 신 비너스에게 감사를 드리기 위해 신전에 봉헌할 비너스 신상의 엉덩이 모델을 섰고, 마침내 불후의 명작 〈칼리피고스의 비너스〉가 탄생했다. 시라쿠사 비너스 신전을 참배하기 위래 몰려온 순례자들은 언니 엉덩이와 동생 엉덩이에다 비너스 엉덩이까지 일타삼피의 호사를 누렸고, 예상을 뛰어넘는 관광객 러시에 시라쿠사 시의 재정이 크게 윤택해졌다는 뒷이야기가 전해진다.

화가 요르단스가 그린 왕비의 알몸을 좌우로 뒤집으면 〈칼리피고스의 비너스〉와 거짓말처럼 일치한다. 그림 오른쪽에 칸다울레스와 기게스를 배치했기 때문에 요르단스는 대리석 원작의 자세를 뒤집을 수밖에 없었을 것이다. 왕비의 엉덩이 살집과 인체비례를 보면, 고대 조각을 직접 보고 관찰한 것이 아니라 실물 모델을 세워놓고 그린 것이 분명하다. 모델에게 고대 조각의 자세를 취하게 한 것이다. 이런 작업방식은 바로크 시대와 고전주의 시대 화가들에게 드문 것이 아니었다.

요르단스는 스승 루벤스로부터 고대 조형의 중요성을 배웠다. 루벤스는 짧은 에세이 「고대조각 모방론」에서 회화가 본받아야 할 조각에 대해서 설명하면서, 화가들이 현대인의 인체보다 고대 조각을 아름다움의 전범으로 삼아야 하는 이유를 이렇게 설명한다.

"인간이 창조된 이후 시간이 흐르면서 인류는 나태와 병고와 죄악으로 인해 쇠락해졌기 때문에, 가능하면 창조의 시점에서 멀지 않은 고대 영웅들과 거인족의 시대에 제작된 조각들을 연구함으로써 완전한 인간의 표상에 접근할 수 있다."

사티로스와
농부

"

사티로스는 어리둥절했다. 아까는 언 손을 녹이려고 더운 입김을 불었는데, 이번에는 뜨거운 죽을 식히려고 찬 입김을 분단 말인가? 뭔가 앞뒤가 맞지 않는다! 한 입에서 더운 바람과 찬바람이 다 나오다니!

추운 겨울, 농부가 손바닥에 입을 대고 입김을 불고 있었다. 그 광경을 숨어서 보고 있던 사티로스가 풀숲에서 튀어나왔다. 사티로스는 염소 다리에 사람의 윗몸을 가진 반인반수의 괴물이다. 털북숭이 다리에 갈라진 발굽이 달렸고, 염소 귀에 이마 뿔까지 돋은 놈이다. 궁금증을 못 참는 사티로스가 다짜고짜 농부에게 물었다. 농부는 왜 제 손바닥에 입김을 부는지. 사티로스의 동그란 눈을 바라보며 농부는 이렇게 대답했다.

"언 손 녹이려고. 추우니까."

사티로스는 탄복했다. 농부가 대답을 척척 하는 게 썩 마음에 들었다. 사티로스와 농부는 처음 만난 사이지만 곧 서로 의기투합한다. 농부는 친구가 된 사티로스를 집으로 초대한다. 이른 아침부터 밭일을 하느라 추위에 몸이 바짝 언 남편을 위해 농부 아내는 아침 끼니를 낸다. 펄펄 끓인 죽이다. 농부는 김이 피어오르는 죽을 한 술 떴다. 그리고 나무 숟가락에 입을 가까이 대고 입김을 분다. 훌훌 마셨다가는 입천장이 익을 테니까. 사티로스는 또 궁금해졌다. 농부가 죽에다 입김을 부는 까닭을 물어보니 이런 대답이 나왔다.

"죽을 식히려고. 뜨거우니까."

사티로스는 어리둥절했다. 아까는 언 손을 녹이려고 더운 입김을 불었는데, 이번에는 뜨거운 죽을 식히려고 찬 입김을 분단 말인가? 뭔가 앞뒤가 맞지 않는다! 한 입에서 더운 바람과 찬바람이 다 나오다니! 사티로스는 농부에게 실망했다. 그리고 분노했다. 사티로스는 그 자리에서 절

교를 선언하고 의자를 박차고 나간다. 여기까지가 「사티로스와 농부」라는 제목으로 알려진 우화의 줄거리이다. 비슷한 교훈이 르네상스 시대 로테르담의 인문학자 에라스뮈스의 책 《우신예찬》에 실려 있다. 에라스뮈스는 이렇게 설명한다.

"흉중에 품은 마음은 얼굴 표정으로 드러나기 마련이다. 하지만 똑똑하다는 자들은 두 개의 혓바닥을 가지고, 때로 진실을 말하거나 때로 상황을 살펴가며 말을 지어낸다. 검은 것을 희게 만들고, 같은 입으로 찬 입김과 더운 입김을 불고, 속셈은 꽁꽁 숨겨두면서 겉으로는 딴청을 부리곤 한다."

여기서 "같은 입으로 찬 입김과 더운 입김을 분다."는 표현은 에라스뮈스가 천년 쯤 앞서 서기 400년경 라틴 풍자시인 아비아누스가 쓴 《우화집》에서 빌려온 것이다. 아비아누스는 비슷한 이야기를 '사티로스와 어떤 남자'로 설명하고 있다. 내용은 이렇다.

사티로스가 어떤 남자와 친구가 되기로 계약을 맺고 추운 날 함께 음식점에 들어간다. 하지만 한 입으로 두 가지 다른 입김을 부는 사내를 보고는 그의 이중적인 행태에 크게 실망해서 조금 전 맺었던 우정의 계약을 파기하고 떠난다는 줄거리이다.

찬 입김과 더운 입김의 우화는 기원이 언제일까? 시인 아비아누스가

우화를 처음 지어낸 것은 아니었다. 다시 그로부터 1,000년 전, 그러니까 기원전 600년경 그리스 우화작가 이솝(아이소포스)의 《우화집》에 거의 비슷한 이야기가 등장한다. 이솝의 원작에는 '사티로스와 나그네'가 등장인물이다. 그런데 이번에는 주객의 역할이 거꾸로다. 이솝은 겨울밤 어두운 숲속에서 길을 잃고 헤매는 나그네를 사티로스가 자기 거처로 초대해서 따끈한 죽을 대접한다고 설명한다. 사건이 일어나는 배경공간이 농부의 집이 아니라 사티로스의 거처라는 점에서 다른 작가들과 구분된다.

계보를 따지면 이솝이 찬 입김과 더운 입김의 우화를 처음 소개한 것으로 보인다. 미술에서는 17세기 북유럽 화가 야콥 요르단스가 우화를 자주 다루었다. 요르단스는 플랑드르 바로크의 거장 루벤스가 운영하던 안트베르펜 공방의 뛰어난 제자였고, 루벤스 사후 안트베르펜 화파의 큰 산맥을 이룬 작가다. 요르단스는 특별히 이 우화를 좋아했던지, 알려진 작품으로 유화가 넉 점, 그리고 판화까지 치면 열 점 넘게 그렸다.

한편, 이솝과 아비아누스에 이어서 프랑스 우화작가 라퐁텐도 찬 입김과 더운 입김 이야기를 다루었다. 라퐁텐은 제법 상세하게 우화를 설명한다. 여기서는 길 잃은 나그네가 주인공이다. 찬비를 맞고 떨며 숲을 배회하던 나그네가 염치 불구하고 사티로스 가족들이 살고 있는 동굴에 들어오는 것으로 이야기가 시작된다. 라퐁텐은 고대 우화의 내용을 살짝 바꾸고 살을 두툼하게 붙여서 읽는 재미가 꽤 난다.

그렇다면 화가 야콥 요르단스는 이솝, 아비아누스, 라퐁텐, 세 명의

저자 가운데 어느 책을 읽고 그림을 그렸을까? 일단 라퐁텐 《우화집》은 제외된다. 라퐁텐은 1694년에 출간되었으니까 70여 년 앞서 제작된 요르단스 작품과는 상관이 없다. 미래에 출간될 책을 미리 읽을 수는 없었을 테니까.

그림을 살펴보자. 야콥 요르단스의 그림에서는 사건의 배경이 농부의 집이다. 라퐁텐은 작품의 탄생시점과 어긋나기 때문에 탈락되었지만, 이솝과 아비아누스의 우화에도 농부의 집은 언급되지 않는다. 그렇다면 이 부분은 화가의 상상력 또는 오해에서 비롯된 창작으로 봐야 할까?

요르단스는 아마도 요스트 판 데 폰델이 펴낸 《동물우화집》을 참고로 한 것 같다. 폰델은 가톨릭 시인이자 극작가로 활동한 인물인데, 1617년에 출간된 그의 《동물우화집》에도 찬 입김과 더운 입김 이야기가 실려 있다. 하지만 이 책에서는 이솝 우화와 주인공 역할이 바뀐 것이 특징이다. 추운 겨울에 일어난 일이었다. 죽어가는 사티로스를 농부가 발견하고 자기 집으로 데리고 오는 내용이다. 하지만 사티로스는 찬 입김과 더운 입김을 한 입으로 부는 농부를 보고 혹시 농부가 사악한 마법을 부리는 게 아닐까 생각하고, 두려운 마음이 들어서 줄행랑을 치는 것으로 되어 있다. 폰델 우화의 말미에는 이런 교훈이 덧붙는다.

"현자는 모름지기 한 손에 물을 다른 한 손에 불을 든 자에게 사랑과 호의로 대함으로써 사악한 마법으로부터 자신을 지킨다고 한다."

요르단스가 그린 뮌헨 그림(그림1)을 보면 주인공 농부와 사티로스가 전면에 배치되어서 화면의 등장인물 가운데 가장 눈에 잘 띈다. 농부의 아내와 아이 그리고 할머니가 줄거리를 거든다. 개와 닭도 우정 출연했다. 이 그림에서 결정적인 순간은 농부가 찬 입김으로 죽을 식히자 사티로스가 격분해서 의자를 박차고 일어나는 장면이다.

한편 브뤼셀 그림(그림 2)은 뮌헨 그림과 조금 다르다. 늙은 사티로스가 농부에게 교훈을 설파하고, 극중 인물들은 모두 사티로스에게 집중하고 있다. 등장인물이 모두 사티로스의 말을 경청하고 있다. 사티로스는 농부의 앞뒤 안 맞는 행동에 대해 즉각적인 감정 반응을 보이는 대신 교훈을 훈계하는 현자의 역할을 맡고 있다. 뮌헨과 브뤼셀의 두 그림을 천천히 뜯어보면 농부와 아내 그리고 아기의 얼굴이 신기할 정도로 닮아 있다. 학계에서는 그림 속의 세 인물이 화가 야콥 요르단스와 그의 아내 엘리사베트 판 노르트 그리고 그들 사이에 난 어린 딸이라고 보고 있다. 공감이 가는 주장이다.

그런데 브뤼셀 그림에서 사티로스가 갑자기 늙은 현자로 변신한 이유는 뭘까? 늙고 현명한 사티로스라면 실레노스가 떠오른다. 안트베르펜의 인문학자들과 깊이 교류했던 요르단스는 그림 속 사티로스에게 고대의 역사적인 인물을 덮어씌운 것이 아닐까? 실레노스는 디오니소스의 스승이자 현자의 철학을 전수한 인물로 알려져 있다. "인간에게 최고의 행복은 태어나지 않는 것이며, 태어났다면 서둘러 죽는 것이 최선."이라는

그림 1 야콥 요르단스 〈사티로스와 농부〉
1620년, 194.5×203.5cm, 뮌헨 고전회화관

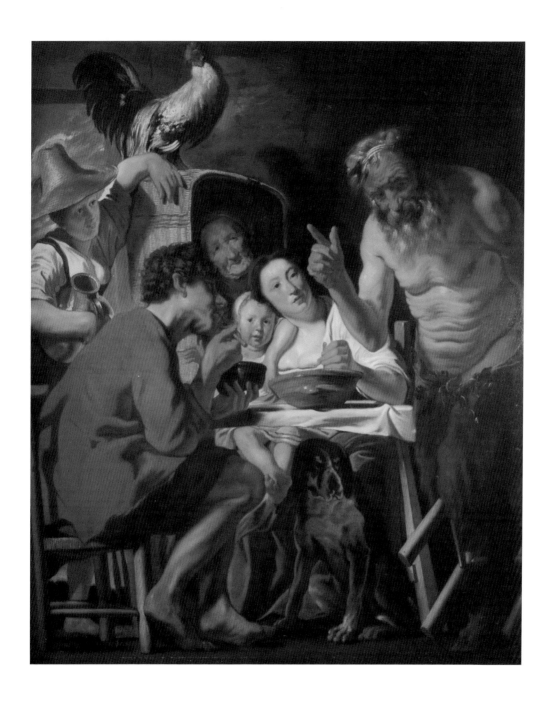

야콥 요르단스 〈사티로스와 농부〉 그림 2
1620년경, 188.5×168cm, 브뤼셀 조형예술박물관

현자의 철학은 지금 들어도 뭔가 의미심장하다.

또 플라톤이 알키비아데스의 입을 빌어서 소크라테스를 실레노스와 비교했던 일도 연상된다. 알키비아데스는 공들여 만든 나무 상자를 비유로 드는데, 상자 바깥에는 사티로스 형상이 새겨져 있지만 안에는 신상이 보관되어 있다는 것이다.(연회 215 a. b) 못 생겼다는 이유로 종종 실레노스라고 놀림을 받는 스승 소크라테스를 빗댄 것인데, 추한 외모가 신성한 영혼을 담고 있는 사례로 나무 공예작품을 언급한 대목이다.

그렇다면 요르단스는 늙은 현자 사티로스를 철학자 소크라테스로 표현한 것일까? 물론 가능성이 없지는 않다. 일단 소크라테스의 두상은 너무나 유명해서 고대의 초상 조각으로도 꽤 남아 있다. 또 판화로도 엄청나게 제작되어 유럽 전역에 유포되었다. 그러니 북유럽 인문주의 세례를 듬뿍 받은 야콥 요르단스가 소크라테스의 생김새를 몰랐다고 보기는 어렵다. 지금도 곳곳에 남아 있는 소크라테스의 대리석 두상들은 하나같이 납작한 빈대 코에다 시원하게 벗겨진 대머리 그리고 동글납작한 얼굴에 광대뼈가 툭 불거져서 한 번 보면 결코 잊을 수 없는 인상을 준다. 하지만 요르단스 그림 속의 현자−사티로스는 대머리도 아닐 뿐더러 고대에 제작된 소크라테스 두상과 비교해도 조형적으로 거의 일치하는 구석이 거의 없다.

소크라테스가 아니라면? 여기서 우리는 추한 외모를 가진 빛나는 영혼들 가운데 철학자 소크라테스에 비길 만한 또 한 명의 고대 그리스의

현자를 기억한다. 바로 사모스 출신의 이솝이다.

원래 고대의 3대 추남이라고 하면, 소크라테스와 이솝 그리고 테르시테스까지 꼽는 것이 일반적이다. 호메로스의 서사시《일리아스》에 등장하는 테르시테스는 못난 데다 성격까지 더러워서 남의 약점을 잡아서 조롱하기 좋아하고 사사건건 깐죽거리며 참견을 일삼았다고 한다. 결국 그리스의 영웅 아킬레우스를 놀려먹다가 한 주먹에 얼굴이 박살나서 거꾸러져 죽는다. 하지만 못난이 삼총사 가운데 테르시테스는 현자 이미지와는 상관없으니 여기서는 제외.

한편, 이솝은 에라스뮈스가 1515년《실레니 알키비아디스》에서 작성한 추한 현자들의 목록에도 등장한다. 그리고 그보다 앞서 13세기 콘스탄티노플의 작가 막시무스 플라누데스의 서술에도 적나라하게 묘사되어 있는데, 그에 따르면 이솝은 안짱다리 올챙이배의 난장이에다 사팔뜨기 들창코에 입꼬리가 처진 흉물스런 외모였다고 한다. 실제로 근대 동판화에서 이솝은 예외 없이 꼴사납고 민망스런 외모를 가지고 있다. 화가 요르단스는 철학자 소크라테스 대신에 우화의 원작자 이솝에게 사티로스의 배역을 맡기고 싶었을 수도 있다. 문학 텍스트와 달리 그림 해석은 보는 사람마다 달라서 학자들도 의견이 엇갈리고 있다.

입김을 불어서 언 손을 녹이고 또 뜨거운 죽을 식히는 건 자연스러운 일이다. 적어도 인간에게는 당연한 행동이다. 그런데 왜 사티로스는 이런 행동에 대해서 분노하고 또 절교를 선언했을까?

그것은 사티로스의 잣대로 판단했기 때문이다. 사티로스는 태생적으로 이율배반적 존재다. 인간과 짐승이 반씩 섞인 반인반수의 이중적 존재인 사티로스는 농부의 상반된 행동이 자신의 치부를 겨냥한다고 오해했을 수도 있을 것 같다. 뮌헨 그림에서 젊은 사티로스는 자리에서 일어나는 순간 무언가를 깨닫는 표정이다. 농부의 입김, 곧 그의 이중적 행동이 사티로스의 존재론적 각성을 촉발한 것일까? 그림 속 농부의 젊은 아내는 그림 밖 감상자와 눈을 맞추면서 우리의 동의를 구한다.

화가 요르단스는 같은 우화를 되풀이해서 그렸다. 열 점도 넘는 작품을 통해 같은 주제의 작품이 던지는 미묘한 해석의 변주를 지치지도 않고 실험했다. 옛 우화의 어떤 속뜻이 요르단스를 매혹시켰을까?

요르단스는 그 당시 많은 인문학자와 화가들이 그랬던 것처럼 저지국가에 휘몰아쳤던 종교적 대립과 갈등의 회오리바람에서 자유롭지 못했다. 그는 원래 가톨릭이었으나, 루터파인 스승의 딸과 결혼했다. 스승 루벤스의 경우, 부친은 개신교이고 모친은 가톨릭이었던 것과도 비슷하다. 요르단스는 결혼 후에는 또 가톨릭을 버리고 칼뱅주의에 기울어서 그쪽 입맛에 맞는 종교화 작업을 맡았다. 하지만 칼뱅주의자들이 배격했던 고대 신화 주제의 그림도 드물지 않게 그렸던 까닭에 크고 작은 갈등이 불거지기도 했다. 17세기 초 안트베르펜은 서로 다른 종교적 입장들이 패거리를 나누어 상대 진영을 적대시하는 분위기였기 때문이다.

사티로스는 한 몸이자 두 개의 정체를 가지고 있는 종교를 빗댄 것이

아닐까? 또는 가톨릭과 프로테스탄트 두 개의 얼굴이 달라붙어서 동거하는 안트베르펜의 시대적 자화상일 수도 있겠다.

요르단스는 〈사티로스와 농부〉 연작을 그리면서 항상 그림 속 농부에게 자신의 얼굴을 그려 넣었다. 논리를 다소 비약해서 이렇게도 생각해볼 수 있겠다. 하나의 입으로 더운 입김과 찬 입김을 부는 것을 허용하지 않는 종교적 순결성이 교회의 역할이라면, 사티로스에게 인간의 다양한 본질을 주장하는 그림 속 농부는 제도의 억압에도 불구하고 독립적인 자유의지를 천명하는 예술의 역할이 된다. 유일의 가치가, 설령 그것이 교회의 명령이라 하더라도 화가의 영혼까지 획일화시킬 수 없었던 테니까. 이처럼 그림의 창문을 통해 상상의 자유를 누리는 것도 미술을 사랑하는 감상자의 권리라고 말하고 싶다.

연인의 그림자에서
탄생한 회화예술

"

주인공이 홀로 늦은 밤 테라스에
앉아 쉬고 있는데, 방안 등불이
건너편 벽에 만들어 낸 그림자가
자기 흉내를 내는 게 아닌가! 그
기묘한 그림자는 주인공이 잠든
틈에 도망치고, 다음날 새로운 그
림자가 발끝에서 자라난다.

'그림자'(Skyggen)는 1847년 출간된 안데르센 동화집의 한 토막이다. 이야기는 북유럽 출신 어떤 학자가 아프리카 여행에서 겪은 해괴한 사건을 다룬다. 전개는 이렇다.

주인공이 홀로 늦은 밤 테라스에 앉아 쉬고 있는데, 방안 등불이 건너편 벽에 만들어낸 그림자가 자기 흉내를 내는 게 아닌가! 그 기묘한 그림자는 주인공이 잠든 틈에 도망치고, 다음날 새로운 그림자가 발끝에서 자라난다. 그런데 도망쳤던 옛날 그림자가 몇 해 뒤 다시 나타나면서 일이 꼬이기 시작한다. 그림자는 그 동안 사람 꼴을 다 갖추었는데, 주인공 학자에게 공연한 누명을 씌워 감옥에 갇히게 하고 자기가 되레 주인 행세를 하며 학자의 연인이었던 공주를 가로챈다. 결국 진짜는 감옥에서 죽고, 짝퉁이 공주와 결혼에 성공하는 것으로 이야기가 끝난다. 말하자면 진실과 거짓, 선과 악의 대결에서 나쁜 쪽이 최후의 승리를 차지한 셈인데, 어쩐지 동심에 호소하는 동화와 안 어울리는 결말이다. 안데르센은 이야기 초반에 건너편 벽면에 비친 그림자가 주인의 움직임과 행동을 흉내 내는 장면을 꽤 실감나게 그리고 있다.

안데르센의 그림자 동화보다 한 세대 정도 앞서서 악마에게 그림자를 팔아먹은 사나이 이야기도 소설로 나왔다. 아델베르트 폰 샤미소가 1813년에 쓴 《페터 슐레밀의 이상한 이야기》라는 책이다. 저자 샤미소는 나폴레옹이 권력을 잡자 독일로 망명 온 프랑스 귀족으로, 소설의 전개와 결말 군데군데 자전적 요소가 들어가 있다. 소설 주인공 페터 슐레

그림 1 아델베르트 폰 샤미소의 책 《페터 슐레밀의 이상한 이야기》에 실린 삽화, 1835년

밀은 가난에 쪼들리다 어느 날 악마와 만나서 거래를 하게 된다. 금이 무한정 쏟아져 나오는 자루를 받는 대가로 악마에게 제 그림자를 팔아넘기로 한 것이다. 그러던 중 우연히 아름다운 처녀 미나를 만나 사랑에 빠지는데, 예비 장인이 "자네 그림자만 되찾아오면 이 결혼을 승낙함세."라고 조건을 걸자, 고심 끝에 악마를 다시 찾아가서 흥정을 한다. 하지만 악마가 슐레밀의 그림자를 돌려줄 테니 그 대신 그의 영혼을 내놓으라는 조건을 걸자 절망에 빠지고 만다. 어쩔까 번민하던 슐레밀은 우연히 교회 벼룩시장을 기웃거리다 낡은 장화를 한 켤레 구입하는데, 그 물건이 한 걸음에 7마일씩 뗀다는 전설 속의 7마일장화(Siebenmeilenstiefel)였다. 이로써 슐레밀은 악마의 손아귀로부터 성공적으로 벗어나게 된다. 주인공은 순탄하게 나이 먹고 늙어서 식물학 연구에 전념하며 베를린 대학의 학문적 앙양에 힘쓴다는 해피엔딩으로 마무리되는데, 이 부분은 프랑스 출신 망명 귀족인 저자 샤미소의 자전적 삶과 겹친다. 한참 잘 나가던 판타지 문학이 신비감을 털어내고 현실과 극적으로 타협하는 순간 책을 끝까지 읽은 독자들은 약간의 배신감을 느끼게 되는데, 프랑스 사람이 독일에 와서 쓴 책이라서 그런 건가 싶기도 하다.

　　그림자는 미술에서도 중요한 모티프다. 그림자의 조형 또는 실존적 의미와 상징과 관련해 무궁무진한 이야기들이 남아 있는데, 가령, 서기 1세기 로마제국의 나폴리 함대 사령관을 지낸 역임한 플리니우스의 기록에는 회화예술이 그림자로부터 나왔다는 내용이 실려 있다. (《박물지》 제 35권 XLIII, 151)

그림 2 장 라우 〈회화의 기원〉
 1714~17년, 114×86cm, 개인소장

"회화에 대해서는 충분히, 아니 지나칠 정도로 많이 다루었다, 그래서 여기까지에 덧붙여 조각에 대해 한두 가지 다루는 것이 좋을 듯하다. 흙을 재료로 해서 작품을 만들어 낸 것은 시퀴온 태생으로 코린토스에서 활동한 부타데스가 처음인데, 그는 흙을 가지고 사람 얼굴처럼 생긴 것을 제작했다. 여기에는 딸자식의 도움이 있었다. 부타데스의 딸은 젊은 청년을 사랑했는데, 청년은 타지로 떠나기로 되어 있었다. 딸은 램프를 비추어 벽에 드리운 청년의 얼굴 그림자에 윤곽선을 그렸다.(umbram ex facie eius ad lucernam in pariete lineis circumscripsit) 그러자 부타데스는 윤곽선 안에 젖은 흙을 다져서 채우고 모상을 제작한 다음 다른 도기 작품들과 함께 가마에 구워서 전시했다. 이 작품은 뭄미우스가 코린토스를 파괴할 때까지 그곳 님파이온에 보존되어 있었다고 한다."

아주 짧은 토막글이지만 여기에 함축된 내용의 파괴력은 가히 위력적이다. 많은 고고학자와 미술사학자들은 이 내용이 고대 그리스와 로마인들이 믿었던 초상조각의 기원, 소묘의 기원 또는 회화의 기원을 언급하고 있다고 본다.

하지만 사랑하는 연인들이 회화의 탄생과 무슨 상관일까? 플리니우스의 기록을 시각적으로 재구성해보자.

내일이면 이별이다. 야속한 밤은 자꾸 깊어가고, 사랑하는 연인을 떠나보내야 하는 처녀의 마음은 등잔 심지처럼 안타까움으로 타들어간다.

그때였을 것이다. 재현의 기적을 통해서 연인의 그림자를 붙들어두려는 기발한 착상이 떠오른 것은! 올리브 등잔 심지를 돋우고, 벽에 기대선 한 사내의 그림자를 어루만지며, 그 경계를 새기는 처녀의 모습은 상상만으로 우리를 감동시킨다. 등잔불이 바람에 흔들리고, 처녀의 손도 흔들린다. 윤곽선 그림, 다시 말해 소묘예술(disegno)이 탄생하는 순간이다.

장 라우의 그림에서는 충실한 모방을 뜻하는 개가 한 마리 등장하고, 바닥에 내팽개쳐진 활과 화살통이 눈에 띈다. 횃불을 든 날개 달린 꼬마는 결혼의 신 휘멘(Υμήν)이다. 조형미술에서는 활을 들고 있으면 사랑의 신 에로스, 횃불을 들고 있으면 결혼의 신 휘멘으로 읽는다. 청춘남녀는 아마 오늘밤 서로에게 지금까지 몰랐던 것을 속속들이 가르쳐줄 것 같다.

동화나 소설에서 그림자는 흔히 악령이나 영혼 또는 제2의 자아 알테르 에고(Alter ego) 등으로 해석된다. 그러나 플리니우스의 기록은 여기서 조금 더 생각할 여지가 있다. 연인의 실체에 대한 기억을 그림자 윤곽으로 새겨서 기록하는 처녀의 행위를 들여다보자. 고대 그리스어 그라페인(γράφειν)은 '그린다'라는 뜻과 '적는다'라는 뜻을 동시에 가지고 있다. 글과 그림이 구분되기 이전의 상형문자 시대를 연상케 한다. 윤곽을 그려서 형태를 정의하고 그림자의 흔적을 벽에 기록하는 처녀는 고대 그리스 특유의 미적 모방과 조형 욕구를 보여주는 사례로 자리매김할 만하다.

벽면에 투사된 진실을 베끼는 방법은 어떤 식으로 진행되었을까? 플리니우스는 처녀가 청년의 얼굴 윤곽선을 그렸다고 기록하고 있다. 아마

요세프 브누아 쉬베 〈소묘의 기원〉　그림 3
1791년, 267×132cm, 그뢰닝엔미술관, 브뤼헤

인물의 초상적 특징을 얻기 위해서 정면이 아니라 옆얼굴을 잘라내는 것이 더 효과적이었을 것이다. 윤곽선은 크게 외부 윤곽선과 내부 윤곽선이 있는데, 여기서는 그림자 그림이니까 외부 윤곽선이다.

플리니우스는 주인공 처녀와 총각의 이름을 알려주지 않는다. 그러나 후대 기록에는 처녀 이름을 '부타디네' 또는 '디부타데'라고 부르고 있다. '부타데스의 딸'이라는 의미다. 처녀의 아버지 부타데스는 흙을 빚어 굽는 도공이었다고 한다. 고대 그리스의 도공들은 노상 흙을 주무르고, 매캐한 연기와 숯 검댕이 날리는 열악한 환경에서 작업했고, 수입도 변변치 않았다. 그러니 굽다가 망쳐서 깨트린 도기 조각들이 집 안팎에 흔히 널려 있었을 테고, 부타디네는 굴러다니는 도기 조각을 집어서 그림자 윤곽선을 새기는 도구로 사용했을 개연성이 높다.

부타디네가 벽에 선을 그은 다음에 붓으로 채색까지 했다면 회화의 발명자로 이름을 올렸겠지만, 윤곽선만 그렸다니까 부타디네는 '소묘의 발명자'가 된다. 그러나 소묘가 회화의 아버지라는 후대의 인식에 따라 부타디네를 '회화의 발명자'로 부르기도 한다. 엄격하게 보면, 옆으로 돌린 얼굴 윤곽만 그렸으니까 '초상 소묘의 발명자'라고 해야 할 것 같다.

다음 날 아버지 부타데스는 벽에 새겨진 희미한 윤곽선을 발견한다. 젊은 남자의 옆얼굴이었다. 딸의 애달픈 심정을 위로하고 싶었던지 아버지 부타데스는 딸이 그린 윤곽선 안에다 흙을 다져 넣는다. 그리고 잘 마른 뒤에 떼어서 미리 빚어둔 다른 그릇과 항아리와 함께 가마에 넣어서

구웠다고 한다. 이로써 아버지 부타데스는 '초상 조각의 발명자'로 이름을 올리게 된다. 점토로 성형한 측면 시점의 초상조각이었을 테니, 그리스 비극이나 소극에 등장하는 정면 시점의 테라코타 가면과는 다른 장르라고 할 수 있다.

부타데스의 초상 조각은 미학적 관점에서 두 가지 의미를 갖는다. 첫째는 추상 기호 또는 이미지에 불과했던 윤곽선에 두께와 무게의 실물감을 보태서 하나의 형상을 지었다는 점, 그리고 둘째는 그의 초상조각이 자연의 모방이 아니라 자연의 남긴 그림자의 모방이라는 점이다.

흥미로운 것은 부타데스가 가마에 구운 초상조각을 딸에게 주지 않고 공공장소에 전시했으며, 훗날 코린토스의 성소에 그것이 보관되었다는 사실이다. 최초의 초상조각이 마지막까지 전시된 곳은 그곳 님파이온이라고 한다. 코린토스에는 적어도 두 곳 이상의 님파이온이 존재했는데, 아폴론 신전 옆인지 레카이온 대로 옆인지는 확인하기 어렵다. 뭄미우스가 코린토스를 정복한 것이 기원전 2세기 중반 께니까, 서기 1세기에 그곳을 방문한 사도 바오로는 회화의 기원이자 초상조각의 기원을 입증하는 기념비적인 초상조각을 볼 수 없었을 것이다. 하지만 그보다 앞서 아크로코린토스의 아프로디테 신전에 참배하러 온 순례자들에게는 놓칠 수 없는 관광 포인트였을 것이다.

부타데스의 딸 이야기를 기록한 플리니우스는 군인 출신이다. 지중해 함대 총사령관이었던 플리니우스는 글이 무뚝뚝하긴 하지만 군더더기

그림 4 장 밥티스트 레뇨 〈회화의 기원〉
1786년, 120×140cm, 베르사유 성

없는 간결한 설명과 핵심을 짚는 요약이 특징이다. 우리의 상상력으로 플리니우스의 행간을 채우자면, 부타디네와 헤어져 멀리 떠난 남자는 어떤 일로 사망했을 것이고, 그래서 그의 초상조각을 아버지 부타데스가 제작했던 것으로 보인다. 청년의 초상조각을 성소에 보관할 정도였다면 아마 고향 시퀴온을 위해 전장에 나가서 싸우다가 영웅적인 죽음을 맞지 않았나 싶기도 하다.

회화의 기원을 신비화하려는 시도는 여러 차례 있었다. 가령, 르네상스 인문학자 알베르티는 회화론(1435년)에서 고대 로마의 변론가 퀸틸리아누스를 인용하면서 그림자 이야기를 꺼낸다. 최초의 화가들이 태양빛이 만든 자연의 그림자를 베끼기 시작하면서 회화가 탄생했다는 것이다.

알베르티는 또 물그림자에 비친 자신의 모습과 사랑에 빠져 죽어간 나르키소스를 회화의 순교자로 추앙하기도 했다. 물거울을 모방예술인 회화로 보고, 회화를 문자 그대로 죽도록 사랑했으니 나르키소스가 예술의 순교자에 손색이 없다는 논리이다. 제법 수긍이 가는 주장이다. 그러나 알베르티보다는 연인에 대한 사무치는 사랑에서 회화가 탄생했다는 플리니우스의 일화가 마음에 더 끌린다.

원숭이와
모방 예술

"

조각가 원숭이는 지금 고대 신화
에 등장하는 판을 깎는 중이다.
판은 염소 몸통에 사람 얼굴을
가진 괴물딱지로, 요정들의 요사
스런 뒤꽁무니를 좇아 포도원과
동굴을 쏘다니는 난봉꾼이다.

조각가의 작업실. 원숭이가 작업치마를 둘렀다. 제법 능숙하게 끌과 망치를 휘두르며 대리석을 깎는다. 조각가 원숭이다.(그림 1)

조수 원숭이가 옆에서 일손을 돕고, 한 발짝 떨어진 자리에는 또 다른 원숭이가 돋보기를 눈에 대고 작품을 뜯어본다. 작품 구매자일까? 그럴듯한 복식에다 깃털모자까지 썼으니 지위가 꽤 높은 주문자거나, 이름을 대면 알만한 감정가인 듯싶다. 그야말로 전형적인 근대 조각가의 공방 풍경이다. 재료부터 모델까지 등장인물이 모두 원숭이란 것만 빼면.

공방작업실 뒤편에 묘비 조각이 보인다. 묘비 조각 맨 위에 원숭이가 비스듬히 기대 누웠다. 원숭이가 없었다면 교황 성하의 영묘로 착각할 뻔했다.

조각가 원숭이는 지금 고대 신화에 등장하는 판을 깎는 중이다. 판은 염소 몸통에 사람 얼굴을 가진 괴물딱지로, 요정들의 요사스런 뒤꽁무니를 좇아 포도원과 동굴을 쏘다니는 난봉꾼이다. 판의 이름에서 '패닉'이라는 단어가 파생한 것만으로 천방지축 말썽꾸러기임을 짐작할 수 있다.

원숭이의 재능은 조각에 그치지 않는다. 그림도 그린다. 원숭이 화가다.(그림 2) 팔레트를 한쪽 손에 들고 능숙하게 붓을 놀리는 품이 예사롭지 않다. 화면을 응시하는 원숭이의 눈에서 불꽃이 퉁기는 것 같다. 기름병과 안료 그릇, 그리고 방안 벽면에는 신화, 풍속화, 풍경화, 역사화, 초상화 등 그의 솜씨로 보이는 작품들이 빼곡하게 걸려 있어서 중견작가로서 녹록찮은 관록을 엿볼 수 있다.

그림 1　다비드 테니르스 〈조각가 원숭이〉

1660년경, 23×32cm. 마드리드 프라도 박물관

다비드 테니르스 〈화가 원숭이〉 그림 2
1660년경, 24×32cm, 마드리드 프라도 박물관

화가 원숭이 뒤쪽에는 안경을 추켜올리며 작품의 진행을 지켜보는 주문자 원숭이가 보인다. 목에 굵직한 금목걸이를 걸친 것으로 미루어 제왕 원숭이 또는 군주 원숭이로 보아도 좋겠다.

〈원숭이 조각가〉와 〈원숭이 화가〉 두 그림은 안트베르펜의 화가 다비드 테니르스가 1660년경, 그러니까 그의 나이 쉰 살쯤에 그린 작품이다. 테니르스는 별반 명성을 떨치지 못한 동명의 아버지 테니르스로부터 붓질 기법을 배웠는데, 아버지와는 달리 이미 젊은 나이에 거장의 명예를 거머쥐었던 천재화가였다. 특히 빌렘 레오폴트 대공의 궁정화가로 서양 미술사 최초의 갤러리 컬렉션 그림을 제작했고, 스페인 궁정까지 손이 닿아서 펠리페 4세의 후원을 두둑하게 받기도 했다.

테니르스가 1660년에 안트베르펜 아카데미를 설립하고 수장의 직위에 올랐을 때 뭉텅이 뒷돈을 대어준 물주가 바로 에스파냐의 펠리페 4세였다니까, 테니르스의 원숭이 예술가 연작도 펠리페 4세의 주문이었을 가능성이 크다.

다비드 테니르스가 그린 예술가 원숭이들은 꼬리가 없다. 인도나 아프리카 원숭이는 긴 꼬리가 있지만 스페인 쪽에 주로 서식하는 지중해 원숭이, 일명 지브롤터 원숭이는 꼬리가 없다. 꼬리가 달렸는지 여부를 굳이 따지는 이유는, 미술작품에 등장하는 원숭이는 꼬리 유무에 따라 해석이 크게 달라지기 때문이다. 가령, 꼬리 없는 원숭이는 중세 미술에서 악마와 동일시되었다. 원숭이를 악마로 보는 이유는 대강 이렇다.

지옥 대마왕 루시퍼가 원래는 눈부시게 아름다운 천사였다가 반역죄를 저지르고 악마로 신분 강등이 된 것은 잘 알려진 사실이다. 루시퍼의 시작은 화려했지만 끝이 신통찮게 된 것이다. 그와 같이 원숭이도 머리는 사람 꼴과 비슷하지만 꽁무니(caudex)에 꼬리(cauda)가 묘연하니, 천사였다가 악마가 된 루시퍼의 팔자와 닮았다는 것이다. 생선 지느러미는 새의 날개와 같다는 식의 유비(analogia) 논리를 활용해서 원숭이를 악마의 상징 동물로 만든 셈이다. 실제로 로마네스크 기둥머리나 중세 채식화에 성령의 비둘기를 잡아먹거나 금식하는 예수를 조롱하는 악마−원숭이들을 심심찮게 볼 수 있다. 그렇다면 화가 테니르스가 그린 원숭이도 악마의 현신으로 보아야 할까?

이 문제는 잠시 접어두고, 원숭이가 가진 다른 상징들을 찾아보자. 일반적으로 원숭이는 고대와 중세 문헌에서 식탐과 욕정 그리고 어리석음의 상징으로 인용된다. 가령, 사냥꾼이 접근하면 어미 원숭이는 새끼 하나를 품에 안고 또 하나는 등에 매달고 도망치는데, 달아나다가 기운이 빠지면 품에 안았던 새끼를 내팽개친다고 한다. 모성도 소용없을 만큼 어리석다는 것이다. 또 원숭이에게는 먹을 것을 던져주면 한 입씩 깨물어 맛을 본 다음 도로 집어던지는 습성이 있는데, 그 때문에 미식의 동물로 불리기도 했다.

한편, 베르나르 드 클레르보는 왕좌에 앉은 바보 왕이 원숭이를 어깨에 업고 수레를 타고 가는 모습을 태만의 상징으로 묘사했고, 실제로 게

으름뱅이 천국으로 가는 나귀의 잔등에 앉은 원숭이가 근대 판화의 그림 소제로 흔히 다루어지기도 했다.

사악함, 까탈스런 탐식 취향, 어리석음, 게으름의 특징을 두루 갖춘 원숭이는 그밖에 흉내 내기의 달인으로 불리기도 했다. 이건 고대 격언에서 나왔다. '예술은 자연의 모방자'(ars simia naturae)라는 라틴 속담을 문자 그대로 옮기면 '예술은 자연의 원숭이'가 된다.

14세기 이탈리아 작가 보카치오가 쓴 《신들의 계보》(De Genealogia Deorum)를 보면 다른 문헌에는 찾아볼 수 없는 원숭이에 대한 독보적인 기록이 나온다. 보카치오는 책에서 프로메테우스의 동생 에피메테우스가 인간 형상을 조각했고, 제우스가 그 죗값을 물어 에피메테우스를 원숭이로 변신시켰다고 설명한다. 에피메테우스가 신의 능력을 함부로 모방하고 제우스의 체통을 농락했기 때문이라는 것이다. 보카치오는 여기서 고대 프로메테우스-에피메테우스 신화를 살살 털어내고 살점을 붙여서 중세의 악마 원숭이로부터 근대의 예술가 원숭이를 탄생시킨다. 보카치오가 구상한 원숭이의 변모는 《탈무드》에서 오만이 하늘을 찔렀던 바벨탑 건축가들을 신이 원숭이로 변신시키는 대목과 너무나 흡사해서 눈길을 끈다.

보카치오는 원숭이로부터 중세적 선악의 가치나 종교적 함의를 벗겨낸 다음, 예술적 알레고리로서 에피메테우스-원숭이를 탄생시킨다. 여기서 닮은꼴 창조자 에피메테우스가 흉내쟁이 원숭이로 변신했다면, 그

원숭이가 곧 자연의 모방자인 예술가로 진화하는 것은 꽤 논리적인 귀결이다.

보카치오는 또 제우스가 지상으로 내던진 헤파이스토스를 원숭이가 양육했다는 일화도 소개한다. 화덕과 머루 앞에서 불을 지배하며 쇠를 두들기는 대장장이 신은 원숭이에 의해 복권된 티탄 에피메테우스의 이미지와 슬그머니 겹친다.

흉내쟁이 원숭이에 대한 일화는 이밖에도 헤아릴 수 없이 많다. 고대 문헌에는 주로 원숭이 사냥법을 다루면서 원숭이가 가진 흉내쟁이 특성을 소개하고 있다.

아일리아누스는 《동물에 관하여》(De rerum animalium)에서 사냥꾼이 장화를 신는 시늉을 한 다음 장화에다 납을 채워두고 멀찌감치 숨어 있으면 그걸 몰래 지켜보던 원숭이가 사냥꾼이 두고 간 납 장화를 신고는 몸이 무거워져서 뒤뚱거리게 되는데, 그 순간을 놓치지 말고 냉큼 원숭이를 포획하라고 조언한다.

또 이런 방법도 있다. 플리니우스와 솔리누스의 기록을 보면 사냥꾼이 눈을 씻는 시늉을 한 다음 물에다 생석회를 풀어둔다고 한다. 원숭이가 그 물로 눈을 씻다가 눈이 멀어서 도망치지 못하는데, 그때 사냥하면 된다고 설명한다. 가장 간단하고 확실하게 원숭이를 잡는 방법은 사냥꾼이 단검으로 제 목을 치는 척하는 것이다. 그러면 지켜보던 원숭이가 호기심에 못 이겨 똑같이 흉내 내다 칼로 제 목을 자르게 되는데, 이 사냥법

은 12세기말 알렉산더 네캄의 《물성론》(De naturis rerum)에 실려 있다.

원숭이는 표정이나 행동이 인간과 여러 모로 빼닮았다. 그러나 닮았다고 해서 원숭이가 인간이 될 수는 없다. 원숭이는 나뭇가지를 붙잡고 공중을 잘도 날아다니지만, 그렇다고 해서 새가 되는 것은 아니다. 12세기 신비주의자이자 수녀였던 힐데가르트 폰 빙엔은 원숭이를 인간도 짐승도 아닌 덜 떨어진 존재라고 보았다. 원숭이도 월경을 하지만 결국 인간은 되지 못했고, 새처럼 날아보려고 애쓰지만 실패하고 마는 존재라는 것이다.

다비드 테니르스가 그린 원숭이 예술가는 붓과 끌을 들고 있다. 그의 그림 속에 등장하는 원숭이는 모방행위자 예술가에 대한 동시대의 표상이 아닐까? 근대의 여명기에 재능과 노력에 합당한 신분과 대우를 보장받지 못한 채 사회의 그늘진 주변부를 떠돌이별처럼 배회하는 불행한 천재, 그러나 보이지 않는 아름다움의 가치와 씨름하며 미지와 혼돈의 여정을 홀로 감당해야 하는 모방 예술가의 비극적 운명을 원숭이로 표현한 것이라면? 화가 원숭이의 작업실 바닥에 놓인 테니르스의 자화상이 우리에게 물음표의 시선을 던지는 것은 결코 우연이 아닐 것이다.

루브르 박물관에 있는 거장 미켈란젤로의 〈죽어가는 노예〉에도 희미한 원숭이의 얼굴을 확인할 수 있다. 〈죽어가는 노예〉는 원래 회화 예술이라는 제목으로 구상되었다. 미켈란젤로의 시대에 이미 흉내쟁이 원숭이가 회화의 상징으로 발돋움한 것이다.

그림 3

미켈란젤로

〈죽어가는 노예〉

1513~16년, 215cm,

파리 루브르박물관

1596년 체사레 리파는 도상 사전 《이코놀로지아》에서 모방예술의 상징으로 원숭이를 꼽았다. 그보다 앞서 1586년 조반니 바티스타 아르메니니가 자연의 흉내쟁이 원숭이(simia naturae)를 예술과 예술가에게 부여되는 최상의 서훈으로 격상시킨 것도 기억할 만하다. 모두 화가 테니르스가 원숭이 예술가 그림을 완성하기 이전에 있었던 일이다.

구름의
둔갑술

"

세바스티아누스는 누미디아 궁수
들의 화살을 맞고도 기적적으로
살아났는데, 황제는 그를 다시 키
르쿠스에 끌고 가서 곤봉으로 쳐
죽이게 한다. 죽다가 살아난 사
람을 다시 때려죽였으니 꽤 잔인
한 처벌이었다.

때는 서기 288년, 로마. 성 세바스티아누스가 묶여 있다.(그림 1) 성 암 브로시우스의 기록에 따르면 세바스티아누스는 오늘날 남부 프랑스에 해 당하는 갈리아 나르보넨시스 출신의 장교였는데, 자신이 모시던 주군 디 오클레티아누스 황제로부터 괘씸죄로 걸려 처형 명령을 받게 된다. 그리 스도교로 개종한 탓에 황제 숭배를 거부하고 어려운 처지의 교인들에게 도움을 베푼 죄목이었다. 자신이 섬기는 주군의 명령을 무시하다니 보통 배짱이 아니다. 세바스티아누스는 누미디아 궁수들의 화살을 맞고도 기 적적으로 살아났는데, 황제는 그를 다시 키르쿠스에 끌고 가서 곤봉으로 쳐 죽이게 한다. 죽다가 살아난 사람을 다시 때려죽였으니 꽤 잔인한 처 벌이었다.

그의 시신은 테베레 강으로 빠지는 대 하수로 클로아카 막시마에 버 려졌다가 뒤늦게 수습되어 카타콤에 매장되고, 그 자리에 서기 4세기경 '담 밖의 성 세바스티아누스 교회'가 건립된다. 성 세바스티아누스처럼 황 제 숭배를 거부하고 목숨을 버려가며 신앙의 정절을 지킨 초기 그리스도 교 성인들을 보면, 신사참배와 천황경배를 기꺼이 수용하고 조직의 안녕 을 꾀했던 우리나라 교회의 부끄러운 역사와 좋은 비교가 된다. 낯 뜨거 운 역사가 아닐 수 없다.

화가 만테냐가 그린 것은 세바스티아누스의 첫 번째 처형이 집행된 장면이다. 세바스티아누스는 온 몸에 화살을 잔뜩 맞고 고슴도치가 되었 다. 아직 숨은 끊어지지는 않았다. 고통에서 초연한 표정이다. 화살을 쏜

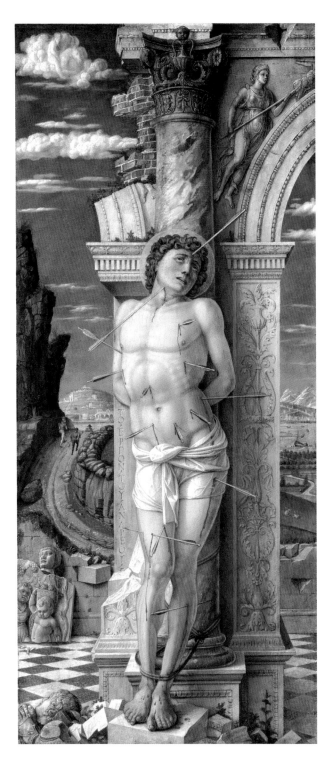

그림 1

안드레아 만테냐 〈성 세바스티아누스〉

1457~1459년, 68×30cm, 빈 미술사박물관

궁수들은 그가 거느렸던 부하들이었다고 한다. 부하 궁수들로서는 상관을 처형하라는 황제의 명령을 거부할 수 없었을 것이다. 그림에서 성인이 서 있는 곳은 고대 로마의 개선문처럼 생긴 구조물이다. 화면 왼쪽 중간에 언덕길을 따라 군영으로 돌아가는 궁수들의 뒷모습이 조그맣게 보인다.

오스트리아 빈 미술사박물관에 걸린 이 그림은 공간 원근법의 대가 만테냐의 기량을 유감없이 보여준다. 만테냐는 특히 풍경화의 장르에서 불가능하다고 여겨졌던 선형원근법을 실험했던 선구자이기도 했다.

빈 미술사박물관의 그림은 크기가 어쩐지 어중간하다. 제단화로 보기엔 너무 작고, 경배화로 보기엔 약간 크다. 아마 주문받고 만든 작품이 아니라 화가 공방에서 교육용으로 제작했던 작품일 가능성이 크다. 작품 배경에서 고대 풍의 건축소재들도 그렇지만, 무엇보다 성인의 발치에 굴러다니는 고대 조각 파편 가운데 머리와 발바닥이 나란히 배치된 것을 두고 만테냐가 인체비례의 기준 모듈에 관한 입장을 드러낸 것으로 해석하기도 한다.

고대의 인체비례 기준이 원래 발바닥 길이였는데, 알베르티는 1435년 《회화론》에서 앞으로 발바닥 말고 머리의 세로 길이를 인체비례의 새로운 모듈로 삼자고 제안한다. 《회화론》 출간 직후에 제작된 이 그림에서 대리석 두상과 발을 나란히 병치함으로써 만테냐가 알베르티의 제안을 수용했다는 주장이다.

또 바닥면에 깔린 마름모꼴 대리석 패널도 원근법적 공간구성의 본보기로 꼽는데, 실제로 만테냐는 만토바 공작궁의 신혼의 방-이 명칭은 나중에 붙긴 했지만-천장에서도 고난이도의 원근법적 재현을 선보이기도 한다.

만테냐는 어떤 화가였을까? 그의 이름이 말해주는 것처럼 그는 원래 만토바 출신이었다. 일찍이 재능을 인정받은 그는 베네치아 유수의 화가들을 배출한 벨리니 가문으로 장가가서 유명한 화가 왕조의 일원이 된다. 만테냐는 또 레오나르도 다빈치하고도 퍽 친했다고 한다. 나이는 만테냐가 21살 연상이다. 하지만 원래 천재들끼리는 나이를 떠나 서로 죽이 잘 맞는 법이다. 성 세바스티아누스의 순교 그림은 1457년에 시작했으니까 1431년생인 만테냐가 스물여섯 살쯤이다. 그리고 1452년생 레오나르도는 다섯 살 꼬마였을 것이다.

만테냐의 〈성 세바스티아누스의 순교〉에서 우리의 눈길을 끄는 것은 그림 왼쪽 위에 떠 있는 구름이다.(그림 2) 구름을 들여다보면 그 안에 말을 탄 노인의 형상이 어렴풋이 맺혀 있다. 말 탄 노인은 우연한 착시가 아니다. 화가가 분명한 의도를 가지고 섬세한 솜씨로 그려 넣은 모티프다.

산악이 많고 바다를 삼면에 낀 이탈리아에서는 구름이 그야말로 형용무쌍하게 전개된다. 구름이 누비이불처럼 두툼하고 낮게 깔리는 북유럽과는 딴판이다. 알프스 자락부터 아펜니노 산맥 어디서나 구름이 엉키고 부풀고 녹아내리고 흩어지는 광경을 흔히 볼 수 있다. 화가나 조각가

그림 2　안드레아 만테냐 〈성 세바스티아누스 순교〉 부분 그림

그리고 시인들은 혼자서 온갖 재주를 부리며 둔갑하는 구름의 연기솜씨를 머리 위로 올려다보면서 기발한 상상을 펼쳤을 것이다.

　여기서 구름이론이 안 나온다면 오히려 이상할 것이다. 레오나르도 다빈치가 남긴 회화론 수기(코덱스 우르비나스 바티카누스 1270)를 보면 구름 이야기가 실려 있다. 바로 빈 미술사박물관에 있는 만테냐 그림의 구름이다. 레오나르도가 만테냐와 사귀면서 구름 속의 기마상 그림을 보았거나 구름

이 지어낸 형상 이야기를 얻어들었을 가능성이 크다. 하지만 만테냐가 처음은 아니었다. 구름이론에 대한 레오나르도의 설명은 그의 《회화론》 66번, 화가가 좋은 구성을 얻는 네 가지 방법 가운데 하나로 소개된다. 화가가 그림을 그리기 전에 먼저 화면 구성을 짜야 하는데, 이때 아주 요긴한 방법이 있다는 것이다.

- 구름을 관찰할 것
- 담벼락을 관찰할 것
- 잿더미를 관찰할 것
- 진흙더미를 관찰할 것

그러니까 담벼락이 반쯤 허물어져서 돌덩어리가 삐죽 튀어나오고, 잡초가 뿌리를 내리는가 하면 비온 뒤에 얼룩덜룩해진 형상을 가만히 들여다보면 거기에서 뭔가 흥미진진한 형태가 생성된다는 것이다. 또는 꺼진 모닥불에 아직 잔열이 남아서 아지랑이가 피고, 다 탄 나뭇가지가 툭툭 부러지면서 재를 풀썩거리는 장면을 들여다보면 마치 잿더미 속에 살아 있는 생명체가 꿈틀거리는 듯한 형상을 읽을 수 있다는 것이다. 진흙더미도 마찬가지다. 비온 뒤 물웅덩이가 생겼다가 햇살을 받고 말라가는데, 거기에 수레바퀴나 말발굽이 밟고 지나가면 질척이는 흙덩어리가 패이거나 솟았다가 다시 엎어지면서 그 안에서 무언가가 서로 다투는 것 같

은 장면이 연출된다는 것이다. 같은 방식으로 구름이 뭉치고 찢어지는 경과를 관찰하면서 화가는 구성의 진실을 캐낼 수 있다는 것이 레오나르도의 설명이다.

그 전에는 사정이 어땠을까? 중세 말 르네상스 초에 출간된 첸니노 첸니니의 《미술책》(Il libro dell'arte)에서도 화가가 구성을 짤 때 활용할 수 있는 방법을 소개하고 있다. 첸니니는, 가령, 산악 풍경을 상상할 때 실제로 산악을 보면서 그릴 것이 아니라 그럴 듯한 돌덩어리를 여럿 가져와서 화가의 자의에 따라 배치하고 관찰하라고 권유한다. 산은 돌로 이루어져 있고, 산을 주물러 만든 창조주의 의지를 돌에서 똑같이 읽을 수 있으니, 화가는 산을 볼 것이 아니라 산을 지어낸 신의 제작방식에 눈을 돌려야 한다는 주장이다.

그렇게 보면 레오나르도의 구름이론은 첸니니의 돌덩어리 이론보다 진보적이다. 관찰주체인 화가와 관찰대상이 쌍방적 관계로 진화했기 때문이다. 단순히 돌덩어리를 배치하고 시점을 바꾸는 것으로는 대상의 꿈틀거림을 기대할 수 없다. 레오나르도는 화가의 머릿속에 떠올린 형상을 구름이나 담벼락 같은 익숙한 대상에 투사한다. 그 다음, 형상이 변모하고 줄거리가 생성되는 과정을 함께 공유하고, 여기에서 화가의 새로운 창안을 건져 올린다.

그런데 레오나르도보다 앞서 보티첼리도 비슷한 작업방식을 구사했던 모양이다. 보티첼리는 피렌체의 필리포 리피 공방에서 공부하다가 베

그림 3 〈그림 1〉의 부분

로키오 공방으로 옮기면서 레오나르도 다빈치와 한솥밥을 먹게 된 사이였다. 레오나르도보다 일곱 살 연상이었던 보티첼리는 소문난 애주가였고, 레오나르도 역시 술자리를 마다않는 성격이었으니, 둘이서 소박한 안주 놓고 권커니 잣거니 술추렴깨나 했을 것이다.

　　보티첼리는 지우개로 사용하던 스펀지를 활용해서 구성의 창안을 구하였다고 한다. 물감을 지우느라 얼룩덜룩 더러워진 스펀지를 벽에 던진 다음에 벽에 묻은 물감의 흔적들을 빤히 쳐다보면서 거기에서 사람의 머리, 여러 동물들, 전투장면, 벼랑, 바다. 구름, 수풀 등등을 상상하였다는 것이다. 이 이야기도 역시 레오나르도 다빈치의 《회화론》 93장에 기록되

어 있다.

보티첼리의 방식은 자연의 변모하는 모습을 관찰하는 대신에 화가가 직접 얼룩을 제작한다는 점이 레오나르도와 다르다. 액션 페인팅으로 한 시대를 풍미했던 미국의 추상표현주의 화가 잭슨 폴록이 보티첼리의 작업방식을 알았더라면 당장 페인트통 걷어차고 달려와서 마에스트로로 모셨을 것이다.

레오나르도보다 반세기 뒤에 조르조 바사리가 기록한《피에로 디 코시모의 전기》에도 비슷한 일화가 등장한다. 화가 코시모는 구성을 짜기 위해 병든 사람들이 침을 뱉은 담벼락을 관찰했다고 한다. 지금으로부터 600년 전, 피렌체에는 상공업과 제조업을 주도했던 직인조합들이 모두 21개가 있었다. 그 가운데 7개는 힘 좀 쓰는 상위길드(arti maggiori), 그리고 나머지 14개는 영향력에서 조금 밀리는 하위길드(arti minori)였는데, 이들이 도시의 주요 종교의식과 축제행사에 돈을 대고 노인요양시설 등 자선단체의 후원을 책임지는 든든한 돈줄이었다.

피에로 디 코시모는 집 근처 노인 요양시설을 그냥 지나치는 법이 없었는데, 요양원 담벼락에 꼬부랑 할머니 할아버지들이 목울대를 그렁그렁 크아악 퉤퉤 뱉어내는 가래침이 붙었다가 마르고 또 붙었다가 마르기를 수년 간 지속하여 마침내 빨강 파랑 노랑 연두 다양한 색으로 얼룩이 켜켜이 쌓였고, 화가 코시모는 구성의 얼개를 얻기 위해 담벼락의 얼룩을 관찰했다는 것이다. 바사리의 기록이다.

"(피에로 디 코시모는) 이따금씩 걸음을 멈추고 병든 사람들이 오랫동안 침을 뱉은 담벼락을 들여다보며 그 안에서 일찍이 아무도 본 적이 없는 기마전투, 환상적인 도시, 장엄한 풍경들을 건져냈다. 또 하늘의 구름을 보면서도 그랬다."

이로써 만테냐의 구름이론, 레오나르도의 잿더미 이론, 담벼락의 얼룩이론, 진흙더미 이론 그리고 보티첼리의 스펀지 이론에 더해 피에로 디 코시모의 가래침 이론까지 르네상스의 주요 구성이론이 완결된다.

변화무쌍한 구름을 보면서 변모하는 형상들을 상상하는 장면은 16세기 영국의 문호 셰익스피어도 언급한 적이 있다. 1607년 초연되고 1623년 출간된 《안토니우스와 클레오파트라》의 제4장 장면 20에서 에로스와 대화하는 안토니우스의 대사는 이렇게 전개된다.

"가끔씩 우리한테 구름이 용처럼 보여. 구름이 곰이나 사자가 될 때도 있지. 성채나 공중에 떠다니는 암벽, 울퉁불퉁한 산악이 되기도 하고 말이야. 나무가 거꾸로 박혀 있는 시퍼런 절벽 모양도 있어. 단단해 보이지만 실은 허공에 불과한데 우리 눈을 속이는 거야. 너도 그런 환상을 본 적이 있을 걸. 특히 저녁놀이 질 무렵에 그런 장관이 나타나지."

만테냐와 레오나르도 그리고 셰익스피어를 구름이론으로 묶는다면,

카라바조 〈바오로의 개종〉　그림 4
230×175cm, 1601년, 로마 산타마리아 델 포폴로 교회,
침을 흘리는 말의 주둥이 소재는 고대 그리스 화가 프로토게네스로부터 나왔다

보티첼리의 스펀지 이론은 뿌리가 약간 다르다.

플리니우스가 전하는 고대 그리스 화가 프로토게네스의 일화가 훨씬 설득력이 있어 보인다. 프로토게네스가 개를 그릴 때였다. 헐떡거리는 개가 그럴듯하게 완성되었는데, 단 하나 주둥이에 묻은 거품을 그리는 것이 생각처럼 순탄치 않았다. 문질러도 보고 붓도 바꾸어보았지만 영 신통치 않았다. 여러 차례 고쳐 그리다가 좌절한 프로토게네스는 지우개로 쓰던 "스펀지를 그림 속의 미운 부분을 향해 냅다 던졌다." 그런데 스펀지가 개의 입가에 붙었다가 떨어지더니 물감이 흩어지면서 진짜 거품과 똑같은 거품을 남겼다. 바로 프로토게네스가 원하던 효과였다. "우연이 예술을 도와 자연의 기적을 탄생시킨 것이다." 이 이야기를 전해들은 옆집 화가 네알케스는 마침 흥분한 말을 그리던 참이었는데, 무릎을 쳤다. 그리고 그림 속 말의 주둥이에 스펀지를 살짝 붙였다 떼니 말의 주둥이에서 흘러내린 거품이 감쪽같이 완성되었다는 것이다. "네알케스는 우연을 예술에 활용할 줄 알았다."

프로토게네스는 원래 소아시아 카우노스 출신으로 아펠레스에 필적하는 명성을 누렸고, 주로 로도스에서 활동했다. 그의 대표작이 로도스의 영웅 이알리소스(Ialysos)가 사냥꾼으로 등장하는 그림인데, 바로 여기에 주둥이에 거품을 묻힌 개가 등장한다.

이 그림은 동시대를 넘어서 예술의 기적으로 일컬었고, 기원전 305년 데메트리오스 폴리오르케테스(Demetrios Poliorketes)가 로도스를 침공했을

때 프로토게네스가 그린 바로 이 그림이 다칠까 두려워 로도스 섬을 불태워서는 안 된다고 명령했다고 한다. 플리니우스뿐 아니라 알베르티도 그림 한 점의 가치가 로도스 도시국가의 명운을 구했다고 언급했던 바로 그 작품이다. 위대한 걸작의 탄생이 프로토게네스가 던진 스펀지 덕분이었다면, 그 스펀지가 고대와 중세의 강둑을 넘어 르네상스 태동기에 피렌체 보티첼리의 작업실까지 날아왔던 셈이다.

안토니오
코레아

"

안토니오 코레아의 신화는 그 사
이 픽션과 팩트 사이를 넘나들면
서 군살이 많이 붙는다. 그리고
역사적 사실로부터 오류의 더께
를 벗겨내고 기록의 근거를 치밀
하게 추적한 연구서가 《조선 청
년 안토니오 코레아, 루벤스를 만
나다》이다.

〈한복 입은 남자〉(그림 1).

루벤스가 그린 유일한 조선인으로 알려진 작품이다. 우리에게는 안토니오 코레아라는 이름으로 더욱 유명한데, 현재 LA 게티 미술관에 있는 이 그림이 1983년 11월 29일 크리스티 경매에서 소묘작품으로 사상 최고가인 32만 4천 파운드에 낙찰되어 세상을 떠들썩하게 했다.

안토니오 코레아는 역사적 실존인물이다. 피렌체 출신의 이탈리아 상인인 프란체스코 카를레티가 기록하고, 그의 사후에 출간된《나의 세계 일주기》에는 조선의 해안 지방에서 왜구에게 납치되어 터무니없는 헐값에 노예시장에 나온 조선인 이야기가 실려 있다.

카를레티가 일본 해적들에 의해 강제로 납치된 조선인 다섯 명을 나가사키에서 12스쿠디보다 조금 더 쳐서 매입하고 세례를 받게 한 다음 그 가운데 넷은 인도 고아에서 노예 신분에서 해방시켜 풀어주고 한 명을 피렌체까지 데리고 왔는데, 현재 그는 로마에서 안토니오라는 이름으로 살고 있는 걸로 알고 있다는 내용이다.

1979년 10월 7일 한국일보 기자 김성우가 이탈리아 남부 칼라브리아 알비 마을에 집성촌을 이루고 있는 코레아 성씨가 원래 조선인 안토니오의 후손이라는 요지의 기사를 발표하면서 국내에 큰 반향을 일으켰다. 또 1992년에는 임진왜란 400주년에 즈음하여 코레아 성씨가 모여살고 있는 알비 시의 시장과 주민들을 국내로 초청하고, DNA 검사를 하는 등 법석을 떨다가 한국인의 혈통과 전혀 무관하다는 허탈한 결론에 이르기도

그림 1 루벤스 〈한복 입은 남자〉
1617년, 38.4×23.5cm, LA 게티미술관

했다. 이듬해 1993년에는 소설가 오세영이 루벤스의 〈한복 입은 남자〉에서 영감을 얻어 집필했다는 《베니스의 개성상인》이 판매부수 200만 부를 훌쩍 넘기며 국내의 안토니오 코레아 열풍에 다시 불을 지폈다. 지금까지 발표된 다수의 소설과 다큐, 드라마, 뮤지컬, 논문들이 예외 없이 게티 소묘의 주인공이 안토니오 코레아라는 전제에서 출발하고 있다.

최근 2011년 서울 용산 소재 국립중앙박물관의 야심찬 '초상화의 비밀' 전시가 열렸을 때는 박물관 건물 전면을 채우는 거대한 걸개그림에 루벤스의 〈한복 입은 남자〉가 집채보다 큰 사이즈로 등장해서 우리의 가슴을 뛰게 했고, 2013년 박근혜 전 대통령은 방미일정 중 시간을 쪼개어 게티 미술관을 찾아 루벤스의 소묘에 심심한 경의를 표하기도 했다.

안토니오 코레아의 신화는 그 사이 픽션과 팩트 사이를 넘나들면서 군살이 많이 붙는다. 그리고 역사적 사실로부터 오류의 더께를 벗겨내고 기록의 근거를 치밀하게 추적한 연구서가 《조선 청년 안토니오 코레아, 루벤스를 만나다》이다. 부산대 사학과의 곽차섭 교수가 2004년에 낸 단행본인데, 지금은 절판되었다. 곽차섭은 자신의 저서에서 루벤스가 그린 게티 소묘의 주인공은 조선인이며, 그 조선인은 다름 아닌 안토니오 코레아라고 주장한다. 과연 그럴까? 논의를 전개하기에 앞서 결론을 앞당겨 밝히면 이렇다.

"루벤스는 조선인도 그리지 않았고, 안토니오 코레아를 만난 적도 없다."

〈월간조선〉 2015년 12월호에는 '루벤스 작 〈한복 입은 남자〉로 본 신화의 탄생과 소멸'이라는 제하로 그간의 안토니오 코레아 논쟁을 정리하고 있다. 기사를 작성한 김성동 기자는 안토니오 코레아의 신화가 1979년에 탄생했다가 2015년 11월 노성두에 의해 소멸된 것으로 보고, 이에 대한 곽차섭의 입장을 간단히 소개하고 있다.

먼저 곽차섭의 논리를 들어보자. 그는 세 가지 근거를 내세워 루벤스 소묘가 조선인을 모델로 하고 있다고 확신한다.

1. 머리에 조선 방건을 쓰고 있다. (서양사학자 곽차섭 주장)
2. 상투를 틀었다. (한문학자 강명관 주장)
3. 조선 철릭을 입었다. (복식사학자 석주선 주장)

루벤스 소묘의 주인공을 조선인으로 보는 세 가지 근거 가운데 '조선 방건'이 곽차섭의 유일한 관찰이다. 1934년 영국 미술사학자 클레어 스튜어트 워틀리가 루벤스 소묘에서 '조선인 특유의 투명한 말총 모자'를 언급한 적이 있고, 곽차섭이 이를 조선 방건으로 확정한 뒤 지금까지 별다른 이의 제기 없이 학계에 수용되었다. 현재 게티 미술관에서도 '한복 입은 남자'라는 작품 제목을 공식화하고 있다.

그런데 '한복 입은 남자'는 한 명이 아니다. 오스트리아 빈 미술사박물관에 걸려 있는 루벤스의 대형 제단화 〈프란시스코 하비에르의 기적〉(그림 2)

루벤스 〈프란시스코 하비에르의 기적〉 그림 2
원작은 1617~18년, 535×395cm, 빈 미술사박물관

에도 똑같은 인물이 나온다. 제단화 속의 동양인과 게티 소묘의 주인공을 비교하면 발끝부터 머리끝까지 복식과 차림새가 일치한다. 또 두 사람의 용모를 비교해도 쌍꺼풀 진 눈, 바깥으로 솟은 눈꼬리, 깡총한 눈썹, 내려앉은 코 뿌리, 단단한 콧날개, 돌출형 치아와 도톰한 입술, 동그란 광대뼈, 좁은 하관, 그리고 귓불 등이 쌍둥이처럼 닮아 있다. 학계에서는 둘을 동일인물로 보고, 곽차섭도 여기에 동의하고 있다.

빈 제단화는 원래 북유럽 가톨릭의 전초기지 가운데 하나였던 안트베르펜에 새로 지은 예수회 교회인 이냐치오 로욜라 교회(1779년에 카를로 보로메오 교회로 개칭)의 중앙 제단화 두 점 가운데 한 점으로, 작품 주문시점이 1617년이다.

학계에서는 루벤스가 제단화를 주문받고 나서 준비작업의 일환으로 게티 소묘를 제작했다고 본다. 그렇다면 제작 시점이 1617년경이 된다. 하지만 곽차섭은 10년 정도 앞당겨서 1607~8년 경에 소묘가 그려졌고, 게티 소묘는 제단화의 동양인과 동일인물이기는 하지만 제단화 주문과 무관하게 작업되었으며, 동양인의 정체가 다름 아닌 조선인 노예 출신인 안토니오 코레아라고 단정한다.

곽차섭의 논리는, 루벤스가 로마 체류 시절에 조선인 안토니오를 만났고, 나중에 소묘를 활용할지는 모르지만 일단 동양인 모델을 그려서 챙겨두었고, 우연히 10년 뒤 안트베르펜 예수회로부터 예수회 선교와 연관된 제단화 주문을 받고는 고이 모셔두었던 조선인 소묘를 다시 꺼내서 제

단화 밑그림 그릴 때 활용했다는 것이다. 현재 게티 미술관 측은 곽차섭의 주장과 달리 소묘의 제작시점을 1617년으로 표기하고 있다.

곽차섭은 게티 소묘의 주인공이 조선 방건을 착용했으니 당연히 조선인이라고 말한다. 깔끔한 논리다. 실제로 곽차섭은 책의 상당부분을 방건에 대한 설명에 할애하면서 풍부한 증거자료를 제시한다. 하지만 그의 방건 이론은 치명적인 결함을 안고 있다. 방건이 아닌 것을 방건이라고 우기고 있는 것이다.

방건은 사각형의 관모로, 정육면체에 가까운 형태다. 상하를 제외하고 네 개의 면으로 이루어져 있으며, 각 면은 굵은 사각형 테두리 안에 가는 올로 엮어서 채워서 만든다. 네 개의 면을 나란히 엮으면 정육면체 형태에 가까운 반듯한 방건이 완성된다. 그런데 게티 소묘의 관모는 네모난 형태가 아니라 원통형이다. 접힌 각도 보이지 않고 면도 보이지 않는다. 면을 구성하는 사각형의 굵은 테두리도 없다. 이 문제에 대해서 곽차섭은 "언뜻 보기에 드로잉 속의 방건은 사각형이 아니라 둥근 모양인 듯도 하지만, 이는 여러 해에 걸쳐 사용함으로써 각진 부분이 완화된 결과로 볼 수도 있을 듯하다."(책의 89쪽)라고 해명한다.

그의 주장에 따르면, 방건을 여러 해 사용했더니 가는 올은 멀쩡한데 굵은 바깥 틀이 감쪽같이 사라지고, 세로로 각진 부분 역시 저절로 펴져서 원통형으로 바뀌었다는 것이다. 하지만 조선 시대 방건은 벗어둘 때 납작하게 눌러 접어서 보관하기 때문에 올이 풀리고 해져서 나달나달할

그림 3 그림 1과 2의 부분그림

때까지 사용해도 각은 결코 사라지지 않는다. 생선구이 석쇠를 오래 썼더
니 가는 철사로 엮은 망은 멀쩡한데 바깥의 굵은 철사심이 감쪽같이 사라
질 수 있을까? 실물 방건과 그림 속 관모를 비교하기만 해도 간단히 알 수
있다. 논리적 추론이라기보다 호그와트 마법학교에서나 통할 기적의 논
리에 대해서 지금껏 학계 안팎에서 아무런 이의제기가 없었다는 사실이
더 불가사의하다.

 곽차섭이 저지른 또 하나의 치명적 오류는 작품해석은 반드시 작품

그림 4 신한평 〈이광사 초상〉
 1774년, 66.2×53.2cm, 국립중앙박물관

그림 5 그림 1의 부분그림

관찰에서 출발해야 한다는 미술사 방법론의 대전제를 무시한 점이다. 작품 관찰보다 자신의 학식과 역사적 상상력을 우선시한 것이다. 알맹이 없이 껍데기만 부풀어 오른 공갈빵과 비슷하다.

게티 소묘는 완전한 상태가 아닌 것으로 보인다. 애당초 루벤스가 완성한 소묘작품의 크기는 현재 상태보다 조금 더 컸을 것이다. 소묘의 가장자리를 관찰하면 원작의 상단과 하단이 잘라나갔다는 사실을 명백히 확인할 수 있다.

루벤스의 소묘 〈한복 입은 남자〉는 종이 가장자리를 따라서 상하좌우에 테두리 선이 그어져 있다. 그런데 작품 속 관모의 세로 올을 표현한 선들이 수평으로 그어진 테두리 선을 넘어서 종이 끝까지 뻗어 있다. 작품 하단부에서도 똑같은 현상이 관찰된다. 루벤스가 동양인 모델을 그리면서 관모와 발목을 끊어먹지 않았다고 보고, 원작에서 잘려나간 부분을 복원해보자. 복원 기준은 빈 제단화이다. 제단화의 동양인을 터잡아 잘려나간 부분을 복원하면, 게티 소묘의 주인공이 쓰고 있는 관모는 각이 진 방건 형태가 아니라 높이가 훨씬 올라가는 원통형이 된다. 방건을 쓰기 전에 망건을 두르지 않은 데 대한 궁금증도 자연스레 해소된다. 그의 관모는 방건이 아니었던 것이다.

곽차섭의 책 12쪽의 도판에는 그림 가장자리에 테두리선이 보이지 않는다. 루벤스 소묘의 엉터리 도판을 펼쳐놓고 책을 쓴 것이다. 만약 처음부터 부실한 도판을 보고 주장을 개진했다면, 스스로 방건 이론을 철회하는 것이 올바른 태도일 것이다. 소묘 작품의 상하단 테두리 선을 실수로 놓쳤거나, 테두리선은 보았지만 관모의 세로 올이 테두리 선을 관통하는 부분의 디테일을 보지 못했거나, 혹은 자신의 논리를 관철하기 위해 의도적으로 소묘의 디테일을 무시했다고 해도 그의 논리가 성립되지 않는 것은 마찬가지이다.

〈월간조선〉 2015년 12월호 364쪽 김성동 기자와 인터뷰에서 곽차섭은 "노 박사는 그림 속 인물이 착용하고 있는 것이 조선 방건과 철릭이 아

복원도 2015년 ⓒ김정두 그림 6

그림 1 루벤스 〈한복 입은 남자〉
 1617년, 38.4×23.5cm, LA 게티미술관

그림 7 루벤스 〈니콜라스 트리고의 초상〉
 1617년, 44.6×24.8cm, 뉴욕 메트로폴리탄

* 안트베르텐 루벤스의 공방에 그의 처남이 소묘용 종이를 납품했다. 같은 시기에 그려진 〈니
 콜라스 트리고의 초상〉 소묘와 크기를 비교해볼 때 현재 게티 소묘는 가장자리가 잘린 것이
 분명해 보인다.

니기 때문에 제 주장이 틀렸다고 말하는데, 그렇다면 그림 속 인물이 착용하고 있는 방건과 철릭이 어디 것인지를 밝혀야 하고 혹시 그것이 중국의 것이라면 그 시대 그와 유사한 모자와 옷을 증거로 제시해야 한다. 그러한 증거가 없다면 여전히 제 견해는 가능성이 있는 가설"이라고 항변하면서, 방건 이론을 고수하고 있다. 그림을 열심히 만지면 사각형이 동그랗게 변한다고 믿고 싶은 모양이다. '동그란 네모', 또는 '네모난 동그라미'를 논리학에서는 '형용모순'이라고 부른다. 곽차섭의 항변에 대해서 이렇게 되묻고 싶다.

"가령 미켈란젤로가 그린 우피치 미술관의 〈도니 톤도〉 배경에 나오는 알몸의 청년들이 우리 은하계에서 200만 광년 정도 떨어진 안드로메다에서 온 외계인이라는 주장을 누군가 제기했을 경우, 그 주장을 반박하려면 그림 속 알몸의 청년 모두의 이름과 주소지를 밝혀야만 하며, 그렇지 못하면 외계인 주장은 여전히 유효하다는 뜻인가?"

곽차섭은 또 다른 근거로 조선 철릭을 입고 있으니 조선인이라고 말한다. 하지만 소묘에는 철릭에 넓은 목깃이 접혀 있을 뿐, 조선 철릭의 특징인 동정이 달려 있지 않다. 또 무릎 뼈 바로 아래에 걸칠 정도로 짧은 조선 철릭에 비해서 게티 소묘의 철릭은 바닥에 끌릴 정도로 길이가 풍성하다. 그런데도 정말 조선 철릭일까? 게티 소묘의 철릭은 루벤스가 1617년

경 그린 예수회 선교사 〈니콜라스 트리고의 초상〉이나 같은 시대 마태오 리치가 입고 있는 중국식 철릭과 훨씬 형태가 유사하다.

곽차섭은 그의 책 95쪽에서 원작 소묘의 흑백 프린트에다 목깃 안쪽에 마치 조선식 철릭의 동정이 달려있는 것처럼 굵은 검정색으로 가필한 도판을 붙여두었다. 정작 루벤스는 그린 적이 없는 동정이 사학자의 신비로운 손길에 의해 홀연히 현현한 것이다. 남의 작품에다 없는 동정을 슬그머니 그려 넣고 주인공의 신분과 국적을 세탁하고 싶었던 걸까? 원작에는 애당초 없는 부분을 맘대로 그려 넣고 그것을 근거로 자신의 주장을 강변하는 그의 행위는 밤에 몰래 구석기 유물을 파묻고 그걸 도로 파내서는 일본의 구석기 지도를 바꾸었다며 떠들썩하게 언론의 조명을 받았던 후지무라 신이치의 범죄행각과 크게 다를 것이 없다.

조선 방건을 쓰고 조선 철릭을 입었으니 조선인이 당연하다는 주장의 근거는 이로써 모두 깨진 셈이다.

다시 말해 루벤스의 소묘 주인공은 조선인이 될 수 없다. 조선인이 어쩌다 이국의 복식을 입었을 가능성을 배제할 수 없지만, 같은 논리로 태국, 인도네시아, 베트남, 말레이시아 사람이 그랬을 가능성도 똑같이 존재하기 때문에 이런 주장은 별 의미가 없다.

엉터리 방건과 위조 철릭의 주장에 이어서 곽차섭은 루벤스가 안토니오 코레아를 1607~8년에 로마에서 만나서 소묘를 제작했다고 주장한다. 거짓말도 하다보면 는다더니, 그의 세 번째 거짓말이다. 게티 소묘의

주인공이 조선인이라는 전제가 성립한 연후의 주장이므로 그의 안토니오 코레아 이론은 당연히 배척되어야 하겠지만, 여기서 잠시 관점을 바꾸어서 거꾸로 접근해보자. 만약 곽차섭의 주장이 옳다고 치고, 루벤스가 조선인 안토니오를 로마에서 만나서 모델로 요청하고 소묘 작업을 진행했다는 추리가 성립하려면 어떤 조건들이 충족되어야 할까?

1607~08년, 루벤스는 건강상태와 재정상태가 최악이었다. 루벤스는 이때 로마에 신축한 예수회 교회인 키에사 누오바 교회의 주제단화를 그리기로 하고 근 1년에 걸쳐 완성했으나 교회 측으로부터 작업 대금도 못 받고 작품수령을 거부당한다. 다시 그리기로 타협을 보고 두 번째 제단화에 전념하던 루벤스는 거부당한 첫째에 이어 둘째 작품을 가까스로 완성했을 무렵 고향 안트베르펜에서 어머니가 위독하다는 급한 전갈을 받는다. 결국 공들인 제단화가 공개되는 것도 기다릴 여유가 없이 여행허가서도 챙기지 못한 상태로 급히 귀향길에 오른다.

그런데 루벤스가 이 시점에서, 장차 10년쯤 뒤에 안트베르펜 예수회 교회의 있을지 없을지도 모를 제단화 주문에 대비하여, 예수회의 선교활동이 있었던 인도, 중국, 일본을 대표할 인물상을 모색하던 가운데, 유럽에 이미 꽤 진출해 있어서 모델을 구하기가 상대적으로 수월한 중국인은 제쳐놓고, 예수회 선교와도 상관없고 외교관계도 없어서 유럽 전체에 겨우 한 명 있을까 말까한 조선인을 군이 수소문해서, 그 가운데 조선인 노예 출신인 안토니오를 찾아낸 뒤, 그에게 혹시 동양의 고관대작이나 외교

관료나 고위 성직자가 걸칠 만한 의관을 갖고 있는지 확인한 다음, 조선인 안토니오에게 부디 의관정제하여 초상소묘의 모델로 서줄 것을 요청하고, 루벤스는 가뜩이나 없는 살림에도 불구하고 상당한 모델료를 지불하고 그림을 그린다.

한편, 조선인 안토니오는 왜구에게 납치되어 노예로 팔린 뒤에, 삶의 파란만장한 역경과 거친 역사의 파고를 거치면서도, 자신의 신분과 어울리지 않는 황금비단 철릭과 사치스러운 이국풍의 가죽신발과 높은 관모를 끝내 고이 간직하고 있다가, 플랑드르 화가의 모델을 설 때 요긴하게 활용한다.

이런 일이 가능할까? 불가능하다고 본다. 곽차섭의 주장은 불가능에 가까운 확률이 여러 차례 중첩되어 논리적 차원을 크게 이탈한 것으로 보인다. 차라리 조선 천재 김시습이 다섯 살 연상의 어우동을 갈라파고스에서 만나서 레오나르도 다빈치를 낳았다는 쪽에 배팅을 하겠다는 편이 낫겠다.

결론은 이렇다.

루벤스가 그린 동양인 소묘는 조선인이 아니다.

그리고 안토니오 코레아도 아니다.

: 참고 :

1607~1608년 루벤스의 주요 일정

1601~02년	로마 1차 방문. 고대 조각과 르네상스 거장 소묘
1606~08년	로마 2차 방문. 형 필립과 로마 크로체 거리에서 거주
1606년 초	늑막염 치료
1606년 여름	발리첼라 제단화 구두 주문
1606년 12월 2일	발리첼라 제단화 계약서 서명
1607년 9월	발리첼라 1차 제단화 완성했으나 교회측에서 수령 거부. 작업대금 못 받음
1608년 1월 30일	발리첼라 제단화 거부 후 재작업 결정
1608년 4월 24일	재작업 방식 수정. 석 점으로 나누기로 함. 중앙 제단화는 점판암
1608년 5월 13일	중앙제단화 점판암 구입비용을 교회측에서 지출 승인
1608년 가을	어머니의 천식 증세가 심각해졌다는 형의 전갈
1608년 10월	만토바 공작의 여행허가증도 챙기지 못하고 안트베르펜으로 귀향. 서두르느라 제단화 공개도 못 보고 로마를 떠남. 작업 대금 못 받은 첫 번째 제단화는 돌아올 때 마차에 싣고 와서 어머니가 묻힌 교회에 전시. 훗날 나폴레옹의 손을 거쳐 현재 그르노블 조형예술박물관에 소장

루벤스는
안토니오 코레아를
그리지 않았다

1판 1쇄 발행 2017년 11월 30일

지은이 노성두

펴낸이 이완
편집주간 조성일
책임편집 박혜강 | **디자인** 김나래

펴낸곳 삶은책 | **등록** 2016년 4월 12일(제2016-000031호)
주소 (우) 04043 서울시 용산구 한강로 85번지 리슈빌 B101호
전화 02-749-4612(대표) 02-749-4613(편집) | **팩스** 02-749-4614
전국총판(영업 및 마케팅) 인터하우스 02-6015-0308 | **팩스** 02-3141-0308
공식 블로그 lifeplusbook.blog.me
Email lifeplusbook@gmail.com | **instagram** lifeplusbook

ISBN 979-11-961026-1-6 03600